工業設計論

Industrial Design Discourse

產品美學設計與創新方法的探討

林崇宏 著

The Study of Product Aesthetics
Design and Creative Method

全華圖書股份有限公司

陳序 ■ Preface

「工業設計」是整合藝術（Art）、經濟（Economy）與科技（Science & tech.）三者領域的一種創意行為，也是指廣泛的各種事物的創作，重視功能（Function）與造形（Form）的協調性並考慮材料規格化、生產標準化。工業設計如導入設計方法學，就要探討人類的思考與問題的解決模式，研究系統設計思想的跨領域的設計問題，包括了產品語意、通用設計、人機介面、感性工學、符號學、設計美學、文化創意等設計系統性的協調與規劃。

本著作「工業設計論－產品美學設計與創新方法的探討」著墨於設計與人文思考的設計價值與理念，為多年來林崇宏老師在學術的研究與教學上的心得外，更結合了他周遊國外收集各種設計藝術相關的資料與廠商產學合作之產品開發成果。本著作共分為六大單元，主題包括單元一：工業設計的使命、單元二：工業設計設計美學、單元三：產品設計元素、單元四：創新設計、單元五：設計方法學、單元六：產品設計與文化創意。

本著作整體的論述架構，串連了設計創意、設計思考與設計美學建構成一系列的設計方法論，讀完了本著作之後，對於工業設計的設計方法所應具備的各種內涵與條件，會有清楚的認識與概念。

林崇宏老師現執教於本校創意商品設計系，本人與林老師為舊識，知道他多年來一直鑽研於文化商品與設計美學方面的研究，也多次將其研究成果發表於期刊與研討會，無論在設計專業的教學或產學能量的研發，個人對林老師如此的勤奮不倦投入在研究與教學上，深感佩服，並相當肯定林老師在學術研究上的拘謹的態度。透過林老師如此的優質學術涵養及業界的設計經驗兩者之整合，將產品美學設計與創新方法的重點與精華描述的鉅細靡遺，其所論述的設計觀念與內涵相當新穎與豐富，實為一本不可多得的優良研究著作。本著作的完成乃是設計學術界的一大福音。

如本著作的觀念性思考分析，能貢獻給予設計實務與教學研究界的專家朋友做為參考，則本著作之目標已達矣！本人感佩崇宏君在設計相關領域孜孜不倦的研究精神之餘，更極力推薦此一著作並予以佳許及勉勵。

義守大學傳播與設計學院教授兼院長

 博士

自序 ■ Preface

設計學思維是設計師（建築師、工業設計師、商業設計師等）將其專業的設計理念（Design concept），加上探索與歸納現今文化、社會的觀念與特質之結論，延伸到實際生活中。然而關於「設計學之方法」至今尚未有一明確的定論，不同的設計專業領域各有不同的見解。產品設計所創作的成果，其層面相當多元化，所討論的重點不在於設計要創作出什麼樣的產品，而是要探討設計創作所根據的設計思維背景是什麼？

工業設計發展至今，產品誕生的過程與要素是相當廣泛的，多年來亦隨著社會的轉變與科技的應用不斷創新。因而，本著作主要在深入探討產品設計的思考方法與概念，希望經由設計理論的融會貫通，提升設計創作的思維。「創作的思維」是指設計師創作構想概念（Design concept) 的來源和設計師本身對當代社會需求（Needs of society）的觀念判斷，二者背後的邏輯思考基礎，牽動設計師的思維模式與創意方法的理念。因而，「理論－具體實現化」(Theory into realistic) 的思維是設計的實現目標。

本著作著重在設計與人文思考的設計價值與理念探討，全書共分為六大單元：單元一：工業設計的使命、單元二：工業設計美學、單元三：產品設計元素、單元四：創新設計、單元五：設計方法學、單元六：產品設計與文化創意。產品設計方法是仰賴設計思考的漸進演變，所以設計的內涵：造形、功能、人機介面、色彩學、語意學、文化、科技產品形象與感性工學各種原則與方法發展等，都是在產品設計流程中需要考慮的重要因素。

本著作將設計創意、設計思考及設計美學串連建構成一系列的設計方法論，希望在讀者閱讀之後，對產品設計的設計方法所應具備的各種內涵與條件，會有清楚的認識與概念，並給予設計實務與教學研究界的專家朋友做為參考，則本著作撰寫之目標達矣！

林學志

於 2012/7/15
義守大學創意商品設計系
高雄市大樹區學城路一段 1 號
(07)6577711 轉 8364

作者 2008 年於日本東京市，拜訪「無印良品」首席設計顧問原研哉先生。

作者 2011 年於新竹，拜訪奇想設計工作室與創辦人謝榮雅 (Duck) 先生座談會。

作者 2009 年參加德國青年設計師展 (DMY)，與學生於德國 Dessau 包浩斯學院前合影。

作者 2007 年於美國舊金山市，參加臺灣爭取 2011 年世界設計大展之餐會上，與各國代表合影。

作者 2012 年於臺中市大遠百貨公司與『琉園』與『八方新氣』創辦人王俠軍藝術家交流，於其作品「萬象迎春」前合影。

作者 2012 年於香港設計年參加『World Design Summer Camp』，與香港設計中心及各國代表合影。

目錄 ■ Content

■ Content

單元一：工業設計的使命

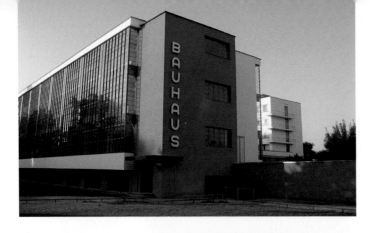

成立於德國威瑪
（Weimar）包浩
斯學院（Bauhaus
Institute）

包浩斯學院第一
任校長華德‧葛
羅佩斯（Walter
Gropius）

以模組化的方式
進行量產的家具

1.1 工業設計的定義

■ 設計的本質

「設計」（Design）含有兩種意義，一種是「進行式」，指設
計的過程與方法；另外一種是「完成式」，是指設計的成果；綜合
其意義為：「針對廣泛的事物進行創作」。由於設計並非專屬某種
物品或領域，故難以為設計下一個明確的定義（definition）。

談到設計，必須追溯至西元 1919 年於德國威瑪（Weimar）
所成立的包浩斯學院（Bauhaus Institute），由建築師華德‧葛
羅佩斯（Walter Gropius）所創辦。包浩斯的理念是結合藝術與技

包浩斯學院理念是將創作用的材料作詳細的研究，並試著將傳統的手工藝技術，大膽的運用幾何化造形，並以「量產」的方式，創作出了產品。由馬歇爾‧布勞耶（Marcel Breuer）於 1925 年包浩斯學院設計，以「量產」的方式用鋼管以及皮革組合而成的 "The Wassily chair"。

由密斯‧凡‧德羅（Mies-Van-Der-Rohe）設計的鋼管椅，含有女性溫柔的曲線與男性的鋼硬材質表現。

術，試著利用工業技術結合傳統的手工藝形態，以「量產」（mass production）的方式，創作出產品。從那時真正開始將「設計」行為納入作品創作之流程。包浩斯的實務與理論的設計方式漸漸影響了歐洲各國，並流傳到美國及其他地區，成為工業設計史上重大的改革。此後，設計漸漸地形成一種創作行為。

對於「設計」行為內涵，建築理論家鄒塞（John Zisel）認為，設計包括許多無法測度的因素，有直覺（conscious）、想像力（thinking）及創造力（creativity），且設計有三項基本活動：想像、表達與評估[註1]；英國設計理論學家阿卻（Bruce Archer）認為：「設計是一種實質上解決問題 (problem solving) 的活動」；英國另一位設計理論學家瓊斯（John Chris Jones）則將設計解釋為一種事

物的發生。綜合國外幾位學者對於「設計」的本質論點，將之歸納為以下定義[註2]：

- 實質的結構中找出正確的實質組件（Alexander, 1963）。
- 一種目標導向的問題解決活動（Archer, 1965）。
- 對所有製作或進行的事物實施多次的模擬，直到最終結果讓人覺得有信心為止（Boolier, 1964）。
- 產品個別組件和人們相關的協調因素（Farr, 1966）。
- 工程設計使用工程原理、技術知識和想像力，決定機械構造、機件或系統，以發揮最高經濟和最佳效率（Fielden, 1963）。
- 產品和設計條件的配合，已獲得令人滿意的結果（Gregory, 1966）。
- 對某一特殊環境需求的最佳解答（Matchett, 1968）。
- 由現有階段擴展至未來可能事物的想像力（Page, 1966）。
- 一種創造性活動，是將前所未有的樣式和有用事物加以具體實現的活動（Reswich, 1965）。

　　對於設計行為的探討，十九世紀中，英國美術工藝運動者約翰·魯斯金（John Rusking）更認為「設計」並非是一種無聊的空想，它應該是一種觀察的累積及體驗與研究的結果[註3]。設計理論家路克世（Nicholas Roukes）認為，設計是個名詞，亦可以當副詞來形容，它既可代表一種事物，也可以代表一種過程和行動的結果，含有計畫及行動，言下之意，乃是組織的原則（組織系統）及知覺性發展的型式法則。

工業設計核心是以「人」為中心，設計創造的成果要能充分適應、滿足作為人的需求。

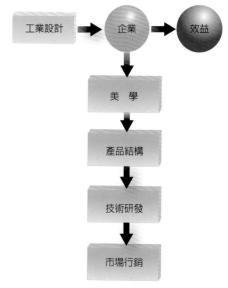

工業設計所帶來的效益

■ 工業設計的定義

　　Design 一詞源自於拉丁文 Designare，為「做記號」的意思，相當於法文 dessein，為「計畫」之意，最初被用在與藝術相關之事物，包含：設計、立定計畫、配合表示、草圖、描繪等行為。設計同時也是觀察、創造、管理與應用的知識能力。如果設計帶入了材料、技術與科學方法的應用，就成為了工業設計（industrial design），是對現代工業產品結構、產業結構等進行規劃與實現、不斷創新的專業。其核心是以「人」為主，設計創造的成果要能充分適應、滿足「人」的需求。**工業設計是人經由科技所研發出新的技術成果轉化為產品，符合人類的需求與有益環保的核心過程，是技術創新和知識創新的整合，是產品、市場、技術、文化等相互轉化的系統方法。**

工業設計的本質是「人為事物的科學」；是滿足人類物質需求和心理慾望所富於想像力的開發活動。設計不是個人的表現，設計師的任務不是保持現狀，而是設法改變它。 ——亞瑟‧普洛斯（國際工業設計協會 ICSID 前主席）

工業設計思想的核心是探討產品設計對象以及相關的設計問題，如設計管理、設計資料的分類整理、設計美學、人—機—環境系統、功能分配與協調規劃的系統方法等，然後以系統論、系統分析概念和方法加以處理和解決，如與企業投資及技術設備更新所帶來的效益相比，工業設計帶來的效益是它的 5~6 倍。

「工業設計」是根據人類的需求，並以人類的思考及生活型式進行整體的規劃。以設計內容而言，它是在探討一種解決問題的方法模式，其模式的程序為：觀察－假設－預期－測試－評估[註4]，也就是設計研究成果所訂定的「設計方法學」或「設計程序論」，它可應用於各種設計的產物，例如：平面設計、立體設計、或產品設計、空間設計、建築設計等。美國麻省理工學院教授艾克理斯（Eekeles）認為「設計行為」是一種特殊問題的解決模式，在革新產品設計流程，定出產品實現的方法。問題解決是一種思維過程，也是一種經驗歷練的判斷，在此過程中，許多方法和手段是可以用來解決設計問題的。

所以工業設計行為是一種手段，也是一種目的。在這二十一世紀科技發展的時代，設計已有很大的改變，包括新的技術應用、新的功能性、新的思考模式、新的消費者、新的產品介面，相較於二十世紀的設計只講求結構與功能有所不同。

有美感的工業設計產品

　　今日的設計面對社會創新性的文化、經濟、犯罪、環保、行為、效率、消費等問題，負有重大的責任。廣義的工業設計已不再只是為了解決產品使用或視覺形象的問題而已，而是可以利用設計方法解決任何與人類行為相關的各種問題，並快速達成使用的目的。總結來說，「工業設計」的意義具有下列九項觀點：

(1)「工業設計」和感性、主觀的「藝術」不同，必須同時兼備企劃 (planning)、構想 (idea) 與圖面 (drawing) 等機能。

(2)「工業設計」是融合藝術（art）與科技（science & high tech）之間的工作。設計藝術包括：美感、文化、造形、創意、色彩等，設計科技包括：數位、生產、材料、人因、結構等。

(3)「工業設計」是藝術（art）、經濟（economy）及技術（technology）結合的工作。

　(a) 設計需考慮優美與創作之藝術性。

　(b) 考慮成本與銷售之經濟性。

　(c) 考慮產品外觀與結構之技術性。

考慮產品外觀與結構之技術性

「工業設計」重視功能與造形	合理性之功能,其設計理念傾向功能。
	重視感性的創造性與優美的造形

(4) 「工業設計」重視功能（function）與造形（form）。

 (a) 德國人重視合理性之功能，其設計理念傾向合理性之功能。因此，有人說：功能好，則造形自然優美（form follows function）。

 (b) 義大利人重視感性的創造性與優美的造形。因此，有人說：「造形美，則功能自然好（function follows form）」，事實上，設計師在設計時，須同時考慮到功能與造形二者。

(5) 「工業設計」須整合市場（market），同時平衡與滿足生產者（manufacturers）與消費者（consumers）兩者之需求。生產者重視成本、量產、行銷利潤與市場需求，消費者重視合理價格、形色佳、品質高與功能良好；設計師設計時須考慮生產者與消費者雙方不同之需求。

(6) 「工業設計」是以高品質的材料與合理的成本，創造無缺點的產品：這是德國於西元 1909 年創立「德國工作聯盟（Deutscher Werkbund, DWB）」的重要目標。

(7) 「工業設計」須考慮材料規格化（module）、產品標準化（standardize）；亦考慮大量產銷，以及視覺傳播等功能。

(8) 「工業設計」強調簡潔就是美，這是在二十一世紀歐美地區的設計公司設計策略與原則。

(9) 工業設計重視社會的需求，就整體的商品化設計而言，工業設計對企業、社會和消費者等都有極大的貢獻。

「工業設計」強調簡潔就是美

「工業設計」須考慮材料規格化、產品標準化、大量產銷。

註釋

註 1 ：John Zeisel 原著，關華山譯，1996，設計與研究，臺北，田園城市文化出版，頁 3-7。

註 2 ：John Chris Jones,1992, Design Methods, Van Nostrand Reinhold, New York, PP.3-4。

註 3 ：Nicholas Roukes 原著，呂靜修譯，1995，設計的表現形式，臺北，六合出版社，頁 71。

註 4 ：NFM Rozenburg and J. Eekels 原著，張建成譯，1995，Product Design：Fundamentals and Methods，臺北，六合出版社，頁 84-85。

工業生產的技術與新型材料不斷創新　　　　　　　　　符合人體工學的牙醫座椅

1.2　工業設計的貢獻

　　在二十世紀初期，「工業設計」已漸漸地萌芽於當代的工業社
會裡，加上工業生產的技術與新型材料不斷創新，設計學者也發想
許多新的設計理念，慢慢的被設計師所接納，此些設計理念和方法
考慮了使用者（消費者）本身的需求、條件而量身訂作。

■ 工業技術發展初期

　　在早期的工業技術時代，設計只侷限於生產製造的控制與產品
本身的功能考量為主，消費者必須適應產品的狀況而使用它，形成
了消費者的適應性問題。而後到了七０年代，由於一些設計學者與
設計師潛心的研究，在工業技術加入了工學原理，例如：人體工學
的測量、色彩的應用、操作介面的方式等，改進了許多缺失。工業
設計師也開始整合其他學術領域的理論（心理學、美學、語言學、
文化學、社會學、經濟學）與技術專業（製造、材料、機構、人因工
程）而使產品的設計更加完美。

因此，工業設計行為也開始扮演整合的工作 (integration)，它並非完全是工程技術 (engineering technology)，也不完全是藝術 (art) 的自我表現感覺，而是擷取工程技術的原理 (結構、機能、材料、生產)，並融入適切的藝術美感型式 (造形、色彩、符號、質感、視覺)。在工業設計概念中，「工程技術」與「藝術」是互相對立的，兩者利益也是互相牴觸的，但如果能將兩相背逆的特性給予適當的處理，使兩者之特性作相乘性的互惠，則此結合可得到更佳的成果。

■ 八○年代

　　此時期的工業設計貢獻大多在提供設計的各種功能，藉由設計的行為，創作各種新型功能及改進人類生活品質的產品。當時的技術改變了人類的傳統生活，各種新技術的發明 (醫藥、電子、材料、電腦)，將人類生活推進了理性的電子文明時代。人類可以不經由思考就可以順暢的使用各種生活電子產品，使用的難易對人類而言已不成問題，只要是電子化的產品，觸控式的或是語音式的都好，「功能品質」成為追求的目標。

■ 九○年代

　　由於數位技術與網際網路的發明，提升了人類各種生活方式，「設計」運用了電腦與電子科技的技術，創造了數位化的商品，一天二十四小時的生活型式都靠網路的服務，包括家庭的各種用具或電器、個人生活、教育學習、電子商務處理以及出外旅遊資訊等，網路的作業系統都可以精確地且非常有效率地同步處理人類的各種需求。

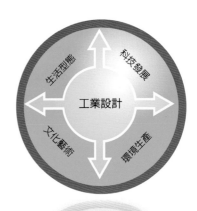

材料
人因工程
工程技術
生產與製造
電腦輔助製造
科學與工程領域

工業設計

工程技術

藝術

設計成果

文化藝術領域
人類行為
文化哲學
市場學
社會學
美學

生活型態
科技發展
工業設計
文化藝術
環境生產

八〇年代的工業設計貢獻大多在提供功能的產品	工業設計「工程技術」與「藝術」的結合可得到更佳的設計成果
九〇年代的工業設計運用了電腦與電子科技的技術	工業設計處理人類的各種需求

工業設計成果在人類的生活型態、文化藝術中。

■ 西元 2000 年後

　　高科技所主導的新社會文明觀念，使人類開始思考科技效應之下的設計本質問題，並將之轉換為最適合人類需要的使用環境與介面，成功的整合了科學、文化與藝術三者的不同理念，包括虛擬空間（vertual reality），雲端科技（the cloud）的技術進步，大大地改變以往的產品使用模式，從有形的物質到無形的虛擬互動型式，高科技的融入，提升了整體人類的生活型式。**設計行為 (design activity) 將是主導人類在未來世界趨勢總體發展的主要策略與方法，**設計給人類帶來不可思議的影響，這也是工業設計帶領人類從工業與設計的整合，朝向科技整合的趨勢邁進。

工業設計歷史的發展，從十九世紀末至今已經走完了一個世紀。當西元 1957 年時，人類的第一顆人造衛星發射到太空軌道運行時，帶給世界一個很大的啓示，象徵著人類已自一種封閉領域中，踏出了開放性的全球性聯繫的理性省思 (thinking) 與知覺 (consciousness)。一種相當前衛性的改變已存在於人與人之間的生活體系及人與整體生活環境的潮流之中。而從被動的技術主導發展到今日的設計創新，主動改變人類生活的需求，是人類的一大轉變。設計活動要立足於新世紀的社會中，所扮演的是什麼角色呢？工業設計如何帶領人類，活躍於世界經濟與文化的舞臺？英國設計理論家巴格安那 (Richard Buchanan) 認為，設計在現今的社會中，應以多元化角度去定位它，而人文科技與文化的訴求 (liberal art of technological culture) 是主要被考慮的重點，工業設計整合了科技的發展，其成果貢獻在人類的生活型態、文化藝術中，並且影響了人類生活、地球的生態環境。

　　在這二十一世紀資訊科技發達的時代，社會不斷的在改變，同時，人類經濟實力增強與生活品味的不斷提升，消費者已經從「量的滿足」轉向追求「質的滿足」甚至「情感的滿足」。如果設計一直沉迷於技術與價格的戰爭，最終只會作繭自縛，限制了自己的發展道路。產品設計的水準直接影響著人類的消費慾望，工業設計行為因此將成為企業生存的關鍵與核心，是企業可依靠持續發展的策略與方法。

註釋

註 1： 沈清松，1999，文化的生活與生活的文化，臺北縣，新店市：
力緒文化。

註 2： http://www.bshlmc.edu.hk/~ch/alexam/dao.htm，2011/3/21
引用。

1.3　工業設計與生活型態

　　工業設計的存在來自於生活型態中所經歷的各種體驗，產品設計分別表現在功能性和型式性、實用性和藝術性、技術性和文化性。產品的功能性、實用性、技術性是根據生活的基本需求與人類的生活型態所創造出的初級設計服務，設計從初級升為高級的時候，就形成產品的情感性、藝術性、文化性。由以上兩個面看上去似是對立的，實際上是相互聯繫、相輔相成的，也就是所謂的對立統一的現象。以下將詳細闡述工業設計與生活型態的關係。

■　工業設計的文化性

　　北歐國家如：瑞典、丹麥、芬蘭等都具有強烈的本土民俗傳統，人民都熱衷於追求自己本土的文化藝術風格。因為擁有特殊地理環境的關係，藝術家可以自由自在的使用大自然的資源（石頭、木材、礦石），應用於陶瓷、玻璃器皿、傢俱、織品等傳統工藝的設計與製作。北歐的現代設計展現出來自於擁抱自然的有機設計的體驗：「誠實」、「關懷」、「多功能」與「舒適」四大分享是北歐設計理念。包括：醫院就是休閒中心、超市就是設計寶庫；趣味盎然的圖案設計、居家是最舒適的生活享受、地鐵站是藝術走廊及全世界最長的美術館。此外，科學技術的進步加速了文化的發展與溝通，網路資訊的使用率全世界最高。產品設計上無論在材質、造形、色彩、質感的設計，都具有其樸質的文化特色意涵。最佳的典範如瑞典的 IKEA 家具產品、芬蘭的 Nokia 手機產品及丹麥的工藝品等，都代表著其運用最佳的自然資源與科技的技術，注入了文化的精華，再將產品文化融入生活型態中。

北歐的設計有型式性、
藝術性與文化性。

　　從較抽象的層面看文化，固然是一些符號、理念、價值和知識
系統；從具體而細微的角度去評析，也是展現一個地區或一個族群
在日常生活情境中的「秩序、品味與美感」^(註1)。不同文化的相互
碰撞與融合，需要設計師具備開放的設計觀。在北歐民族原有的生
活方式與外來的文化和生活方式的對立、交流與整合過程當中，工
業設計師在吸取和借鑒自然資源中走向現代化，並最終形成具有該
民族特色的新型產品形態觀和設計觀。

有臺灣本土文化性的產
品設計（大同電鍋）

有臺灣本土文化性的工
藝設計（客家文化）

　　以臺灣工業設計之發展，本土的環境氛圍和歷史文化是設計師
思考的一部分，同時也嘗試用國際現代設計語言表達我們的情感、
美學意識及文化背景。文化的宣傳以經濟為基礎，隨著經濟全球化，
外來文化的衝擊會愈來愈大，但這並不意味著我們必須拋棄自己的
文化去模仿西方的設計思想，**只有植根於本土民族特色文化的基礎
之上，又不斷吸收當代先進的設計思想、理念，才能真正提升本土
的工業設計水準**，立足於世界文化之林。有九十多年歷史的大同家
電產品就是最具代表性的本土文化設計。

環境汙染的問題

材料回收設計

■ 工業設計的永續生活環境

　　在現代工業的發展過程中，社會環境必然要遭到前所末有的破壞，而這種現象在工業革命發展的初期就看出端倪，現代社會更有愈演愈烈之勢，全球的臭氧層破洞範圍已高達美國本土面積的三倍之大，連處於離人類工業文明最遠的南極企鵝也不能逃離工業汙染的影響。

　　工業產品是造成汙染的最直接因素，而產品設計中的綠色設計就提出了很多高標準的設計：材料回收再利用、廢料再製、模組化設計和可長久使用產品等，有效合理的緩解高科技下工業化社會與生態環境的衝突。另外，在產品設計中考慮新產品二次生產及使用的概念對自然環境的影響，還應考慮到產品廢棄和處理的事實，儘可能有效地利用地球資源和能源，並考慮到是否會造成二度汙染。

■ 工業設計提升生活型態策略

消費者的實用性需求反應到產品設計上,既要經濟實用又要美觀,如家電設計,有時只要在設計上小小的改進就能贏得消費者的喜愛,進而使產品的造形、色彩以及整體風格更符合廣大消費者的品味,使消費者更加樂於購買,這就是滿足消費者的生理需求。

產品設計本身所包含的人文意識,往往是以一種美觀和諧的姿態展現於消費者眼前,而這種美觀與和諧則隨著產品本身自然流露。產品設計所奉行的原則是為人類服務,在人機介面和操控上,就需強調邏輯性的操作,同時儘量將產品的高科技特徵隱藏在人性化的簡潔設計中,減輕操作的複雜程度,以協調一致的細節處理,達到設計上的統一,使設計的體驗與操作模式能融入人類的生活型態模式之中。

設計的經典理想所代表的就是美觀和使用的統一和諧性,而它的存在也正是社會精神與價值的體現,這一切都是工業設計提升生活型態上的考量要件。

(1) 設計的簡約策略:無印良品的簡約體驗是一種生活哲學。無印良品不強調所謂的流行感或個性,相反的,無印良品是從未來的消費觀點來開發商品,其設計思想來自於道家學說中的「崇尚自然」,無論其產品設計或是活動視覺形象的規劃都是以自然之天為道,對事物不妄加任何人為的作用,回歸原有的大自然樸素、無知、無慮[註2],目的就是要合乎綠色、純樸的現象。其設計的產品或是活動的視覺規劃都「平實好用」。不產生環境污染的問題,推動綠色設計。

無印良品的簡約設計

具有考量綠色設計的建築（日本東京市）

「無印良品」合乎綠色、純樸的現象。

「無印良品」的社長說明他的減法原則理念

　　「無印良品」**所使用的設計策略是以「減法原則」進行產品的開發，讓產品不加任何無謂的裝飾或是色彩**，並具高度文化素養，以跨文化、跨領域合作創造的各樣式生活商品。提供消費者簡約、自然、基本，且品質優良、價格合理的生活相關商品，不浪費製作的材料並注重商品環保問題，以持續不斷提供消費者具有生活質感及豐富的產品選擇，作為其設計的理念與目標職志。

(2) 設計的時尚策略：工業設計在今日所扮演的角色已不再是工業或是科技的附屬品，而應該是時尚的代言者。近十年來「流行」或是「時尚」名詞已取代了傳統的「裝飾」或「功能」了。工業設計的努力目標絕不僅是簡單的包裝或是功能而已，消費者的需求已從早期的可用就好的型式轉變為標新立異的自我主義。韓國的三星（Samsung）公司就是看重了這一點，**致力於提升其產品風格和時尚品味的等級**。西元 2005 年，三星公

三宅一生等世界頂級的
時尚品牌結合在一起
三星公司手機產品

司在《商業週刊》品牌價值的排名上超過了日本的 Sony 集團。
三星公司的設計主管認為,消費者需求是一切設計條件的首要
考量,好的產品設計應該是讓消費者更容易理解並為他們帶來
更好的使用品質,能夠透過科技變成最具人性化的設計產品。
三星公司提升產品的策略是在全球各地的設計中心推出創新
產品,並與 PRADA、三宅一生與 LV 等世界頂級的時尚品牌
結合在一起,形成了「時尚」的品牌特色,使三星的產品已
開始在世界各地有一定的地位。消費者除注重產品的科技、
功能之外,感性的追求更是他們的時尚模式。根據 2011 年的
統計,三星手機在全世界的銷售量已超越了 Nokia 與 Apple,
獨占世界手機產品鰲頭,這是三星公司運用設計策略的成功
之處。

Apple 推出新式介面、新材
料與新的電腦系列產品。

(3) 設計的創新策略：「創新」是工業設計在進行構想思考的新
概念與新方法，任何的設計都需要有創意的概念，產品的創
新策略可以從產品設計與品牌的建立兩項進行。在產品設計
方面具有更經濟的生產方式、新的整合方式、市場需求新的
使用方法或是合乎於消費者需求的使用介面或功能。**三星公
司以「創新」為最高的經營策略**，融合感性的行銷訴求，就
是消費者因擁有產品而產生的榮譽感，成為三星產品在設計
時關注的重點。

另一個成功的案例為開創個人電腦時代的蘋果公司（Apple），將傳統的黑盒子式電腦改變為半透明、圓滑的曲線造形，並再推出全新理念的 IMAC 電腦，將傳統的 PC 彼此分離的主機與螢幕，將之融合為一體，並拋棄了蘋果傳統的米黃色外殼，取而代之以半透明狀及五顏六色的彩殼和奇特的半透明滑鼠，使消費者產生一種奇特感與新穎感，雖在售價上比其他電腦高出數百美元，但卻大受消費者的青睞。在美國剛出產時平均每隔 15 秒就有一臺 IMAC 售出。而後幾年接連不斷 Apple 以創新的技術並致力於 3C 系列產品的研發，推出了新式介面、新材料與新的產品用法，包括：iBook、iPod、iPhone、iPAD 等一系列的創新產品，造成了社會的一陣流行旋風，此種創新設計的方法，很快的讓蘋果產品成為具時尚流行的品牌代表。

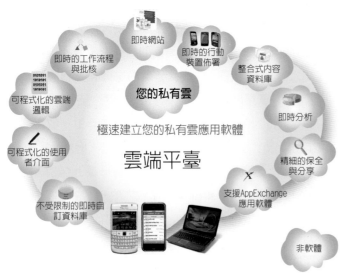

由資訊科技所形成的網際網路，
對於建構複雜計畫的活動。

數位技術網路系統，建構複雜計畫並執
行商品的實現。

1.4　數位科技的應用

■ 工業設計與數位技術的應用

　　高質生活所顯現的是對於科技價值的運用和生活的相互關係。
「高質生活」這個新詞，是從「高科技」一詞來。著眼在現代社會
裡，資訊科技最重要也最引起爭議的一面：人類與科技之間的關係、
生活模式與科技實用價值之間的關係、以及生產與消費之間的關係。
新的專業途徑及新的人際關係模式，都開始成形。不論是網際網路
（internet）還是企業網路 (intranet)，資訊科技所形成的網路，對於
建構複雜計畫的活動執行商品的實現，提供了一個超強的運算機器。

數位技術的產品使用介面
應用工業設計轉換與整合
人類感知與行為、操作流
程與溝通方法的商品。

　　高科技所應用的數位系統是一種科學工具，廣泛的應用在各行業中，其最重要的思考是如何將數位技術的應用，以人性化的介面或使用方法，讓人在操作數位技術時，不致於以冷漠、呆板的方式來面對它。在二十一世紀未來的整個社會生活主流，工業設計的成果將是透過數位科技應用的產物，例如：愈來愈多的 3C 產品應用了數位形式、網路之間的介面來進行與人類溝通的方式，包括表達、思考、溝通，畢竟，未來人類的生活模式是要依賴數位技術的。工業設計行為應面對這種挑戰，並適應世界的潮流，扮演轉換與整合的角色，創造出合乎人類感知（perception）與行為的使用介面（user interface）、操作流程與溝通方法的商品。

■ 數位科技與生活文化的交織

　　現今每天有將近五十幾億份的電子郵件在進行傳送，比起傳統信件的限時專送的三億九千三百萬份傳統的限時專送郵件要多十倍以上。隨著愈來愈多人對網際網路設備產生興趣，今日的工業設計師扮演了轉換與整合的角色，將電子技術轉換為人與人溝通的媒介，藉由文化思考的基礎，引導人類有條理的使用產品，讓數位科技輕鬆的融入了生活文化。

行動電話加入了電腦技術

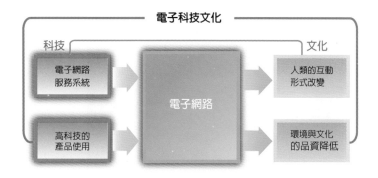

新型態的生活方式

例如行動電話 (mobile phone) 加入了電腦技術，除了有正常的通話功能外，設計師又不斷地加設一些新的創意，早期的操作多以按壓按鍵方式來進行操作，現在已進展到以多點觸控或是語音的操作方式；另外手機的功能性也增多了，除了有一般電話的功能外，另包括網路搜尋系統、電子信件傳送、視訊傳達、商務處理、網路事務生活等。不但如此，設計師更以人性的觀點作為設計思考的方向，將行動電話的體積愈縮愈小，可隨身攜帶於口袋、腰部、手腕等，流行的外觀、更貼切的操作模式、更人性化的使用介面，讓使用者更簡單的操作程序，使產品能完全融入人的周遭生活中。

設計行為基於「人」的因素考量，將電腦與電子科技適當運用與整合，可以配合人的使用習慣、生活特性，並主導總體社會的進展型態。由於人類一直不斷地探索新的知識理念與追求新型態的生活方式，今日的設計師一再試圖將現存於人類生活環境中之不良商品的使用形式、方法或介面改良、改變 (例如以語音輸入的方式代替鍵盤輸入的電腦作業)，或強化商品的文化性理念。而設計師所要深思的問題是，設計行為的基本理念考量並非是以科技或工業技術為主，而是以人類文化、生活情況背景為根基。

行動電話已進入了電腦技術時代

汽車導航器的用途愈來愈廣，因為它連上衛星後，對於交通狀況，能夠提供無窮的資訊。

博物館的電腦展示、互動多媒體的應用（英國科學博物館）。

■ 便利科技：未來生活會變得更方便

　　現今的行動電話（手機）已具有個人電腦的功能，使用更容易，由於大量的銷售，使價錢降低許多，而生活用品中的家庭電器、電腦、汽車、玩具等，都已走向科技的操作模式。舉例來說，汽車導航器的用途愈來愈廣，因為當它連上衛星之後，對於交通狀況，能夠提供無窮的資訊，並以非常清楚的 3D 畫面呈現。除了電腦以外，許多其他大小不同，價格相異，各具用途的器材，都能連上全球網（globe web），今天，更透過雲端科技將所有資料儲藏在一個空間中，可作為各種生活事務的傳達、進行與溝通，其應用的範圍相當廣泛，包括博物館的電腦展示、互動多媒體的應用、學校的視訊學習、公司的視訊會議、電子商務等，科技的應用會讓未來的生活模式變得更方便。

無線網導航器│藍芽耳機
文化是現代設計所要思考的因素

■ 未來 2015～2025 所流行的數位科技生活性產品

　　科技一方面以新方法讓舊習性延續，另一方面又使人們娛樂的方法全然改變。未來的設計問題會更複雜及多元化，所牽涉到的因素更超越了設計本身的範圍，除了影響設計導向的工程問題及設計美學的考量之外，另外諸如社會、文化、文明提升、人類的道德教育、客觀的環境保護、人性化的情境設計問題等，都是現代設計所要思考的因素。數位科技的應用將受到流行趨勢的導向，使用的狀況有特定的方式、時間和地點，並且會順其自然的進入了人類的生活模式中，漸漸的形成了流行文化。流行設計就是創新，也是一種族群使用的共同語言。如果缺少共同語言，流行設計就失去價值；如果缺少創造，流行就失去生命。

　　在未來 10 ～ 15 年裡人類的生活模式中，數位技術的應用是最大的主流，它將是主導人類生活性產品的重大型式。從最小型的手機產品到最大的飛機、交通工具等，由數位技術衍生到網路、衛星、雲端科技的應用，以及生活性產品在使用需求、功能、人工智慧、界面等，都會超出人類所想像的範圍，電腦的發展與進步將幫助人類處理大部分的生活事件，而其他相關的數位家電、電子產品在 10 年後將會具有更為強大的功能。

單元二：工業設計美學

2.1 設計美學的價值

■ 生活美學

　　黑格爾（Hegel）在其《美學》一書中談到：「人對於美的需求是天生的，存在於對生活的探尋天性之中」。美可視為一種生活的品味，現代的美學理念，已從描述存在性之意念、道德、宗教，融入了文學、藝術和哲學知識，並從觀念性的美中游離出來，創造出美的體驗與實用性，形成另一種精神力量，可以超凡脫俗^{（註1）}，漸漸形成現代社會的生活美學。

美的感受與體驗,可透過「藝術」
的創作內涵或成果而得到其審美性。

　　美的感受與體驗可透過「藝術」的創作內涵或成果獲得其審美性。知名建築學者漢寶德認為藝術為創造美的必要工具,彼此是分不開的[註2]。藝術欣賞對人們的意義在於它能極大地豐富人類的精神生活,久而久之便形成滋養生命的精神之泉(賴建成,2004)。藝術作品的欣賞,是人類對於拓展生活視野的媒介,可以加深人類與社會的認識與見解,衍生到生命中,藉由藝術融入了人類生命中複雜的情感,表現在生活當中的各樣事物,形成了實質的生活美學,可見藝術的體驗是對人類有相當大的影響力。

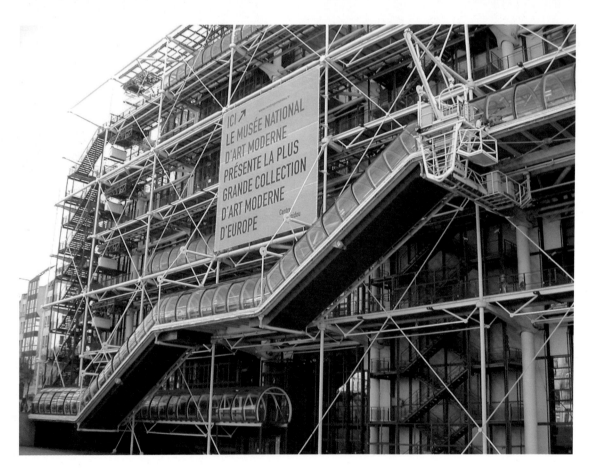

巴黎龐畢度藝術中心的建築，由著名的英國
建築師理查‧羅傑斯（Richard Rogers）與西
班牙倫佐‧皮亞諾（Renzo Piano）所設計。

美學必須透過日常生活，尋求藝術、文學的結晶之美的來源。

在我們日常生活中的食衣住行裡，都會經歷到各項事物的審美判斷。例如，筆者常到國外旅遊，然而旅遊心境與一般人休閒旅行的目的不同，筆者所要看的都是博物館、美術館、建築、古蹟、設計藝術展覽等景點，無論是傳統的或是現代的，主要目的是在體驗「行萬里路」的視野與心境，不管是經典的巴黎羅浮宮，還是源遠流長的中國萬里長城，或是古樸的倫敦大英博物館，與書本上或是電視上所看到的平面圖像是截然不同的體驗。

審美性是自然而然地在我們腦海裡蘊釀而出的，當筆者體驗到如身歷其境的感受時，內心錯綜複雜的情感呼嘯而出的不就是「生活美學」體驗的最佳寫照嗎？

美學的來源是透過日常生活，所尋求藝術、文學的結晶之美，經由生活各種行為的每一項事物中，所領受到的體驗現象轉換為美感的認知，此稱為轉換的美感，轉換是一種昇華，不是改變[註3]。例如：進入博物館看到一件商周時代的古銅器，從視覺感觀體驗到該銅器圖騰、顏色、立體的凹凸、質感的紋路等，是對於該事物在人的心靈中產生了美感的判斷，形成了理念的感性顯現，是美的體驗，就如康德所講的，在物為刺激、在心為感受、心藉物昇華到一種對審美感的價值判斷，就是審美，也就形成了美學的研究行為[註4]，而發生在人周遭生活中的這一切，就自然而然地形成了「生活美學」。

■ 設計美學的形成

　　人類文化的結晶表現於繪畫、音樂、戲劇、文學、美術、雕刻等藝術品上，藉由美的昇華在沈潛中養成，展現出生活美學之意涵，在現代社會結構之下，產生了許多生活性特質，美學的體驗型式與方法也因此多樣化了。工業設計產品融入了美學的概念，設計師以其美感的素養，設計出附有美感的產品讓大眾使用。**未來的趨勢已轉向了生活美學設計化、設計美學生活化的具體需求。**如要體驗現代美學設計的形成，首先就要瞭解現代美學的體系。社會不斷的進步，經濟日趨繁榮，也發展了各式各樣的文學、藝術和哲學知識層次，已使現實世界中任何事物的內容與形式有了新的改變^(註5)。

　　回歸到起初的文學、藝術創作初衷，其目的無論是宗教信仰、愛情歌頌、生活實用、人文關懷、禮儀表徵、情感抒發、生活回憶亦或生活直覺與經驗的紀錄，其創作的肇始超越了時間、空間與現實利益，化為永恆不變的「生活美學」，以追求真、善、美的境界為目標。到了二十一世紀的現代社會，設計商品（建築、流行、產品、公共藝術、形象、品牌等）為了合乎於時代的需求，設計與藝術的創作融入了純粹美學的觀點，再詮釋與重新定義了「美學」的本質與價值觀，形成了今日的「設計美學」。

　　設計美學成了時代的新名詞，內含了文化、藝術、生活、科技等內涵，並帶領了時尚的風潮，提升設計的成果與美化設計的呈現，讓設計也更普及化與大眾化。

雕塑所展現生
活美學之意涵
（維納斯，羅
浮宮藏）

繪畫所展現生活美
學之意涵

宗教信仰詮釋與重新定義了
「美學」的本質與價值觀

參觀博物館、美術館的藝術
作品體驗美感。

美學即生活，生活中處處有美。

■ 設計美學的價值

　　美學的價值是人生活中之精神世界的一種特定感受與體驗，美學即生活，生活中處處有美、時時有美，美學要和生活緊密結合。人類在日常生活中，有許多題材都蘊藏於周遭的環境或是生活情景（註6），並透過各種不同的方式體驗美的感受。譬如參觀博物館、美術館的藝術作品，到公園中散步體驗寬廣的環境與公共藝術，走在街頭欣賞兩邊的建築物，身上所穿的衣服和鞋子及所使用到的各種家電、手機、數位產品等有關於食衣住行方面的事物，其實都是具有美感性的體驗，因為它們是經由藝術家或是設計師注入了以「存在性的描述」所產生的美感，內含了美的要素之秩序和結構，此乃符合了哲學家叔本華（Arthur Schopenhauer, 1788~1860）所提出的：「審美觀賞客體的一個對象，並且符合了人類審美的條件需求，才能被人類所接受。」此地所言的客體，即人類以外的各種事與物。

設計品的外觀
（線條美，RKS Design）

設計品的外觀
（色彩美，RKS Design）

設計品的外觀
（介面美，RKS Design）

　　設計品的外觀主要包括線條、色彩、功能、介面、情境、外觀、配置、結構等要素，**設計師的工作就是在綜合各種因素的前提下，創造出符合於消費者需求的設計樣式**。隨著社會的發展變遷，人類不僅要求設計的實用性，而且還追求產品的審美功能，在產品中，凝聚著某種精神寄託。消費者的實用審美，是不斷發展、不斷提高的，設計師要掌握這種發展的趨勢，並不斷地改進自己的產品，使之更加完美。

設計的實用性需追求產品的審美功能

　　美感，是對美的欣賞時的活動心境。**因此有美感的設計就是好的設計，好的設計必須在藝術與技術、審美與實用之間保持平衡，並整合為融會貫通的統一體**。設計不僅要遵循實用性和適用性的原則，而且，更要按照審美性的原則來塑造。無論是讓大眾使用得心應手的實用性和適用性，或是從悅耳、悅目到悅心、悅意的審美性，都是以人為本的。一般大眾也是對該事物是否美的一種情感反應實現的，在美的欣賞與判斷中，存在客觀及社會性的不同標準。欣賞者在欣賞過程中得到美感的獲得，也是對欣賞所設計成果對象的美，給予一種肯定性判斷^{（註7）}。

註釋

註 1：漢寶德，2004，漢寶德談美，臺北：聯經出版社，頁 25-26。

註 2：漢寶德，2004，漢寶德談美，臺北：聯經出版社，頁 14-15

註 3：漢寶德，1993，生活美學，"美的發現與創造"，臺北：台北市立美術館，頁 88-89。

註 4：葉朗，1993，現代美學體系，臺北：書林出版社，頁 6-7。

註 5：高宣揚，1996，後現代生活美學，論後現代藝術對傳統的批判，臺北：台北市立美術館，頁 137。

註 6：趙惠玲，1995，美術鑑賞，臺北：三民書局，頁 10。

註 7：石朝潁，2006，藝術哲學與美學的詮釋問題，頁 125、181。

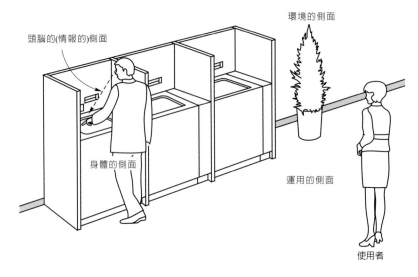

銀行的ATM

頭腦的(情報的)側面

環境的側面

身體的側面

運用的側面

使用者

產品意象為產品外在表象
各種元素的整合，主要在
協助產品設計所要傳達的
操作訊息與表現意義。
（Yamaoka 提供）

2.2 產品設計美學

■ 設計美學意象

　　產品意象為產品外在表象中各種介面的視覺呈現，主要在協助產品設計所要傳達的操作訊息與表現意義[註1]。而意象的表達最終呈現在產品的表面與結構上，組成為「介面」（interface）。介面乃是人與產品互動的關係，有靜態的互動，例如家電產品的使用，屬於單向的操作；也有動態的模式，藉由軟體的應用在產品設計上，可產生與操作者形成對應的關係，例如遊戲機、電腦產品等[註2]。當高科技被適當地導入產品的硬體設計，生產出能將「人」融入產品之中的互動（interaction）功能之中，使人與產品能交談或互動，更能使人與產品互相有體貼感、親切感。

高科技導入產品設計,將「人」融入產品
之中的互動,使人更具有體貼感、親切感。

就設計成果而言,
以現代產品設計
中,「美」的因素
已成為考量其優劣
程度的標準之一。

　　現代產品設計是「技術」和「藝術」的相互結合,要解決的本
質問題就是創造具出有人性化的產品能與人的關係更密切,這種關
係除了要滿足消費者的使用需求外,還要滿足其審美的需求,因此
也是一種有意味的形式,產品設計的型式研究不能脫離審美的範疇。
就設計成果而言,以現代產品設計中,「美」的因素已成為考量其
優劣程度的標準之一。

　　另外,產品設計的形式還必須與使用功能、操作性能緊密地結
合在一起,是功能性與視覺型式的相互結合,產品外在型式是內在
功能的承載與表現,體現出產品的高品質性能,表現為功能美;同
時,產品設計是在一定的社會環境下進行,並且是以滿足社會需求
為前提,因此在一定程度上也是社會文化生活的綜合體現。

滿足造形美觀的產品設計　　產品的介面
　　　　　　　　　　　　　設計令人滿
滿足符合市場流行趨勢的　足愉悅
產品設計

■ 產品設計美學

　　產品設計是一個時代文化發展的綜合體現，產品設計的型式風
格伴隨著工業生產的時代文化背景以及設計師個人的才華與智慧，
留下了時代資訊、文化風貌、企業特徵與融入個人情感的綜合體。
產品設計是現代文明的標誌，與人們日常生活息息相關，因此在運
用「型式美」法則時，應該強調以充分發揮產品使用功能為前提，
以創造功能與審美統一的型式為原則。

產品造形設計的美與一般造形藝術的美有著共同性的基礎，但卻亦有其特異性。一般造形藝術的美是來自於人的心靈感受，而產品設計的美必須滿足某一特定人群在操作上、視覺上的生理性的感受。**一件有美感的產品設計必須滿足造形美觀、方便使用、節約材料、愉悅的介面、滿足功能需求與符合市場流行趨勢等要求。**

　　我們對於產品設計美學所包含的內容該有哪些因素，才能得到最佳的美感呢？這都是在設計方法進行時所該考量的事情。對於美的判斷，可以從人的理性與感性因素探討，可歸納為以下特性：

(1) 理性：是以人邏輯上的判斷為基礎，對所存在的認知進行客觀的分析和判斷，其判斷的本質是具體的、實質上的確認，也是屬於人對物質的理想實現化，它包含了規範、技術、功能、環境、科學，所以理性是一種充滿邏輯的規律性和必然性。理性並可作為組織的能力，達到推理的功能，所以理性的真理是必然的。

(2) 感性：以人的感覺主觀為主體，是適合於美的判斷方式；本質是屬於精神層面，內心對現實的一種幻覺、幻想，對事物判斷的一種靈感的釋出，它包含了藝術、語言、文化、情感、心理、哲學、宗教等，超越了對自然規律的情感表達。

　　好的設計作品有時理性多一點，有時感性多一點，並不是絕對的，但毫無例外的，凡是能被人們廣泛接受的，其設計理念都是理性與感性的較好融合體。因為只有適度的整合理性與感性特性，才能提升產品的美感。

人性化考量的產品設計

　　美學的產品設計涵蓋多方面的元素與條件，造形與功能只是其中的兩項。產品設計所牽涉到與使用操作的關係非常複雜，必須從心理與生理兩層面的角度思維，即重視人的感覺與反應。對於美的詮釋，並沒有一定的規範。產品的表現與溝通及產品語言 (product language)，是成功的關鍵。**讓人滿意的產品，可解決人的問題，並使人有愉悅感合乎於產品的美學要件**。設計不可能獨立於社會和市場而存在，設計符合價值規律是設計存在的直接原因，就可以發展出成功的產品。

機器美學風格

功能美學

■ 功能美學

在產品設計中，功能是美學中的一種元素，大自然的形態功能是設計「功能美學」最偉大的導師，今日設計所討論的美學內容不僅是一種純型式美感的現象；也是一種合乎人性化、單純與合乎邏輯的設計溝通方法，是現代設計師所應努力追求的理念。

機器美學風格開始自包浩斯時代 (Bauhaus)，他們早就想到傳統的手工藝終會被工業進步所取代。伴隨葛羅佩斯 (Walter Gropius) 的要求：「藝術與技術是一個新的整體」，一種新型的工業界合作夥伴出現了，包浩斯間接地掌握了現代技術及與之相符的形式語言。在今天看來，葛羅佩斯此舉為美術工藝的再創新改革，拋棄了原有的完全手工藝技術，增加了創作量產化的理念於實務之中，為由傳統的工匠轉變為工業設計師，奠下了功能美學的基礎。因此，包浩斯在創校時，訂定了設計教學的兩大目標為：

(1) 經由整合所有藝術創作及手工技法，在功能主義的主導之下，達成一種新的美學總合。
(2) 藉由實現美觀的、且合乎多數人的需求而大量生產，將零件模組化與標準化，達到了功能美學的目標。

　　從包浩斯的理念中，可以看出當時的設計考量裡，功能美學已是相當的重要。他們藉由功能分析的方法，探究產品設計的本質概念，讓每一件產品都能發揮正確的功用，而在現代的產品設計中，新功能性及產品的使用介面行為考慮得更周到，尤其在人體工學 (human engineering) 上的考量，強化了產品的人性化，設計出使人易操作且不易疲乏的操作介面。

創新性設計

■ 設計美學的內涵

　　真正具有生命力的產品，應該是將高度簡潔的造形與豐富有力的設計介面內涵整合，使產品本身所具有的技術和外加的人性化素養建立一種關聯性，符合現代人生活上的需求。愉悅與方便使用的呈現是產品設計所堅持的目標，以新世代工業設計觀念而言，產品美學所探討的內涵已經不只是停留在狹義的外觀而已，人性化設計對產品與人的關係更是重要。下列將設計美學之要點簡述如下：

　　設計之美的第一要義是「創新性」：設計要求創新、求獨特、求變化，創新方法有不同的層次，可以是改良性的，也可以是創造性的，更可以是獨特性的。創新是一種特殊的美感，只有創新的設計才會激起消費者對產品的吸引與愛好。

合理性設計
人性化設計

　　設計之美的第二要義是「合理性」：經過設計的產品，符合理
性的產品邏輯觀念，是因為它已解決了使用上的問題，以合理型式
存在於社會和市場，符合社會生產的經濟性與社會性使用的規律性，
可為社會帶來更多的剩餘價值。

　　設計之美的第三要義是「人性化」：產品設計是為人類而設計
的，美化人類的生活需求是設計的最終目的。因而，設計美學也遵
循人類基本的審美價值觀，考慮到人本的需求，為產品設定各種符
合人類需求的條件，讓人類得以順利地享用與操作，以達到人類的
愉悅性、舒適感的審美法則。

為人而設計的感性工學產品

當高科技被適當地導入了產品的硬體設計，產生出一種能將人性融入產品的互動功能，使「人」與「產品」能交談或互動，更能使人對產品產生體貼感，也就是今日所重視的「感性工學」，是屬於五感官對產品的體驗，因而，今日所探討的「產品美學」乃是基於工業設計的條件之下多方面的考量，並非只是單單的外觀所呈現的美感。

設計師扮演了轉換與整合的角色，將電子技術轉換為人與人溝通的媒介，藉由文化思考的基礎，引導人類以有條理的方式使用產品，且將每一種產品的文化特質界定地 (definition) 非常明瞭。為了爭論現實型式文明改良的功能主義是否合乎美學的條件，現代的工程師們，從新的客觀精神去確認實用美學的概念，工業設計師更從傳統美術中推導出現代美學，例如復古型的機車、電話產品、建築景觀，將我們所追求進步的生活中帶出藝術的本質，使藝術即生活、生活即藝術。

註釋

註1：游萬來、葉博雄、高日菖，1997，產品意象及其表徵設計的研究 - 以收音機為例，設計學報，2（1），頁31-43。

註2：游曉貞、陳國祥、邱上嘉，2006，直接知覺論在產品設計應用 之審視，設計學報，11（3），頁13-28。

對稱平衡美

有數理美的概念

2.3　美學型式原理

■ 美學的型式

　　「美」是古往今來人類所一致追求的典範，古希臘認為宇宙包含了「和諧」、「數理」與「秩序」，畢達哥拉斯（Pythaugras）更以「數」作為宇宙形成的原理。希臘藝術理論乃透過「建築」與「雕塑」兩大藝術媒介，以「型式美」（即基於建築美和諧、比例、對稱平衡）為最高原則。而自古存在於建築藝術的美學問題則是一種「和諧美」的比例尺度與韻律節奏，例如：古希臘時期的巴特農神殿、古羅馬時期的萬神殿、文藝復興時期（Renaissance）的聖彼得教堂、巴洛克時期（Baroque）的凡爾賽宮、羅浮宮等，可以發現都是在「數」的概念單元及比例幾何學上的型式而設計的。**所以在西方藝術理論當中，幾何學中的比例關係（proportion）是主導整體藝術美學的象徵。**

和諧美

「數」的概念單元及
比例幾何學上的型式

黃金比例

　　早期的藝術家更發現了一種最佳的比例組合（a＋b）：a＝a：b：1.618：1＝0.68，即為黃金比例，受到哲學家、藝術家與建築師的愛好。伯列薩瓦列奇（Borissavlitch）對於黃金比例的見解為：兩個不對等部分之間的均衡。它具有公平的尺度，這種比例很輕快又明晰，也符合享樂主義和審美法則。例如繪畫色彩的和諧、建築的比例和音樂的節奏等。希臘哲學家認為，美學的根源理念即在於比例，所有人類創作行為係在模仿（imitation）自然中同時表達出和諧、比例、平衡、整齊美，包括藝術創作、建築、雕塑、工藝等。

■ 美學型式原理

　　如果某些事物會覺得美是因它有美的存在條件，就符合了我們的審美觀。因此我們可得到一個結論，就是美的產生並非因為物象（造形）本身的屬性，也並非是我們審美的感性，而是源於人類主觀與客觀的一致理念判斷。**我們如將這些美的理念加以歸納後，便可整理出一些共同「美」的規則性，有反覆、秩序、漸層、均衡、律動、比例、對比、調和、強調等九種。**從事造形活動前，如能先認識美的型式原理，在創作造形構成過程中，就會有很清楚的概念，則在創作的作品上就更有獨特見解。對於從事藝術及設計創作來說，「美的型式原理」應該是極重要的設計基礎訓練。

1. 反覆美 (repetition)

　　將相同（或相似）的形象或顏色之構成單元，作規律性或非規律性的重覆排列，可得到反覆美的構成。造形之構成，經常都是由許多相同單元體組合而成，個別單元體雖是單純、簡潔的形，但是經反覆的安排，則形成一井然有序的組合，表現出整體性的美，令人產生鮮明、清新、整合的感覺。反覆的現象組合包含顏色、形象、型式構成條件（角度、方向、質感）等的反覆型式。個別單元體雖是單純且簡潔的造形，但是經反覆的安排，則形成有秩序的構圖，表現出整體性的美，令人產生清新、整合的感覺。

反覆美

秩序美

2. 秩序美 (order)

　　在各種造形現象當中，秩序性的構成是最令人覺得心情喜悅的
一種結果。有秩序性的圖形排列、立體構成或平面構成，在視覺上
令人有一種安定感或舒適感。秩序可以是簡單之組合，只要是井然
有序的組合，即使再繁多或複雜的元素，其組合之後仍會令人產生
喜悅的、簡潔的清新現象。

漸層美

3. 漸層美 (gradation)

　　漸層為漸次變化的反覆形式，它含有等差、等比或漸變的意思。同一單元體的形，其排列由大而小，由強而弱，由明而暗（反之亦然），形成質或量的漸變作用，而保有一定的秩序，形成一體自然的順序。漸層的變化，必須以秩序性狀態出現，否則會成為一種無規律的狀況存在，它與「規則的韻律」有異曲同工之處。因此，漸層美的表現與秩序美的精神有相同的交集，在設計創作中，漸層所表現的型式方法有很多種，例如用形態、角度、大小、色彩等各種變化表現之，尤以形態的漸層被採用最多。

4. 均衡美 (balance)

　　「均衡」在一般的說法是構圖中以一中心軸為基準，是左右形象或上下形象的分量相等，不偏重於任何一方者就叫均衡。嚴格上，它可以包括平衡、對稱、安定和比例等諸現象。以均衡型式表現的圖形則較為中規中矩，有穩定、堅固的效果出現。按均衡型式的「安定狀態」分析，乃是指兩種情形，一種是指在造形的構圖中，以中心軸的四周所分配的造形量度均相等，而形成的安定狀況，稱為「對稱平衡」；另一種「心理的視覺平衡」，是指造形整體中，雖然在中心軸四周所分配造形的量度不一定相等，卻能在心理上產生平衡感，又稱為「非對稱平衡」。

均衡美

均衡型式的美蘇州美術館（貝聿銘設計）

律動美（日本東京） 律動美（美國 DC.印弟安博物館）

5. 律動美 (rhythm)

　　律動（韻律）本來是表達音樂和詩歌中音調的起伏和節奏感的，
但有些美學專家認為詩和音樂的起源，是和人類本能地愛好節奏與
和諧有密切的關係。而律動的型式千變萬化，暗藏豐富的內涵，有
雄偉、單純、複雜、粗糙、纖細、明亮、黑暗等。律動也伴隨著層

律動美（美國華盛頓 DC. 太空博物館）

次的構成，經過反覆的變化安排後，則連續的動態及轉移的現象就
會出現，又如在比例上再稍作調整，則視覺造形上就會更有變化且
又富於韻律效果的感覺，使人興起輕快、激動的生命感。

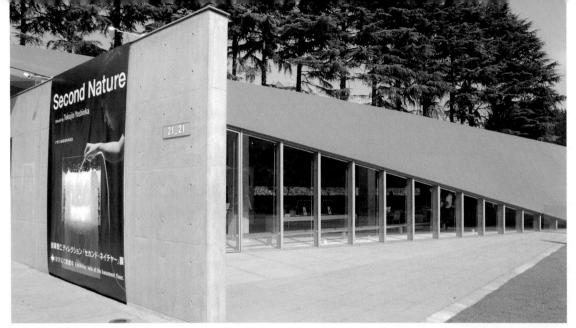

比例美（日本東京 21_21 博物館，安藤忠雄與三宅設計）

產品形態的比例美

6. 比例美（proportion）

任何物體不論呈何種形狀，都必然存在著三度空間的方向「長、寬、高」的度量，比例所探討的，就是這三個方向度量之間的關係問題。造形上的比例所表現的特性有兩種，一種是在單位個體形象之各部分的相對視覺比例；另一種則是整體構圖形態中各個圖像之間的相對視覺比例。比例的構成條件，乃是在組織上含有數理現象的比值。一些藝術家發現到，只有簡單而合乎模數的比例關係，才能易於被人們所辨認。

對比美

7. 對比美 (contrast)

　　「對比」是指當兩種或兩種以上的事物在一起時,產生對立或互相排斥的狀況。在對比的畫面中,如果產生一個主調,則周圍其他事物的量感或質感就會相對的減弱,另外一種情況是產生兩個相對立的主調,因此形成了對比的現象。對比的元素可由形態的量感、色彩的色調、材料的質感、結構的強弱或構圖的大小形成對比效果。對比美的型式表達主要在強調構成的突顯性,目的在吸引觀賞者的視覺停留並對其加深印象。

調和美（上海世博會英國館）
調和美

8. 調和美 (harmony)

　　調和的意思是平靜，含有和諧之意境，在理論上，調和是在整體間的相互關係，能保持一種完整和諧的情況，不分任何構成因素（點、線、面、形態、色彩），而能自然產生舒適感。在調和的條件下，絕無互相排斥的現象產生，更無矛盾對立的狀況。「調和」含有和諧之意境，在理論上，調和是在構圖元素中整體間之互相關係，能保持一種完整和諧且不相互衝突的情況，而能產生舒適感。在調和之條件下，絕無互相排斥的現象產生，更無矛盾對立的狀況。

強調美

9. 強調美（focus）

　　強調美為在一個畫面之中或一件立體造形物中，有強烈獨特的元素可以表達該件作品特殊美的造形。「強調」是利用對比的方法創造出效果，強調和對比不同，強調是在整個環境中強化主題的標新立異或與眾不同；而對比則是表現出當兩個相等地位時相互對立的現象。兩者在構圖的方式亦不相同，強調在構圖中主題強度與背景強度的比例差異很大，而對比中各個形之間的量度比例相近，所不同的是，強調是造成重點式對比現象的另一種方式。

有美觀性、舒
適性、創新性、
安全性考量的
產品。

設計考量過程中需導入
社會與文化的變因,形
成設計美學的組構元素。

產品的人機介面

2.4 美學設計的元素

■ 美學設計條件

　　產品設計乃是整合外在形式、色彩、介面與內在的組織、結構、
功能,成為合乎美學理念,包括美觀性、舒適性、創新性、安全性、
經濟性、實用性、環境性、方便性等條件的產品(莊普晴、張文智,
2003)。為了闡述產品美學形式及特徵,需從功能、材料、結構、
機構、數理、視知覺、色彩及與自然、科技和社會趨勢等產品構成
要素,探討產品所呈現給予使用者的各種服務與成果,在設計考量
過程中需導入社會與文化的變因,兩者形成設計美學的組構元素。

對產品設計而言,設計師會考慮很多方面,例如:在設計過程與成本上考慮的有材料、生產技術、市場調研、產品的人因、外觀,人機介面、色彩、功能等屬產品的外在因素;而在社會與消費者的需求則有文化背景、消費者行為、心理學、感性工學、社會環境、生態學等內在因素。因而,產品所要考慮的條件包括有理性具體的、邏輯的、科學的安排與感性的感官知覺所能體驗出人性與文化的內在因素。**所以,在美學設計的條件中需要有理性論點的依託,而設計實現的人為體驗則需有感性的傾向。**

■ 美學設計的元素

美學設計的元素無法予以規格化、標準化或是項目的限定,完全視趨勢的進展與社會的演進情況。它考量了以上所探討的各項變數、美感構成條件、理性和感性的融合性等內涵,在以人為本的最高指導原則下產生了美學設計的元素。就產品所具有的內涵分析而言,**美學設計的元素包括了社會需求、產品內涵審美觀、文化內涵、人性化等四項。**

(1) 社會需求:結合社會時代的變化與趨勢,科技的應用價值興起,使人類依賴產品服務,重視物質的享受,漸漸地取代了人與人之間的對話,也相對的造成了資源的日益短缺、產品設計的素質提高,因而社會因素所考量的美學條件是要對消費者、社會、生態負責任的態度,進行從研發創新材料、環境保護、能源的節省、簡約的設計等著手,創造對社會負責的消費文化,形成美學的條件之一。

產品的消費者行為

產品內涵審美觀

(2) 產品內涵審美觀：產品內涵是構成產品型式的條件，內涵設計
從滿足人的需求出發，不斷地進行功能創新、材料創新、外觀
創新。產品的審美觀是要適當地整合各項產品的內涵而成，使
潛在的功能充分發揮出來。從功能審美的觀點則是產品的市場
調研、人因、人機介面操作、生產技術、結構上的整合；從材
料的審美觀則是在材料、生產技術、人機介面操作上的整合；
從外觀的審美觀則是綜合了造形、人機介面操作、色彩、質感
上的整合。

(3) 文化內涵：文化一詞起源於拉丁文的動詞 "Colere"，意思是耕作土地，後引申為培養一個人的興趣、精神和智慧。文化是人的人格及其生態的狀況反映，文化是人類所創造的文明現象。設計的本質之一是文化，文化的發展是一種自然的文化過程，產品美學如融入文化元素，普遍能夠表現出文化的內涵或特質。文化元素包含很廣，舉凡政治、經濟、科技、藝術、宗教以及社會風俗習慣等方面，因而文化存在之處，絕對不會是單一的狀態，也不會是個人因素，而是囊括了多元社會現象與團體民眾的互動關係[註1]。

(4) 人性化：人性化的設計是近年來世界各國的理論設計家與設計師開始重視的問題，在二十一世紀的新生活中，人類的生活型態也隨著新世紀的來臨與進展，許多生活事物上需經過設計的轉換才能實現其功能，**現今的產品設計演變已由功能的滿足進展到體驗的需求滿足，再擴充到人性的需求滿足**。消費者已開始重視使用產品的品味，而且是重於產品的使用功能。透過美學原理的融入，人性化的考量應提升至感受與體驗的需求滿足；因而，人性化美學元素是需要被考慮的，其中包括生活型態、人類感知的反應、人類心理、社會環境與文化的脈絡，從人類行為文化層次去思考設計構想。

註釋：

註 1：洪紫娟，2001，觀眾在博物館賣店內之消費行為與顧客滿意
度之研究 ── 以國立科學工藝博物館禮品中心為例，台南藝術
大學博物館學研究所，台南。

單元三：產品設計元素

造形與功能兩者不
同的特質,可將之
整合。

3.1 產品設計與造形

■ 造形與功能的關係

工業設計史上的一項經典原則:造形跟隨功能(form follows function)。在產品設計的概念中,造形與功能兩個形影相隨的設計因素(design element)多年來常被解讀為「先後因果」關係的設計理念。

產品造形是指產品外在可見的型式,而功能是在使用產品時的各種功效,此種理念只是在學理上概略的描述二者的因果關係。其實藉由造形與功能兩者不同的特質將之整合,以概念化思考(conceptual thinking)方法重新架構兩者的脈絡,進而發展為一個同步思考性的設計方法模式。

在進行產品構想發展階段時，是以創意為優先，所以造形不一定要跟隨功能，**以現今多元化社會與市場消費者的需求趨勢而言，造形可以做為主導產品特性的元素**，才能發展出設計的構想，如何整合造形與功能兩者的特質，讓其因果的關係發展為「啓發」式關係[註1]而引導出設計思考的模式，歸納有下列三個研究方向：

(1) 詮釋產品設計中的「造形跟隨功能」之造形與功能的關係。

(2) 探討「功能」在產品設計流程中所扮演的角色為何？

(3) 發展以「造形與功能」兩者的同步性思考方法模式。

今日的工商社會中，產品的功能已不再是消費者決定購買的最主要因素，消費者除了在功能上要求迅速、好用、不故障之外，對於使用時的情境與視覺或觸覺的感受也漸漸重視，因此，產品造形的重要性更加提高。

產品設計方法可以發展出產品造形設計模式原則，按各種不同的產品種類和特性，適合的使用規格化和標準化程序，作為工業設計師在進行產品外觀構想發展階段的套用模式，目的在讓設計師有共用的考量觀點。使用此標準所設計出的產品造形，除了可提高經濟效益 (降低成本) 外，並儘量符合消費群的需要，增進消費群使用的便利。

使用標準模組化所設計出的
產品造形，可以降低成本。

■ 造形與產品的關係

　　「造形」是工業設計中重要的活動之一，影響造形的因素很多，如何在這些影響因素當中求得適當定位，作為設計構想發展的依據，是造形活動中最基本且相當重要的課題。影響產品造形的因素，由生產技術、材料應用、數位技術應用、操作人機介面問題，甚至社會文化背景等，都是設計師需考量的問題。此些因素都個別主導造形的構成型式，同時各種條件之問題也彼此交互影響。如何合理的顧慮到各個與造形有關的因素，乃是產品生產過程的重點。

　　如以客觀的方式來考慮產品造形的發展，在所有與產品造形有關的因素中，可找出其應遵循的法則，舉凡關乎製造生產、成本的問題、消費者需求或操作等，都是關係到造形的發展。造形法則的研究應可提供工業設計師一規則性的設計標準模式，以期能創造出便利於消費者使用的產品。

　　產品的形態乃是設計的核心，形態加上色彩、質感、材料等元素，融合成為產品造形的樣式，形成了產品與操作者的關係條件，包括人機介面、產品視覺、產品美感、操作模式、產品整體性、人體功學等概念。產品與造形就形成了唇齒的關係，互相有提升其品質與格調的力量。

有比例感的產品形態美（英國倫敦 Design Museum）

有平衡感的產品形態美（美國 RKS Design）

　　造形有牽涉到產品美感的呈現，是以美的型式原理的比例、平衡、律動或反覆等現象，表現出產品美感的特徵，尋求產品造形的統一性、規律性。透過造形的特徵呈現，讓產品的內涵與外在有更具體、更相融為品質與美感提升的元素。

■ 產品造形是銷售的利器

　　以今日資訊發達，情報互通的趨勢來看，各家廠商所生產的同類產品在功能上多大同小異，外形美觀與否的差異，就常成為消費者選擇的重要標準。產品藉由造形活動所完成的外在形象與使用者溝通，設計師的設計理念，是否能得到共鳴，直接地影響到產品的銷售，因此產品的外觀，不可不視為銷售上的利器。

造形隨著功能的椅子

■ 造形隨著功能而定

　　產品是為了使用而製造，故其設計須合乎功能的目的，美國建築師蘇利文 (Sulivan) 曾主張 "form follows function"（造形隨機能）。以椅子為例，其功能在支撐人體成坐姿，故其必須有椅面、椅腳的存在，如躺椅，為滿足其躺坐的功能而有椅面、椅腳、靠背，另其右側之小茶几為放置飲料、書報等，故為一水平面之造形。

造形隨著意義之電風扇　　　　　造形隨著意義之輪椅產品設計

■ 造形隨著意義而定

　　產品除了其基本的功能外，另外尚有設計師或消費者所賦予的意義，即象徵的功能，或功能的示意，在某些產品上，它的意義甚至比其應有的實際功能更為重要，為符合其意義，造形便需隨其意義而定。也就是設計師應考慮的「產品語意學」(product semantics)。如圖的電風扇，裝於軸心的葉片要作圓心的轉動，才能達到送風的效果，所以其整體的造形為圓形；又如輪椅除了可以坐之外還可以推行前進，所以要有座椅與輪圈之組合，輪圈表示可以圓周的轉動，L 型的造形是給人坐下的意思。

造形隨著趣味之捲線器 造形隨著趣味之檯燈

■ 造形隨著趣味而定

　　現代的產品隨人類文明之發展，可以不完全是純為提供使用的
功能，有時更求其裝飾的功能，因此趣味性亦為造形之重點。具有
趣味性、裝飾性的產品更能受到消費者的接受與喜愛，故在造形上，
設計師運用巧思，賦予產品獨特的趣味性。如圖所示，設計者將捲
線器以人像的造形，當電線纏繞於上面時，就像一個被五花大綁求
饒的人，表達了趣味性。又如圖所示的「人像檯燈」，以突顯的燈
罩做為人的帽子，並將男性的生殖器官做為開關，營造其趣味性。

以功能、生產與材料、人因工程等作為考量的產品。

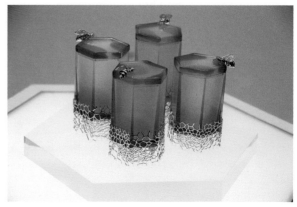

文化性高的產品造形

■ 公式化形態之法則

1. 一般形態法則

　　自工業革命以來,在工業與藝術之轉換途徑中,設計試著尋求如何主導生活的風格與潮流。自美術工藝運動、新藝術運動、德國工作聯盟、包浩斯學院至後現代主義等各個時期,其對於設計造形上各有不同主張的形態法則。一般的造形法則,多以功能、生產與材料、人因工程等作為考量依據。在功能上,以造形跟隨功能;生產上,求取製造便利,成本降低;在人因工程上,求使用合理舒適;在包裝上,可以收藏方便,這些都是產品造形上的考量重點。

直線形表示強性、明晰、單純、頑固、直接。

曲線形表示優雅、柔軟、高貴、間接、女性化。

2. 形態法則之方法與程序

今日產品設計造形的考量因素，在實際從事造形活動時，可以下列諸項因素歸納出結果來考量，包括：心理與意識、結構、功能、操作、生產製造與材料、美的型式原則、社會文化背景。

(1) 心理與意識：當人在觀察一件物品時，會經由經驗與感受產生主觀的判斷，而對此物品有所聯想，此種聯想決定消費者對該產品的印象。心理與意識乃是設計師對於所有客觀條件中之感性誘因之主導，故應列為首要考慮的因素。心理意識造形可直接以線條表達其含意，例如：直線表示強性、明晰、單純、頑固、直接等，曲線表示優雅、柔軟、高貴、間接、女性化等。

產品造形須考慮其內部
機構之大小與狀況，以
決定外部之大小與形狀，
避免空間及材料的浪費。

工具的握把功能為使人手掌握，其尺
寸及形狀為圓柱或橢圓柱形較符合。

產品在操作造形階段，應
尋找出最佳的操作方式。

(2) 結構：設計師必須對產品本身的結構全盤了解，做理性的考量，在外形上預留空間容納其內部結構，並做最經濟性的安排。產品概念的發展過程中，造形的演變乃是跟隨其內部組織的狀況。亦即是說，材料與技術不斷的進步，帶動其外形不斷改良。因在產品的外觀之下是重要的內部組織，產品造形須考慮其內部機構，以決定外部之大小與形狀，避免空間及材料的浪費。

(3) 功能：產品的功能即其生命，失去其功能便無存在之必要，故在造形上必須考量其功能之使用，在功能造形上，必須考慮人因工程及產品附加價值，例如：握把功能需配合人手之尺寸及形狀，以圓柱或橢圓柱形較為合適。

(4) 操作：在操作造形階段，應尋找出最佳的操作方式，並在人機介面上融入產品語意學觀念，使操作方法易於了解。

(5) 生產製造與材料：在工業大量生產下的產品，其造形設計必須合理化及標準化，否則，如因不合乎生產原理的造形，而無法製造或徒增成本，乃為不良之設計。一般而言，以較對稱和簡單之幾何造形，易於加工及成形，太過於繁複之形不利於生產製作。另外應考慮選擇之材料強度是否足以支撐整個造形，保護其內部結構。

(6) 美的型式原則：美的形態是人們所喜愛的，然而美的型式卻沒有一定的標準，因此造形上的追求，端賴設計師本身的美學素養。美的型式原則包括反覆、調和、漸移、對稱、對比、統一、平衡、比例等，只要以「美」為出發點，將各項關係元素巧妙運用，則可創造出合乎美學的造形。

在工業大量生產下的產品,其造形設計必須合
理化及標準化,否則,不合乎生產原理的造形。

有平衡美的產品造形
(RKS Design)

有調和美的產品造形

若以產品造形創作的角度思考，反
應生活與文化的內涵，就必須融入
社會文化背景因素。(RKS Design)

(7) 社會文化背景：西元 2000 年千後，數位科技上的進展造成社會對於消費理念與價值上很大的改變，國際地球村的融合，使世界的距離變得更小，產生人類與人類之間文化上的往來更為密切，因各文化族群對生活上的行為有著不同的看法與見解，因之生活行為上的差異將影響產品造形的發展。若以產品造形創作的角度思考，反應生活與文化的內涵，就必須導入社會文化背景因素。

註釋

註 1： 啓發式（Heuristic rules）關係是一種行動方法（action plan），是由各個設計原則出發而發展產生另外的設計原則。引述自 Weth, R. V. D.,1999,Design instinct-the development of individual strategies ,Design Studies,Vol.20,No.5,p459。

十九世紀產品設計以功能為
優先考量

在早期的功能主義理念，建
築師或設計師著重於設計物
本身的結構、材料和生產的
技術。

產品外觀加上少許的
流線形，為了就是使
產品美化。

3.2 產品設計與功能

■ 功能與設計

　　產品設計的功能觀念乃十九世紀起源於英國，但一直到二十世紀初才被現代主義實現者的建築師、藝術家、歷史家所重視與研究 [註1]，這些史學家及藝術家包括有藝術家里德（Herbert Read）、史學家斐文斯納（Nikolaus Pevsner）、建築師派克斯頓（Joseph Paxton）和建築師兼藝術家葛羅佩斯（Walter Gropius）。在早期的功能主義理念，建築師或設計師只要著重於設計物（建築、產品）本身的結構、材料和生產的技術，就算是完美的了。到了二十世紀中期，設計師們開始著重於美學的概念，試著將美感融合在功能的因素內，在產品外觀加上少許的流線形，為了就是使產品美化。

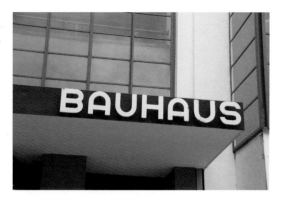

包浩斯（Bauhaus）學院，秉持著造形跟隨功能理念的原則進行設計。

包浩斯設計採用造形跟隨功能的經典原則，作為發展產品造形構想的根據。

從二十世紀初的德國工作聯盟（The German Werkbund）、包浩斯（Bauhaus）延續到七〇年代的烏姆（Ulm）學院，都秉持著造形跟隨功能理念的原則進行設計。而自三〇年代開始，德國的建築更掀起一股功能主義的熱潮，間接的也帶動了工業設計領域採用造形跟隨功能的經典原則，作為發展產品造形構想的根據；而同時期在美國紐約的法籍設計師雷蒙·路易（Raymond Loewy）更是結合以「功能」配合「技術」，設計了許多家喻戶曉的企業形象、生活用品、電器產品、交通工具而稱霸於戰後美國的消費市場。路易的理念是：功能和品質是比一切東西更美。而在歐洲大陸，尤其是以葛羅佩斯（Walter Gropius）帶領的包浩斯設計教學制度，更發揮了技術與功能的結合來引導設計[註2]。由此可見，功能的因素在設計中扮有舉足輕重的角色。

美國紐約的法藉設計師雷蒙·路易（Raymond Loewy）結合以「功能」配合「技術」設計生活用品。

雷蒙·路易（Raymond Loewy）為可口可樂設計的瓶子。

青蛙設計公司，（Frog Design）倡導造形跟隨情感、意向（Motorola 公司可穿戴的產品）。

　　雖然在二十世紀初，設計理念已有所轉變，一些新的設計理論與原則紛紛出籠，例如聞名國際的青蛙設計公司（Frog Design）倡導造形跟隨情感（form follows emotion）；在八〇年代提出產品語意概念的美國賓州大學心理教授克里本多夫 Dr. Klaus Krippendorff [註3] 倡導造形跟隨意義（form follows meaning）、法國名設計師史塔克（Philippe Stark）認為造形乃是跟人性（form follows humanity）而定 [註4]。美國設計師唐納諾門（Donald A. Norman）更倡導設計的原則是要根據人（使用者）的心理感知狀況（psychological perception）而決定 [註5]。

造形跟隨意義的產品
設計之電風扇造形
(James Dyson)

史塔克設計的感性檯燈

史塔克設計的廚房用具

史塔克設計的榨汁機，
隱含著生態學的符號。

以上的敘述都是一些國際設計大師的設計理念和方法，由此些學者與專家的引述可以得知，造形在產品設計當中仍是占有相當重要的地位。雖然在設計產品時，造形和功能都是被相提並論的，然而一般在探討造形要跟隨什麼的時候，是否都將造形定位為配角來襯托其他因素？其實不然，對產品設計而言，設計的每一個因素都非常重要，缺一不可。**造形與功能兩者各賦有其內在的本質（條件因素），兩者更是相輔相成的設計條件，藉由整合可以構成創意、發展、評估的概念化設計模式**[註6]。

■ 造形與功能的關係

　　自英國的美術工藝運動開始萌芽，改變了人類對美術工藝的觀念，不必再迷戀於宮廷式的豪華或奢侈的貴族浪漫，人類的生活有了新的依靠。「工業」與「設計」深入了民間的角落。近一百多年來，工業設計史的進展雖歷經轉變而脫胎換骨，但是 form follows function 此句名言至今仍是膾炙人口。在設計教學上，老師用它來教導學生設計的概念；在設計實務上，設計師用它來進行產品的造形構想。在探討造形跟隨功能的來源，以現今市面的一些設計理論，所敘述的造形跟隨功能理念源自於芝加哥建築師蘇利文（Louis Sullivan），然而第一位提出 form follows function 此論點的是美國一位雕刻師哈瑞提歐‧葛林沃夫（Horatio Greenough），於 1739 年所發表的這個名詞，葛氏是一位藝術家，並非是設計師，在當時以形態學（morphology）的論點提倡該口號時並沒有得到很大的迴響。

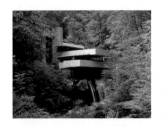

建築師萊特設計的落水山莊

建築師萊特設計的紐約古根漢博物館內部空間

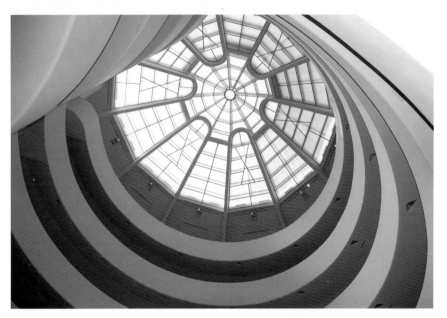

　　到了一百多年後，美國的建築師萊特（Frank Lloyd Wright）重新再定義 form 和 function 兩者為一體不可分開的設計因素[註7]，而蘇利文（Louis Sullivan）[註8]更以建築設計的觀點，提出建築的型式必須依功能的（消防、採光、空間使用、結構等）需求而決定，由此可知，兩位建築大師對於 form 和 function 的理念都有其獨特的見解。

造形跟隨功能（水壺）

造形跟隨功能（安全帽）

針對傳統的造形跟隨功能的設計模式來加以探索，必須引用帕帕內克（Victor Papanek）[註9]對「設計」中功能與造形的定義認知理念，藉由語意的方法加以闡釋，並以概念化理念（conceptual ideation）為基礎，整合造形與功能，發展出另一個設計思考的認知，主要目標在於重新詮釋造形與功能的關係及定義，並藉此發揮「功能」因素在設計構想思考中的應用方法（application method）。

■ 造形功能與意義

造形跟隨功能的理念多年來在工業設計領域中常被引用為設計構想的準則，其方法是以技術、工程、材料、結構和產品的效用作為功能先導基礎的因素，主導了產品外觀的形成。**其實以「造形」和「功能」二者之間的微妙關係，並不止於「因」和「果」的現象；**二者是相互並存的設計因素。整合「造形」和「功能」可導引出一個同步思考性的設計方法，成為產品設計構想的另一個思考模式，藉由該方法，可以動見造形與功能兩者的一體性。按一般設計人對「造形跟隨功能」的見解為：產品的造形是要依產品的功用、功效而定。

設計的初步構想經常是設計的核心階段工作，攸關未來產品的功能與造形的發展方向。以「產品語意」為學理基礎，所倡導的功能（function）與意義（meaning）之間的相互關係，乃是以產品使用當時的狀況來傳達產品的功能與價值[註10]。強調產品所表達的意義替代了功能的地位，其所使用的「意義」限制了「造形」的發展，其理念為：產品的造形是為了滿足意義的表達而成形，功能則是附屬在產品意義之下的執行體。

Memphis 設計的 Form follows funny 的家具

參考文獻

註 1： Marcus, G. H. ,1995,Functionalist design, New York: Haemony
Books, p.9。

註 2： Hauffe, T. ,1998, Design a concise history, London: Laurence
King Publishing, p.74-75。

註 3： Krippendorff, K.,1989, 'Design is making sense of thins',
Design Issues, Vol.5, No.2, p.9-15。

註 4： Morgan, C. L.,1999, Stark, New York: Universe publishing,
p.29。

註 5： Norman, D. A.,1999,The design of everyday things, New York:
MIT Press, p.9。

註 6： Portillo, M.,1994, 'Bridging process and stucture through
criteria', Design Studies, （15）4, p.405。

註 7： Papanek, V.,1985,Design For the real word. New York"
thames and Hudson, p.6。

註 8： Louis H. Sullivan,1856-1924, 被譽為現代建築之父，為典型的
功能主義的實行家。

註 9： 同註 7, p.7。

註 10： Julier, G.,2000,The culture of design. London: SAGE
Publications Ltd., p.92。

產品形象不僅僅是一個產品服務的
標誌圖像，更是代表著一家企業或
公司的榮譽。

3.3 產品設計形象

■ 產品形象的重要性

　　產品的「品牌形象」概念早在 50 年代就已提出，美國著名行銷
理論專家科特勒認為：「產品形象即消費者對某一品牌的信念。」
產品形象不僅僅可以區別商品，它還是一種象徵，遠超出了文字
本身的意涵。隨著經濟和文化的快速發展，社會和時代的觀念以及
消費者的生活方式經歷了巨大的轉變，從早期追求有的時代，進入
到追求精神消費、高品質的時代，即消費者注重企業形象、品牌形
象是否滿足他們的審美要求。在現今全球化資訊社會中，產品形象
(product identity) 不再只是一個產品服務的標誌圖像，更是代表著
一家企業或公司的榮譽。

無印良品產品形象是企業形
象統一識別目標的具體表現。

　　產品形象是以產品設計為核心而展開的系統形象設計，目的在
塑造和傳達企業的形象、顯示企業個性、創造品牌與促進企業的創
新發展，最終是要立足於激烈的競爭市場中。產品形象是服務於企
業的整體形象設計，更大限度地適合人的個體與社會的需求而獲得
普遍的認同感，改變人們的生活方式，提高生活品質和水準。

義大利 Alessi 產品的獨特魅力與
號召力

德國百靈牌產品的功能性,為其品
牌形象的象徵性。

■ 產品形象的內涵

　　產品形象的建立主要包含兩方面的內容:一是產品的獨特魅力
與號召力,即產品本身給予消費者第一印象與服務相聯繫的特徵,
亦是一種無形的內容,主要反映了消費者的情感,顯示消費者的身
份、地位、心理等個性化要求;二是產品的功能性,為消費者從使
用產品中所接收到的品牌形象的象徵性、感知,並產生其認同感,
亦是有形的內容,以及產品品牌或服務能滿足其功能性需求的能力。
產品形象實際上包括了功能、技術、材質、造形、用途、象徵性和
使用介面等來傳達形象的或特徵。

　　產品形象代表一個組織企業或單位定位,包含品質、特色、風
格、價值。形象的價值是無法用數字或度量去評定它的,形象是超
越地域、種族、國界、文化的一種傳達、溝通方式,是一種信任感、
責任感,也是一種無形的生命價值、企業機構的有形資產。

產品形象的圖形和包
裝、廣告。

產品形象的「外在秩
序」是產品外觀給予人
的感覺 (RKS Desing)。

1. 產品形象的「外在秩序」

　　所謂的產品形象外在秩序是可以透過視覺媒介體會出來。包括
色彩、形態、線條、符號表徵等，表達的型式有包裝、標示、廣告等，
以視覺媒介表達的方式較為眾多形象的外在秩序在於視覺上的感受
是否舒適與愉悅。

產品形象的「內在秩序」是本身的功能、性能、材料、技術水準。

2. 產品形象的「內在秩序」

　　而「內在秩序」部分是指產品本身的功能、性能、材料、技術水準等，這些是視覺無法辨認的，要通過操作、使用、體驗後才能感受到。不同的人對於同一件產品的體驗，也會有不同的結果。因此，當產品外在和內在的因素在人們的感官上達到一致性的統一後，我們可稱之為產品的形象系統（product identity system）是一種對產品的總體印象，構成一個完整統一的形象系統。

　　產品形象是消費者對產品產生的綜合反應，其內涵可以定義為以下：

(1) 在消費者心目中的印象與外來訊息的印象之總合。

(2) 在消費者心目中有著特殊的地位與榮譽感。

(3) 消費者能在個人的情感上獲得心動。

■ 產品形象結構

我們可以對產品形象設計的定義作出以下描述：由視覺形象、品牌形象與社會形象三者所組成，為實現企業的品牌形象目標的主軸。視覺形象為對產品的功能、結構、形態、色彩、材質、人機介面以及依附在產品上的符號、標誌、圖形、文字等，準確的傳達企業精神及理念；品牌形象為企業產品給予消費者的信任度，以產品本身帶給消費者的滿意現象；社會形象為產品所帶給社會大眾的印象或回饋，屬於社會的資產，引導社會的趨勢與方向。

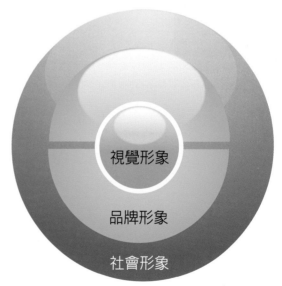

產品形象結構關係

視覺形象結構（產品外
觀，Alessi 水壺）

視覺形象結構（產品
材質，日本 MUJI）

視覺形象結構（產品色彩）

(1) 視覺形象結構：產品的視覺形象是人們對形象認知部分，通過
視覺感官能直接瞭解到產品形象結構，如產品外觀、色彩、材
質等，屬於產品形象的初級階段層次亦是產品的核心層次，經
由消費者在產品的使用功能、品質以及在消費過程中所得到的
優質服務，形成對產品形象的一種視覺體驗。

品牌形象結構（三星牌相機）　　　　　　　品牌形象結構（Apple 電腦）

(2) 品牌形象結構：品牌形象是屬於企業經營的層次，它的範圍包括產品的識別、企業識別、消費者認知、行銷行為等。產品的品牌形象結構是企業在特定的經營與產品，能帶給消費者的信任度與滿意度印象，傳達企業存在的經營思想、經營理念，進行整體性、組織性與系統性，以獲得社會公眾的認同、喜愛和支持該企業。

社會形象結構（日本 MUJI）

(3) 社會形象結構：產品的社會形象是產品的「視覺形象」加上產
品的「品牌形象」層面之總合，從物質層面提升為精神層面，
而形成非物質性的社會印象與回饋現象。產品的社會形象從企
業內部關係協調創造一種團結合作的良好氛圍，強化企業的向
心力和凝聚力，將企業的成果貢獻給社會、回饋給國家，塑造
良好的優質體制，包括公益行為、綠色設計、協助弱勢、通用
設計、社會福祉設計等，以優質產品盡可能的滿足社會大眾的
需要，促進經濟繁榮和社會進步。

產品形象戰略的導入和實施，使企業資訊傳遞成為一種自主性、有目的、有系統的組織行為，它透過特定方式、特定媒體、特定內容和特定過程傳遞特定資訊，將企業的本質特徵、差異性優勢、獨具魅力的個性，強力的展現給社會公眾，期使引導、教育、說服形成認同，對企業充滿好感和信心，以獲取良好企業形象。

參考文獻

註 1： http://www.apple.com/tw/ipodshuffle/

註 2： http://www.facebook.com/samsungmobiletw

註 3： http://www.samsung.com/tw/consumer/cameras/cameras/index.idx?pagetype=type_p2&

註 4： http://buy.yahoo.com.tw/gdsale/gdsale.asp?gdid=1779848#

色相：是指色彩的顏色或色調

色彩可以增進產品的活潑性

3.4 產品設計與色彩

■ 色彩的屬性

色彩的三屬性，包括：「色相」（hue）、「明度」（value）和「彩度」（saturation）。色彩的種類非常豐富，分為有彩色及無彩色，有彩度包括紅、橙、黃、綠等色彩，無彩色包括黑、灰、白等不帶任何色彩。

(1) 色相：是指色彩的顏色或色調，例如：「紅色」、「橙色」、「黃色」、「綠色」等不同相貌的顏色，有不同顏色的名稱。

明度：是指色彩的明暗程度

彩度：指色彩的純度或鮮豔度

(2) 明度：是指色彩的明暗程度，物體接收到光線的反射率多寡來辨別明度的高低。反射較多時，色彩較亮，明度較高；反之，物體吸收光線較多時，色彩較暗，明度較低。例如：高明度的顏色為淺色系，例如：淺藍色、淺綠色，較低明度的顏色為深色系，例如：深藍色或深綠色等。明度最高的是白色，最低的是黑色，在白色與黑色之間，還有各種深淺不同的灰色，構成所謂的「明度系列」。

(3) 彩度：指色彩的純度或鮮豔度，彩度高的顏色為鮮艷色，例如：紅色、橙色等，彩度低的顏色為暗淡色，例如：灰色、暗紅色等，任何顏色的純色因不含雜色，飽和度及純粹度最高，任何顏色的純色均為該色中彩度最高的顏色。純色一但加入白、灰、黑等色，都會降低其彩度。

| 色料的三原色為紅色、藍色、綠色。 | 色光的三原色為洋紅、青色、黃色。 |

色彩為畫家做畫的主要媒介，他們以色彩作為繪畫主題內涵的表現元素。

色彩增添商品生命力

色光的三原色為：紅色、藍色、綠色，色料的三原色為：洋紅、青色、黃色。色彩有其獨特的屬性，代表各個不同象徵性的意義，也因此，**色彩增添予商品更有生命力與象徵性**。例如紅色代表活力與熱情，所以年輕族群所喜愛的商品顏色以紅色居多；而黑色與灰色有精緻與高科技感的象徵性意義，所以市面較多的家電產品或 3C 產品的顏色都以黑色與灰色為主要的色調。色彩在商品上的應用得妥當，則有如虎添翼一般，更加使商品能代表使用者的身分與地位，且可提高消費者對商品的喜好度，例如黑色代表高貴、莊嚴；紅色代表幸運、喜氣；白色代表清高、純潔；紫色代表神秘、優雅等。

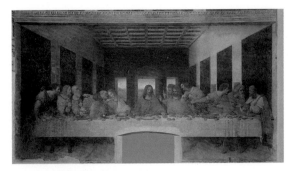

達文西的繪畫《最後的晚餐》

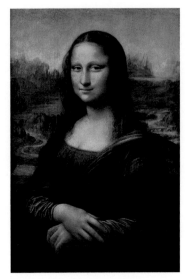

達文西的繪畫《蒙娜麗莎的微笑》

■ 色彩與繪畫

　　色彩在早期的使用方法，由歐洲寫實派的畫家做了很完整的詮釋。色彩更成為他們作畫的主要媒介，他們以色彩作為繪畫主題內涵的表現元素，而非以形體表現繪畫的內涵。

　　在西方中世紀的文藝復興時期，因當時的人們思想發生了變化，導致激烈的宗教改革和戰爭，使歐洲擺脫腐朽的封建宗教束縛，文藝復興同時也是藝術、詩歌、建築等領域新技術的應用而導致的知識爆炸，影響了當時的藝術創作風格。在文藝復興的時代，藝術家作畫多以鮮明、嚴肅縝密的色彩，具代表性的有達文西的《最後的晚餐》和《蒙娜麗莎的微笑》、米開朗基羅的西斯廷教堂的溼壁畫《最後的審判》。

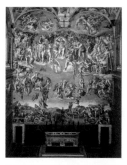

米開朗基羅的西斯廷教堂的　　　莫内的日出印象，1872。　　　　草地上的野餐，馬内，1863。
溼壁畫《最後的審判》

　　到了十九世紀的法國印象派（impressionism）畫家，是將畫室由室內移至戶外，觀察光線在不同時間的照射下，物體的明暗變化，以色彩表達物體的鮮亮度與陰暗度。印象派的先驅——莫内（Claude Monet）、馬奈（Manet Edouard）、雷諾瓦（Pierre A. Renoir）和塞尚（Paul Cezanne）等幾位畫家，掌握了光線的變化，犧牲了繪畫物的形態和内部的細節，完全以色彩來表現畫中的情境，創下了舉世矚目的自然畫風主義。

　　在設計史上，應用色彩較具體的為後現代主義（Post Modernism）的義大利設計公司曼菲斯（Memphis Design），他們以鮮明的色彩表現了遊戲設計的理念，認為工業設計的内涵不取決於功能，而是在於設計師個人風格的表現，以反功能主義畫法 (antidote to Functionalism)，使用多種色彩搭配而表達出象徵的意義，突顯出他們對當代的功能主義之厭倦與反抗。色彩對曼菲斯而言，表達了新文化的語言和行為，是玩世不恭的個人主義風格。

Memphis 設計的色彩

康丁斯基的畫，構成第
八號，1923。

伊登是最初在包浩斯教
授造形課程的老師，注
重以色彩為主的訓練。

■ 包浩斯的色彩學

　　1919 年當德國的包浩斯設計學院成立時，其主要理念是在闡揚功能性的設計，色彩並非是包浩斯設計師所注意到的，因為二十世紀初時代，正值工業主義發達之際，設計量產化是當務之急，所以在包浩斯學院的訓練課程中，對於製作設計的材料與結構相當注重。但是包浩斯學院的畫家教師康丁斯基 (Kandinsky) 和造形原理教師伊登 (Johannes Itten)，對色彩的基礎訓練下了相當大的功夫。康丁斯基以造形的點線面型式，配合了色彩的應用，認為色彩是繪畫的生命力之一，其功用是在輔助形式的表達。

　　伊登受到老師阿道夫荷澤色彩專家的重大影響，強調從科學的角度去研究色彩。在他的色彩訓練課程中，主張色彩理論和造形理論合一應用，將色彩以明度、彩度和色相三種主要元素，作為教學主軸來訓練學生對於色彩的敏感度與心理感受度，並且以造形型式中的三個主要基本形：方形、圓形與三角形與色彩有不可分離的感應關係。不可否認的，伊登致力研究與發展色彩理論的設計方法，成為後世設計師應用於各種設計表達的準則，他的色彩理論教學方法，也成為後代世界各國的設計學院派所採用的色彩教學模式。

伊登的色相環

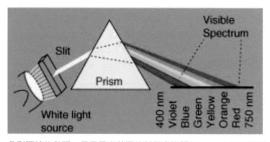

色彩理論的發現，是最早由英國的科學家牛頓 (Newton) 以三菱鏡
透過日光的照射而產生了紅、橙、黃、綠、藍、靛、紫七種色光。

■ 色彩在設計上的應用

　　色彩理論的發現，最早由英國的科學家牛頓 (Newton) 以三菱鏡
透過日光的照射而產生了紅、橙、黃、綠、藍、靛、紫七種色光，
而由物理學家與色彩學專家引申到今日的色彩原理、色彩哲學、色
彩心理等各種色彩理論。到了二十世紀中期的後現代主義一些設計
師們，已擺脫了現代主義保守性功能的象徵，開始引用了大量的色
彩現象，用於設計的產品、視覺海報、家具型式等。從此現像來看，
色彩在設計的使用已漸漸為大眾所接受。

產品設計色彩

　　到了二十一世紀的科技時代,設計師為了不想讓科技來主導產品的設計,逐漸朝色彩的應用於產品外表上,並強調以「人性」為主的設計觀點,來提升設計的格調與特質。例如:世界知名的義大利廚具生產公司,阿萊西 (Alessi),早已在若干年前開始設計其產品造形以彩色系列的顏色作搭配,讓使用者可以最舒服的使用,這是色彩學原理於設計應用上的一大突破。

視覺設計色彩
公共藝術色彩 — 包裝色彩

　　色彩在設計上的應用相當地廣泛，不勝枚舉，色彩的使用要求也隨著印刷技術的進步而愈來愈嚴謹，如以印刷顏色的色相而言，就可達到兩千多種。它在平面設計上與立體設計及空間設計上的應用型式仍是有差異。在平面設計上，例如海報、廣告、印刷等的使用，色彩可創造出量感 (volume) 和深度 (depth) 的感覺，量感可藉由色相 (hue) 的使用而得其感覺，深度則可藉色彩的明暗層次 (value) 可表現之。而色彩如應用於立體設計的產品上，則是在表達實際操作的功能與意象的表達用意，例如：兒童用色大多運用高彩度的顏色來吸引兒童目光，而提醒緊急狀況的產品用色，是以紅色代表警示作用（如：滅火器），相對地在產品上使用綠色則具有安全的象徵；黑色的家電產品則有象徵高科技感；銀白色則代表精緻感；紅色的產品表示女性化；藍灰色則是男性使用的產品。

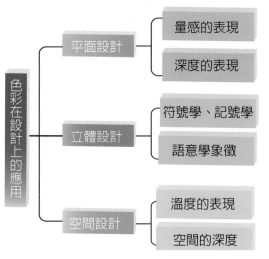

色彩在設計上的應用
- 平面設計
 - 量感的表現
 - 深度的表現
- 立體設計
 - 符號學、記號學
 - 語意學象徵
- 空間設計
 - 溫度的表現
 - 空間的深度

色彩在設計上的應用	紅色的產
高彩度的各種顏色屬於兒童用色	品表示為女性
黑色或灰色的家電產品則有象徵高科技感	

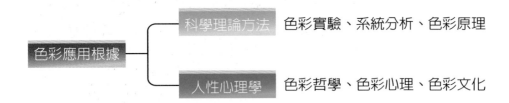

色彩應用根據

科學理論方法　色彩實驗、系統分析、色彩原理

人性心理學　色彩哲學、色彩心理、色彩文化

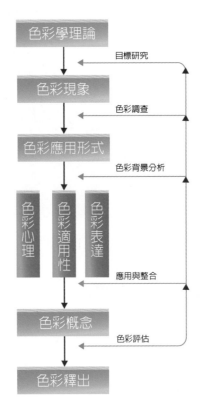

色彩學理論

目標研究

色彩現象

色彩調查

色彩應用形式

色彩背景分析

色彩心理　色彩適用性　色彩表達

應用與整合

色彩概念

色彩評估

色彩釋出

色彩的應用根據

色彩學應用流程

環保使用的色彩意象

色彩也影響到空間環境的狀況，例如紅色的牆壁會令人有溫暖與膨脹的感覺；藍色的牆壁則令人感覺到寒冷與收縮的感覺。以上可知色彩原理之應用於各種設計產物上，仍是有其依據的原理，必須謹慎考慮。使用的原則不外乎以「色彩原理」的應用與使用者的「人類心理」現象兩者為主要的依據。

身為現代的設計師，對於色彩的概念、要素、研究方法和應用理念都須了解。例如：色彩應用中探討到人的「心理與生理」是色彩使用時所要考量的因素，色彩的最後評價者也是人，而非設計物本身，所以設計師必須針對人的心理因素或生理因素的需求，研究色彩的適用性，不論是以科學研究方法或是人文色彩分析法，色彩在設計的考量上，必須遵循一定的程序。事實上，色彩研究在設計的過程中不可缺少，且須考慮到邏輯、文化、人性、宗教等思維性的現象。

如何將色彩學原理適當的應用於各種設計產物品上，令使用者可以明確的了解其意義，或者藉著色彩適當的應用，可以創造出更好的設計效果，色彩成了一項很好的課題，在各種設計、藝術領域中，成為加強設計藝術美感的另一種層次。

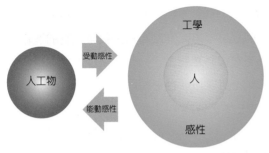

感性工學的設計過程

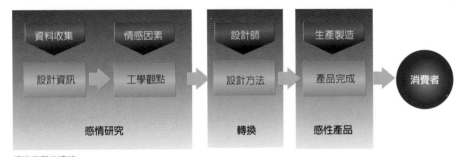

感性工學的連結

3.5 感性工學

■ 何謂感性工學

感性工學最早是由日本學者長町三生（Mituo Nagamachi）所提出，在產品開發技術時以消費者導向為基礎，為人對產品使用或體驗後所產生的心理感覺與意象（莊賢智，2008）。當消費者購買產品時，在他們的心中有一些感覺意象去選擇他們中意的產品，例如美觀的、趣味性的、有文化性的或是有典藏價值的等，**感性工學便是將消費者需求的感覺意象，透過工業設計的手法轉化在新產品型式的各種條件上。**

長町三生（Mituo Nagamachi, 1992）對於感性工學的概念，認為產品（人工物）與人的性情（感性）之間有主動與被動的連結技術。感性工學主要是將工學與感性作連結，利用工學觀點進行人之主動感性特點的分析，帶入產品設計的流程方法中，產生產品本身的被動使用的各種現象。而設計師所運用的感性工學原理是以工學觀點加入了消費者的情感因素，**以設計的手法加以轉換、歸納為一符合人的情感條件的產品成果**。所以感性工學的應用不僅能幫助設計師瞭解使用者的感受與需求，進而可完全掌握設計的方向與使用者的情感因素，找出解決問題的最佳方法。

　　關於「感性」的含義，根據《現代漢語詞典》，「感性」一詞是指屬於感覺、知覺等心理活動的認識。該詞來自日本語，是明治時代的思想家尼西 (Amane Nishi) 在介紹歐洲哲學時所造的一系列用語之一，如「哲學」、「主觀」、「客觀」、「理性」或「悟性」等並一直沿用至今。在日本，有兩個外來詞被翻譯為感性；其一英文 Sensibilty 是一個心理學用語，原意為感覺力、感受性、感情或敏感性和鑑賞力。其二由日本語的音譯，「感性」翻譯為 "Kensei"。感性工學的目的在根據消費者的感覺之需求來設計與研發產品，它有以下四項所要考量的方法：

(1) 精準瞭解人因與心理上的需求，掌握消費者對於產品的感覺。

(2) 建構一套「感性工學」設計方法模式，以作為設計師在設計產品的依據。

(3) 透過特定消費者族群，可以找出其特定的產品特徵（功能、介紹、外觀、材質、色彩）以做標準化的生產。

(4) 隨著社會變遷的趨勢及消費者的愛好來修正產品設計的方向。

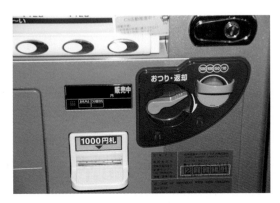

感性工學是「感性」與「工學」相結合的技術。

在這新資訊化時代，產品的「感性」直覺尤為重要。

販賣機的操作流程是以符號與文字的型式傳達給操作者。

■ 感性工學原理

　　產品設計的目的是要具有人性化的感覺系統情境，這種情境不僅針對於人類的各種器官的反應而已，更是在人類精神心理上的知覺判斷與接受情境之反應現象，例如冷、熱兩種情境的變化，對操作者而言，會產生極端差異的反應。感性工學在動態的過程裡，會隨時代、時尚、潮流和個體、個性發生變化，不易掌握，難以量化，但基本的感知程度，通過現代技術則是完全可以測定、量化和分析的，其規律也是可以掌握的。在這新資訊化時代，產品的感性直覺尤為重要，感性除了能接受到資訊外，也包含有交換資訊的能力，即從複雜的外界刺激中，抽取所需要的資訊，並有能力分析或詮釋為可以使用的資訊，最後透過一定的方式準確傳遞給他人，例如販賣機的操作流程是以符號與文字的型式傳達給操作者，產品的操作是否恰當，視覺符號設計的表示是相當重要的。

工程與理性、感性結合之後成為感性工學的內涵。

所以感性工學是將人所具有的感性或意象，轉換為設計層面之具體實現物，也就是依據人的喜好來製造產品。

　　感性工學是一項關於使用者對於實體物件所引發心理感受關係的，人因工程研究之一，能幫助設計者瞭解使用者的感受和需求。在今日產品多元化的市場競爭而言，許多產品應用了數位科技的技術，因而有些資訊性產品淘汰的相當快，原因是設計出來的產品給予消費者的感覺或體驗失敗，造成消費者只購買該產品一次就不再使用了。因此，產品的「感性」內涵更為重要。產品設計歸屬於工程與理性的應用，與感性結合之後，成為感性工學的內涵。

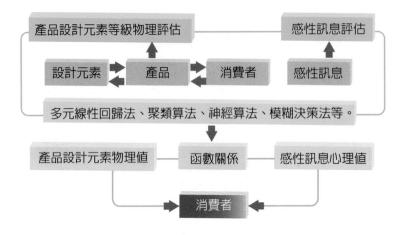

用工程學的方法研究人的感性資訊

■ 感性工學模式

　　設計師的責任是成功的將技術情境的成果轉換為消費者的文化思考情境 (culture perspective) 中。目前的電子性或機械化的介面給予人類的意象仍是停留在冰冷的直覺 (intuition)，實在是無法讓人類好好的去適應它。

　　設計師可以運用設計的方法（問卷調查、分析軟體），準確掌握消費者的感性資訊，使用定性和定量的方法，對這一系列感性資訊進行處理，有效的結合人的感性資訊與產品設計元素、對應起來構成了感性工學的主要內容，將消費者對於產品所產生的感覺或意象予以轉換成設計要素的技術（Nagamachi, 1995）。

感性工學研究主要分為三步驟：分析產品、感性資訊搜集，與感性資訊與設計元素之間的關係的定性和定量分析。

(1) 分析產品：經產品製造技術人員以及設計人員，將產品劃分若干個部分，進一步細分得到產品與使用者的各項關係元素，這些關係元素將作為感性介面研究的設計元素。

(2) 感性資訊搜集：先收集大量的產品圖片，讓受測者描述出對這些圖片的感覺和意象，再搜集大量的感性辭彙，經過整理，去掉重複以及沒有意義的辭彙後，剩下的感性辭彙將是研究的基礎。

(3) 感性資訊與設計元素間關係的定性和定量分析：使用定性或者定量的方法，尋求感性資訊和設計元素之間的關係，確定設計元素的變化對人的感覺變化的影響或從感性變化的因素，確定產品的外形後，進而發展產品設計。

參考文獻

註 1：Shinya Nagasawa: Present State of Kansei Engineering in Japan ,2004 IEEE International Conference on Systems, Man and Cybemetics。

註 2：Yukihiro Mstsubara, Mistuo Nagamachi: Hybrid Kansei Engineer System and design support, International Journal of Industrial Ergonomics。

註 3：Mitsuo Nagamachi, Japan, Kansei Engineering; the Implication and Applications to Product Development。

註 4：蘇建寧 ，江平宇 ，朱斌 ，李鶴岐，感性工學及其在產品設計中的應用研究，西安交通大學學報。

註 5：謝大康 ，鐘廈，感性工學中對設計要素的定量研究。

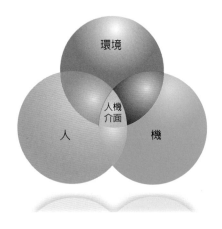

人機介面是人與機‧環境發生交互關係的具體表達形式，是人－機－環境三種元素互動作用的關係。

人機介面是指人（Human）與機器（Machine）的交互關係。

3.6　人機介面

■ 人機介面的意義

　　人機介面是指人（human）與機器（machine）在某種環境之下發生交互關係的具體表達形式，是人－機－環境三種元素互動作用關係的一種描述。人機介面領域是以科學技術轉化為人性需求的重要方法，產生人機交互的關係。當數位或電子科技應用於人機介面的發展現象，各種產品、環境與人的關係已由物質的享受提升至心靈的體驗。因而，人機介面交互的價值與意義已非早期的功能性滿足而已，已發展出人的心靈認知與產品之間的融合，是否讓人本身的素養有所成長。

由於數位科技大量的應用於
產品設計,使得現代的人機
介面模式已經轉變成人與軟
體互動的操作。

　　由於數位科技大量的應用於產品設計,使得現代的人機介面模
式已經轉變成人與軟體互動的操作,以至於操作的型式提升至整合
式的規範模式。隨著產品細微的功能不斷豐富與多元化,操作方法
隨之變得愈來愈複雜。為了確保使用者在使用產品時有舒適的環境、
且能更方便準確的達到使用目標,介面的設計就必須考慮到使用者
操作方面的心理性與生理性,引用科技的發展成果,達到共同性和
親切性 (universal design) 的操作目標。讓老年人或是殘障的使用者
也可以跟平常人一樣的使用各種家居生活產品。

人機介面的設計必須考慮到使用者的需求

操作方面的心理性與生理性

設計師應不斷的嘗試用各種不
同的觀點的設計方法去研究、分
析和評估人機介面。

─────────────────

人機介面操作方法

蘋果公司的個人電腦產品一直
試圖改良現行傳統的方盒式電
腦周邊設備。

　　因此，設計師應不斷地嘗試用各種不同的設計方法去研究、分
析和評估，最後找出是否有更合乎於人類最大益處的使用形式、介
面或情境。例如，蘋果公司的個人電腦產品一直試圖改良現行傳統
的方盒式電腦周邊設備，使其電腦產品的使用介面與方法能更人性
化且更貼切，給予使用者在使用電腦之感覺是在操作一臺親切的用
品，而非一臺機器。

　　為了實現「以消費者為中心」的人性化目標，**設計師要在理解
消費者操作心理的基礎上，進行合理的按鍵位置、操作方法、質感
及觸感設計**，同時確保產品呈現的介面資訊顯示，符合消費者的知
覺習慣和思維方式，要用簡明易理解記憶的圖示指導操作方法。

「人機介面」設計的目的，在於
創造順暢的人機交互功能，提升
人－機之間互動的效率。

■ 人機互動的現象

　　人機互動是人與機之間必須產生有回饋往返的現象，才能構成
人機互動。人機交互的情況包括有：資料交互、圖像交互、語音交
互與行為交互等四種模式，在此所謂的「機」就是產品，交互的「元
素」就是透過「介面」的現況，使人與機兩者之關係有正面的融入
與協調的互動，並在交互之後產生了關係。「人機互動」設計的目
的，在於創造順暢的人機交互功能，消除各種阻礙或不必要的資訊，
其中包括消除介面本身多餘的資訊、對人的干擾、不協調的操作型
式或方法，其目的是讓使用者能迅速的達到操作目標，並提升人與
機兩者之間互動的效率。只有如此，才能從根本上減輕人的認知負
荷，增強人類與產品之間的親合性，提升產品使用的品質與效率。

■ 人機介面的交互模式

「人機介面的交互」（human-machine interface）模式是對人機交互系統中的交互機制的結構概念模式。目前人機交互包括多種模式（model）有：使用者模式（users）、交互模式（interaction）、人機介面模式（human-machine interface）與評價模式（evaluation）等，此些模式是從不同的角度描述了交互過程中人和機器的特點及其交互方式。瞭解人機交互模式是啟發使用人機交互系統的基礎，也是關鍵設計之有關交互產品所必須要理解和熟練的知識。

在人機交互領域的模型研究方面，諾門 (Norman) 從人類對於日常生活周遭的用品與環境中，透過人的認知因素，探討所謂人與產品之間的互動關係是否有達到效果？在他的模式之中，將人機交互過程分為「執行」和「評估」兩個階段，具體包含七個步驟：1.目標的建立、2.意圖的形成、3.動作的描述、4.動作的執行、5.系統狀態理解、6.解釋系統狀態與 7.根據目標和意圖評估系統狀態。該交互模式的建立，呈現出人機互動操作方式或過程，有助於使用者在交互過程概念上的理解。

單元四：創新設計

今日產品設計重點是人性化的考量

人性化的包裝形式（深澤直人）

4.1　人性化的設計

■ 人性化設計的重要性

　　在二十一世紀的新生活中，人類的生活型態也隨之產生了變化，許多生活事物，透過科技的運用，再經過設計的轉換後，能得到更佳的功能效果與使用情境。人類所享受與使用的各種事物、環境，無不是經過設計師周密的思考與構想所形成的產物，其設計考量仍是依循人類的最高需求而訂定。

　　由於科技的發展，帶動技術的進步，提供了消費者在生活上的舒適與方便，且直接影響消費者對設計成果的品味。因此，今日設計產物的重點不只是在滿足基本的功能或是型式上的需求而已，人性化的考量將是新紀元的重要設計條件。

科技之下的產物成果仍須回到
人類的思考原點：提供人類情
緒、思想與感覺的人性問題。

　　在二十一世紀高科技的迅速進步下，電子技術與數位系統的神
速開發，人類已開始嚴重的忽略「人文」與「藝術」的價值與份量。
電子與網際網路的事物充斥了整個世界的角落充斥著世界的每個角
落，人類彼此之間的感情連絡、商業交易、生活事務的服務及教育
學習的追求等，都是掛在看不見、摸不著的數位系統技術下進行。
但是科技與設計之下的產物成果仍須回到人類的思考原點：提供人
類情緒、思想與感覺的人性問題。

設計構想仍是以人
性化基礎為前提

　　未來了解人類的特性將是設計師的設計思維方針，人性化設計
將是未來設計行為的主要導向，產品的技術與功能定位仍是隨著人
類感知的反應狀況而決定。以產品設計的例子而言，人性是否不需
瞭解自然需求是什麼？人性化的產品是否不用滿足人的需求？科技
產品是否可以與人的自然性對抗？是否可以違背人的原性？答案當
然是否定的，人類的原性仍須回歸於自然，無論是在靈性上的思維、
精神上的寧靜、理性上的覺悟或是感情上的認知等，都無法在人類
性情之中消除。

　　美國的認知工程專家－唐納‧諾門 (Donald A. Norman) 認為：
電子時代的環境主導下的設計思考，技術仍是基於輔助設計的次要
地位，無論是機械式傳動或是電子按鈕，都只是在傳達使用功能的
途徑必須有的元素，目的只在發送或傳達（transformation）訊息。
事實上，他認為「設計」是用來統籌這些互動的作用，所以**設計構
想仍是以人類的文化基礎為前提，也就是探討人性化的考量作為設
計的先決條件**^{（註 1）}。

產品設計的條件下，人性的自然原則必須被
設計師考慮（2009 德國柏林青年設計師展）。

■ 人性化設計的理念

　　人性化設計（humanism design）理念乃是尋求人類的自然特
性，考量在不同的環境（environment）、情境（emotion）與感覺
（feeling）之下所給予使用者不同的需求，此種需求轉換為行為模
式（activity model），它是根據使用者在最短的時間內及最少的思
考路徑之下，沒有任何困擾且最容易達到產品使用目的。

汽車的駕駛座設施

家電產品的調整按鈕

　　基於人性的考量，心理學（psychology）的認知（cognitive）是人類的主要感覺系統，諾門 (Norman) 多年來不遺餘力的在推廣認知科學的理念來發展產品人機介面的設計[註2]。他以研究人類的心理為主要論點，探討人類每天生活中，各種行為的反應與回饋狀況[註3]，並以實驗（laboratory experiment）的方式分析人類與產品的互動。這種以感覺（sense）和認知（cognitive）的理念，乃出自於人類的自然天性（nature），也就是合乎人性的設計。

　　在產品設計的考量下，人性的自然原則必須被設計師考慮，設計目標是人性的溝通及以人性的行為考量為主。例如人類每天在生活上所接觸的各種產品，是不是使用得很愉快或很順暢？其他如3C產品的使用方法、公共設施、家電產品的調整按鈕等問題，都必須讓人很順利的使用。

設計美學的觀念已不
再只是停留於外觀的
美麗和視覺的舒適

　　人性化的設計是近年來世界各國的理論設計學者與設計師已經
在重視的問題，產品語意學（product semantics）也使用於人性化
設計方法上，進行產品設計的思考。美國賓州大學的心理系教授克
里本多夫 (Klaus Krippendorff) 認為，設計師應拋開個人直覺的主
觀想法，試著去重視人類心理、社會環境與文化的脈絡，從人類行
為文化層次去思考設計構想 [註4]。對於人性化的意義，美國克蘭布
魯克藝術學院 (Cranbrook Academy of Art) 工業設計系教授麥可伊
(Michael McCoy) 認為，轉譯設計 (interpretive design) 事實上並非
只是在於產品語意學 (product semantics) 的應用而已：整體而言，
轉譯的主要關鍵在於表達產品現象中所呈現出的各種涵義 [註5]。

　　在產品人性化的改良，飛利浦電器公司設計策略目標已提升
文化與人性的層次，設計美學的觀念已不再只是停留於外觀的美
麗和視覺的舒適，它已確實達到了哲學性 (philosophy) 與實際性
(practicality) 二者合一的設計理念 [註6]。

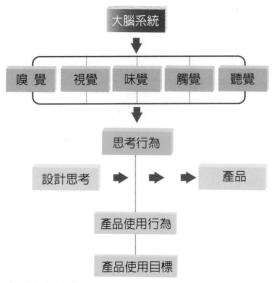

人類使用產品過程

■ 人性化設計的思考模式

　　日常生活中，人會因追求食、衣、住、行、育、樂事物，而需要以「行為」來達成其目的，而這些行為需要靠肢體或感官的活動。感官有嗅覺、視覺、味覺、觸覺及聽覺，而肢體的活動有拿、舉、跑、行、跳、拉、推、擺動等各種方式。人類的感官和肢體的活動都需要靠大腦神經系統思考下判斷後，再去進行操作的動作。所以，廣義而言，人性化行為乃是合乎大腦神經系統的整體自然反應判斷與認知，使其達到最有效的執行動作和操作目標。其前後關係如上圖所示：

垃圾桶設計要符合一般人的習慣性用法

販賣機設計要符合一般人的習慣性用法

　　設計師需在考量「人性邏輯」的狀況下，將產品的使用提升至最理想、最舒適的狀況，讓使用者遇到最少的問題與最小的阻礙。例如：販賣車票的流程、介面與色彩的設計而言，需明顯的表示出投幣口、購票、找零錢、到達的地點等各項訊息，以人性化下的設計考量條件而言，必需達到讓使用者不用思考，就可以在最短的時間之內，買到所要搭乘的車票。設計師在這種人性條件之下，進行設計思考 (design thinking) 的構想，就需了解使用者購票時的心境、視覺角度與舉手肢體部位的動態以及一般的心理與習性狀況。

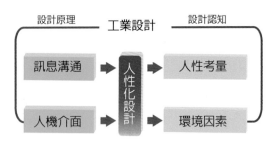

販賣機的符號、圖象、介面與色彩
人性化使用的模式

　　根據此些狀況 (situation)，就要在產品介面設計上，表現出最令人明瞭的訊息 (image)。透過訊息溝通、人機介面、環境因素與人性考量等，不管以任何符號、數字、圖案、色彩、結構或是形態等元素，轉換成為有意義且合乎人性使用的模式。

註釋

註 1： Norman,D.A.1990,The design of everyday thing, MIT Press York,pp.2-4.

註 2： Norman,D.A.1996,Cognitive Engineering, in " New Thinking Design "Van Nostrand Reihold. New York,pp.88.

註 3： 同註 1，pp.8-9

註 4： Krippendoff, C. 1989, Design is Making Sense of Things, Design Issues, Vol. V, No.2, pp.9-10.

註 5： Mitchell, C., 1996, Conversation on theory and practice, in New Thinking in Design, Van Nostrand Reihold, New York, pp.2-3

註 6： 同註 5，pp.4。

註 7： Buchanan, Richard, 1992, Wicked Problems in Design Thinking, Design Issues, Vol. VIII, No.2, Spring, pp.6.

註 8： Zeisel, J., 1981, Inquiry Design, The Press Syndicate of the University of Cambridge, Cambridge, pp.92-93.

註 9： Campbell, O.T., 1975, Design of Freedom the Case Study, Comparative Political Studies, Vol.8, No.2, July, pp.180.

4.2 適度的設計原則

■ 適度的設計思考

　　適度的設計思考 (well design thinking) 是設計師的設計考量，今日設計方向，已不再是以設計師為中心的設計理念。適度的設計原則中，消費者的各種需求與變因是設計師所要考慮的因素。設計師的思維不能再以個人風格作為主要考量，因為設計的主要成果是貢獻於社會大眾，設計師要理性思考符合社會需求的設計理念，而引導出適度設計的構想。

理性的設計原則中，消費者的各種需求與變因是設計師所要考慮的因素。

　　設計的原則不一定是要功能多或複雜化的設計才是好的設計，法國知名的設計師史塔克 (Philippe Starck) 的設計理念：「**少即是多 (Less is more)**」。尤其是歐洲、美國的一些設計師作品，可以看出來一些家用品 (domestic appliance) 的設計既簡單又統一，不但造形簡潔、單一性的材料使用，且操作介面明瞭清楚。史塔克更是標榜簡單的設計就是好的設計 (註1)，這就是未來的設計趨勢。所以，適度的設計思考就是要節制，適度的設計不造成材料的浪費、生產成本的浪費與天然資源的耗費，就不致衍生出生態環境被破壞的廢物汙染問題。適度設計是間接地在教育人類要愛護這個環境，這也是道德設計的另一種延伸。

少即是多

理性的設計思考就是要適度的
設計才不會造成材料的浪費

適度的設計是間接地在教育
人類要愛護這個社會,這也
是道德設計的另一種延伸。

設計可整合各種專業領域，解決複雜的問題。

■ 適度的設計原則

　　適度的設計原則是設計師未來所追求的理念，此種理念乃是在解決問題，並構想出人類最適合的生活型態環境。英國名建築師理查‧羅傑斯 (Richard Rogers) (1997) 表示，目前社會的總體現象，正在提醒人類文明的覺悟（註2）。設計師不僅要負起此責任，科學家、經濟學者、政治人物、藝術家等，更應為了人類的真正需求發揮其所長，大家一起合作，整合各個領域的專業資源，理性的完成改變社會原則。善用創意 (creativity)、組織 (organization)、溝通 (communication) 等三種理念，使設計可整合各種專業領域，解決複雜的問題，將適度的設計成果帶給人類更多的利益而非禍害。

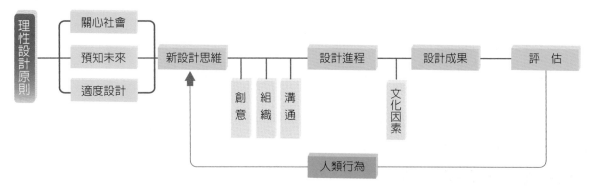

理性的設計原則

　　所以理性的設計原則就是適度的設計原則，什麼是好的設計？英國皇家藝術學院 (Royal College of Art) 工業設計系主任威爾 (Daniel Weil) 認為**好的設計是可以讓使用者很清楚明瞭設計師的設計用意，且從產品中可以知道更多的內涵，好的設計更是含有轉譯 (Interpretive) 的功能，使人明瞭如何使用產品，好的設計應具備貢獻的功能，而非占據的功能**^{（註 3）}。

好的設計應具備貢
獻的功能,而非占
據的功能。

好的設計是可以讓
使用者很清楚明瞭
設計師的意義

設計所衍生出的問題

　　適度設計如何處理「設計型式」？如何降低設計所衍生出的問題？有創意可能是很好的設計理念，但不一定可以降低設計所衍生出的問題，重點在於設計過程中，必須考慮到解決「設計本身所衍生出的問題」的方法。

■ 適度的設計形式

　　二十一世紀的「設計」一詞應有其特別的定義，它是極大的思考整合和轉換工程。今日的設計思考必須考慮到道德的問題，例如在設計當時就需考量到降低汙染的問題。適度的設計 (well design) 應具備有哪些考量？德國百靈公司設計部門 (Braun Design Department) 的設計原則對「適度的設計」[註4] 觀點為：有創意 (innovation)、有效用 (usefulness)、美學 (aesthetics)、語意學 (semantics)、誠實 (honesty)、持久性 (durability)、精確 (inaccuracy)、尊重 (respect)、簡單 (as little design as possible) 及無障礙 (unobtrusive)。

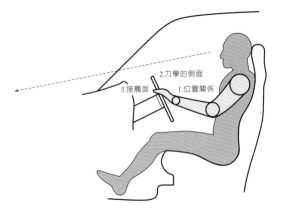

美學 (Aesthetics) 的設計	語意（Semantics）學的設計
精確 (Inaccuracy) 的設計	誠實 (Honesty) 的設計

尊重 (Respect) 的設計

無障礙 (Unobtrusive) 的設計

以數位型式的訊息傳達，
可減少物質的耗損。
可持續性使用的產品

根據曼吉尼 (Manzini) (註5) 的理念，新設計思考可關心到人類環境的問題，而設計需作相當的努力，才可達到目標：有關設計的許多方法，應用於環境與文化的維護，適度的設計共有九種型式如下：

1. 減少物質的耗損

使用無形的非物質化產品代替有形的物質化產品。例如電子郵件與電子書可以減少有限紙類的使用，數位影像代替傳統圖片的方式，可減少物質的浪費。

2. 可持續性使用的產品

共用的基本元件，盡量設計模組化的元件而不需要整組元件換新，例如 3C 產品硬體周邊設備的擴充及可替換的零組件。

統一性的材料使用
非過度性的設計

3. 統一性的材料使用

產品的配件或組合零件使用模組化的生產方式、單一尺寸材料，可以節省製造程序與簡化設計和施工的成本，例如螺絲和扣件的單一性尺寸、對稱性的設計。

4. 非過度性的設計

好的設計標榜的不只是「少就是多」(less is more)，而更要「少就是更好」(less is better)，能以最簡單的設計達到最適當的效果，也就是說，不需要多餘的功能組件的裝飾設計。

產品使用的
回收性功能

好的室內建築採光可以減少能源的使用

儘量使用回收性高的材質

5. 產品使用的功能回收

　　產品設計的功能另可增加重複使用、資源回收利用，例如公司內部可重複使用之各種公文夾、信封、購物袋等。

6. 減少能源的使用

　　產品設計的省電裝置能有電量的調節設計，或者可利用自然光源、空氣的吸收設備等設計。

7. 材料的使用回收

　　儘量使用回收性高的材質，以便可再製成商品，例如各種塑膠容器回收後可作成次級性產品。

使用新能源開發的電動車（奇想設計
與工研院研究開發）

容易使用、簡潔的設計。

8. 能源的開發

例如太陽能或風力能量的使用，替代有汙染的石油能源。

9. 提昇產品的品質

容易使用、簡潔的設計，可以模組化的生產而減少材料的浪費。

設計師的思考模式，一為設計條件的考量，另一則為設計問題
的考量。如果工業設計（產品、環境、公共設施、生活用品、商業
包裝）之樣式、結構或製程上儘量單一化及規格化，減少過多種類
的複雜形式、過程，則設計成果之附加價值將相對地提高，也能更
提昇人類文化與環境的自然特質。適度的設計是今日人類所應該省
思的問題，更是身為現代設計師所要努力的目標。

註釋

註 1： Sweet, F., 1999, Philippe Starck: Subvrchic design, Thames and Hudson, London, pp.8-12

註 2： Rogers R., 1997, Cities for small planet, Faber and Faber Limited, London, pp.5-6.

註 3： Weil, D.,1996,“New Design Territories”, in New Thinking in Design, Van Nostrand Reinhold, New York, p.14-15.

註 4： Norman, D.A., 1990, The design of everyday thing MIT Press, New York, pp.41.

註 5： Manzini,E.,“Products in a Period of Transition”, in The Role of Product Design in Post-Industiral Society, Kent Institute of Art & Design, Kent pp.51-58.

註 6： Rams, D.,“The Responsibility of Design in The Future”in The Role of Product Design in Post-Industrial Society, Kent Institute of Art & Design, Kent, pp.15.

「設計活動」是現今社會不可缺少的一項特殊活動　　　　　現代設計活動是多元化

4.3　現代設計的理念

　　二十一世紀是屬於知識爆炸的時代，科技進展的神速，超乎我
們想像，人類追求生活上的滿足是無止境的。設計活動的發展成倍
速地往前推進，許多建設的開發正在世界各國進行著，設計行為已
多元化，並帶動了總體經濟市場，各種行業紛紛建立有關設計企劃
諮詢與管理的專業制度，設計的活動已提高了本身在經濟市場上的
重要地位。

綠化環境

博物館與藝術文化中心

■ 綠色設計

　　由於近十幾年地球暖化日益嚴重，各種以綠色設計為主要訴求
的觀念已在各先進國家推動，如一些專家以各種綠化、回收與環境
保護作為研究發展主題。而身為主導經濟活動的設計行業（工業設
計、建築、環境、室內設計），也在積極地進行相關的設計措施。
例如，如何節省自然資源？如何將廢棄材料再回收使用？如何利用
太陽能來避免製造過多危害人類的物質？^{（註2）}

利用太陽能節省自然資源
（德國國會大廈）

節省能源的社區汽車

綠化設計的研究發展實案

資源	主題與使用地	設計構想	備註
水	公共廁所節省水的使用（英國）	公共廁所的小便池上塗一層凝膠，使小便無法留在小便池，完全進入濾網，而該濾網可收集百分之一的純淨的小便液體，使之排掉，所以小便池就不留有任何味道，且也不留任何小便液體。	每年每五千萬人可節省一百億美元的水和一百五十億的處理費用。
自然環境資源	木製房（北歐）	以木材（timber）為主架構的家居環境建築體，可吸收大量的陽光，產生新鮮的自然空氣與室溫。	增加居住的自然生態環境的改變。
			減少化合材料的使用
太陽能源	太陽能源的使用（北歐）	以玻璃帷牆為主的辦公大樓，可吸收大量的陽光，在北歐地區因白天的時間較長，可以節省大量日光燈的使用。	節省電力與能源
石油	人力傳動小車（英國）	以 X 速變速齒輪作為傳動系統，應用於輕便四輪車，原則上可傳動至 14 匹馬力的動能，可發展為小型市區車。	節省石油的耗費
能源	風車作為動力（歐洲）	以風車代替電力發電，可節省電力且減少汙染，以大社區的住宅區為主，英國公司設計的 14E-665 風車電力系統可供應 1200 戶住宅電力。	每年節省二百五十萬英鎊電費。
塑膠	廢棄的塑膠杯（英國）	回收廢棄的塑膠杯，再經過加工，作為塑膠鉛筆的筆桿。	
	分析廢料的偵測器（英國）	以紅外線光譜的電波（spectrum），可分類三十多種不同種類的色光波，可以探測出塑膠材料種類，有益於塑膠回收的分類。	

人文的設計需求
是設計的重心

　　所以，為了追求設計發展與設計問題解決兩者的平衡點，設計思維理念必須重新評估，新的設計附加價值觀念必須開始進行推展，設計師所思考的將不再只是侷限於產品的包裝與新功能的開發而已，必須要有綠化設計的規劃來引導設計行為，這種規劃是理想化的設計目標。(註3)

■ 新世代的設計方法

　　由於受到電子科技的影響，設計行為也隨著轉變與進化，但是設計活動不能隨著高科技的發明而盲目的跟從，電子科技並非是解決設計問題的唯一方法，在科技產物之外的人性與文化層次，更是設計行為所不能遺漏的，人文的設計需求是設計的重心。

設計師所需要的新思維是
考量到人類真正的需求。

　　新世代的設計必須考慮到人類行為與精神層面的價值觀點，設
計師所需要的新思維是考量到人類真正的需求。新設計思維乃是關
懷人類的價值認知（產品的使用情境、人類行為需求、文化文明的
提昇、綠化環境的保存），它影響了設計未來的方向和型式，表達了
人的感覺、知覺、情感、想像、慾望和理解等一切心理機制綜合的
過程與現象。^{（註4）}

　　美國 Cranbrook 的工業設計教授 Michael McCoy，以新設計思
維，設計出合乎普通人和各種肢體殘障、心理殘障與老年人適用的
通用性設計 (universal design) 介面。工業設計師 Daniel Weil 則認
為，**新設計思維在於巧妙的處理工業與藝術兩者之間的互動關係，
並透過設計的方法實施於產品的構想上使之實現**。^{（註5）}日本夏普
(Sharp) 電器公司工業設計部門高級主管坂下清 (Kiyoshi Sakashita)
認為最佳平衡美的設計在於考慮以人性為主的想法，就是新設計思
維價值認知^{（註6）}。

通用性設計

道德 → 人類 設計 環境 → 成果

新世代的設計方法是
要創造，讓人類能快　　人類生活型態
樂舒適的使用。

新人類生活型態

　　新世代的設計方法是要創造人類適應設計的成果，讓人類能快
樂舒適地使用設計情景 (Weil,1996)，無論是建築的空間、環境居住
上的感覺、工業產品的操作程序與情境等，都能使人類輕鬆、愉快，
提升人類的生活品質。

■ 設計與文化社會

電腦與數位 (computer and digital) 科技的快速發展，已使人類周遭的生活用具、媒介與生活形態都受到電腦技術的介入。其所影響到生活上的方面包括起居、娛樂、通訊、交通、教育學習、通貨、休閒及購物等行為，無一不藉電子技術來增加產品的功能性並且設法能更親近使用者。

設計師在此扮演轉換與整合的角色，將數位電子技術轉換為人與人溝通的媒介，藉由文化思考的基礎，導引人類非常有條有理的使用產品，且將每一種產品的文化特質界定的非常明瞭。設計師在設計商品時，須考慮到人類不同文化的特色與需求，例如東方人與西方人有不同的語言、生活習慣、飲食、休閒方式等，甚至在產品使用上的思維也不盡相同。以現今的產品技術，大多使用了數位科技，在操作上的程序簡化了許多，介面上也更趨向人性化[註7]，另外，所要考量的是如何就人類不同文化的特性、習慣、方式，設計出合乎各種不同使用需求的產品。

電腦與數位科技介入人的生活型態

■ 設計思維的價值觀

今天，我們所要探討設計思維的價值觀問題，是站在總體社會的角度去思考設計的本質，設計師的設計成果是屬於社會大眾的分享與回饋，也唯有社會大眾的消費各種商品（產品、環境、室內建築、多媒體），設計才能更關心人類，這是相輔相成的效果反應，因此，設計思維並非屬於設計師個人的，設計思維是整體社會價值的需求，透過設計師的設計手法與觀點，將之轉換為實際的成果，供人類享用，藉以提升社會文化的層次與道德規範。

設計新思維在今日的設計理論方法中，應探索實際內涵，例如應如何提供人類更新的使用方法或更舒適的使用情境？如何照顧一些特殊族群，使他們也能和一般人一樣可使用到相同的商品？或是設計出藉由操作產品而教育環保的知識等。在設計師一開始學習設計的一刹那起，就應培養思考、分析與體驗的觀念。所以，設計科系所安排的課程當中，應多灌輸學生文化思想、生活哲學、環保概念、美學欣賞、社會科學或設計哲理等方面的知識，這是為了幫助設計師在思考設計評價概念上，能多關心人類與社會的真正需求。

二十一世紀之社會問題會更複雜及多元化，所牽涉的因素更超越了設計本身的範圍，除了影響設計導向的工程問題及設計美學的考量之外，諸如社會、文化、文明提升、人類的道德教育、環境保護、人性化的情境設計問題等，都是未來設計所要思考的因素。

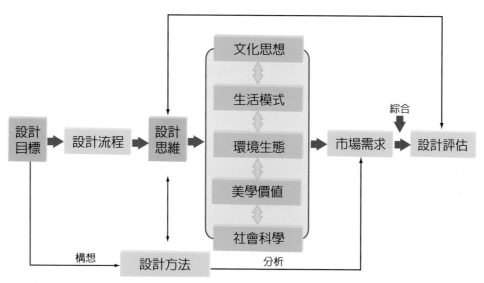

新設計思維概念

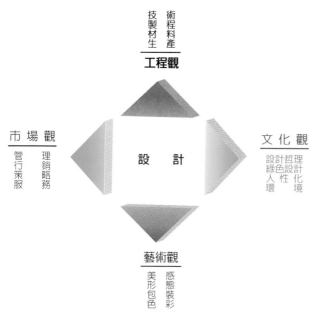

設計因素

因此，設計師不只是在發揮工程設計的科學原理、技術知識和機械構造系統或是電子技術 (Fielder, 1963) 而已，**設計師更要有豐富的想像力 (thinking)、直覺 (intuition) 和創造力 (creativity)**。理論建築研究者鄒塞爾 (John Zeisel) 認為的設計思維內涵包括了三種基本活動：想像 (thinking)、表達 (expression) 和評估 (appraisal)。(註 9) Richard Buchanm 則認為設計思維 (design thinking) 的基礎，建立在社會科學行為、自然科學調查和藝術三者，目的在跨越不同領域的想法，全面顧及到各種邏輯思考，最終能使「設計」行為能更具可調整性的構想。(註 10)

　　設計思維不是結果，它乃是思考各種相關條件的過程，且是在進行思考的互動關係 (interactive thinking)，它需經過兩種重要的過程：「思辨」和「驗證」：其中思辨包括了觀察、分析、思考；而驗證包括了推論、模式、實驗。

　　設計思維雖是以抽象的方法進行其思考的模式，但是其思考的過程中卻要注入實際的內涵考量，由內涵產生理念。藉由理念，設計方法才能實現設計執行的工作，所以我們可以從設計思維過程中推導出設計師的設計理念，而設計思維本身有下列的特質：
(1) 設計思維是敏銳的內在判斷力加上外在觀察力的反應。
(2) 設計思維是實證性的研究方法。
(3) 設計思維是觀念性的組織內容。
(4) 設計思維是感性的概念加上理性的訴求的綜合體。
(5) 設計思維有抽象的概念及實際的實施方法。

註釋

註 1： Thackara, J., 1997, How Today＇s Successful Companies Innovate by Design Gower Publishing Limited, Hampshire, pp.32-33.

註 2： Skeens N. and Fareelly, L., 2000, Future Present, Booth-Clibborn Editions Limited, London, pp.76

註 3： Burall, p., 1991, Green Design, Boourne Press Ltd. Bournemouth, pp.16.

註 4： Wieenr, E. 原著，陶東風譯，1997，創造的世界 - 藝術心理學，園城市文化事業，台北，頁 7。

註 5： Mitchll, C.T. 1996,"Increasing scope"，in New thinking in design, Van Nostrand Reinhold, New York, pp.14.

註 6： Sakashiita, k., 1996 "Humanware Design"，in New thinking in Design, Van Nostrand Reinhold, New York, pp.87.

註 7： Vickers, G., 1990, Style in product design, The Design Council, London, pp.3-4.

註 8： Buchanan, R., Wicked Problems in Design Thinking, in The Idea of Design, MIT Press, Cambridge, pp.3-4.

註 9： Jones, J.C., 1984, A method of systematic design, John Wily & Sons Ltd., New York, pp.10-11.

註 10： Norman D. A., 1999, The design of everyday things, The MIT Press, London, pp.85-87.

4.4 創意與思考

■ 創意定義

　　「創意」的定義是指應用新的知識、新技術和新設計方法，採用新的生產方式和經營管理模式、提高產品品質、開發新的產品、提供新的服務、產生新的概念，以獲取商業利益為目標。而創意型的思考原則是採取新的或是特別的想法，進行概念的發展過程，重新組織生產條件和要素，最後建立起效能更強、效率更高和成本更低的生產經營系統，從而推出新的產品，新的方法與技術。創意思考不只是指設計上的創造，也可以是用於開闢新的市場，獲得新的材料、半成品供給來源或建立企業的新的組織，它是包括科技、組織、商業和金融等一系列活動的綜合過程。

「創意」的定義是指應用新的
知識、新技術和新設計方法。

新的材料產品設計

■ 創意思考過程

在實務設計上，「**任何的設計都需要創意的概念，而設計師則扮演著將構想轉換成設計的商品表達型式（模型、圖案、建築物、動畫等）的執行者，將語言及構想轉換成實體之商品**」。創意思考的三項過程有：

探索：深入了解與認知構成的基本元素用意，可導出「推理」的行為，展望出構成目標的宏觀性。例如，搜集各種資料後，加以整理其脈絡，深入探討其內涵。

思考：以哲理的思想為根基，思考構成本質現象的特質，經判斷思考後的現象概念，將反應出一種分析的形式。例如，進行各種構想的可行性方案之比較，得到較佳之方法。

分析：經過邏輯性的推理行為，造形法則已漸漸成立，再將此些法則，經過分析，予以分類或重整，可以得到各種造形的模式。例如，將各種可行性的構想，加以研究出其特性。

創造力 (creativity) 的培養，須透過探索思考與分析等過程。在基本設計理念的創意過程中，「形」的思考是學習設計最佳的內容探索。以造形的元素與形式 (點、線、面、色彩、材料、空間…) 漸進的導入設計分析過程中，到了產品設計的階段成為產品的構成元素（功能、外觀、機構、色彩、介面、材料、生產、人因工程、感性工學等）之思考，再衍生到價值觀的設計判斷，最後奠定創造力的基礎理念。創意思考是有階段性的，並且需透過人的心理與生理之各種體驗或感受，其方法包括以下六項：

經驗：是根據個人在過去經歷過的事件而得到體驗，此些經歷除了五感器官記憶儲存之外，又多了心理上的感覺，有視覺性、觸覺性、心理性、聽覺性、嗅覺性、味覺性等六種。從經驗體會到事件的內在反應與感受，藉由各種媒介的特質，表現經驗的事實感受。

觀察：為個人在視覺上經過一段時間觀看事件的進行過程或變化現象，將之描述下來，是一種過程，而非結果的呈現，藉由觀察形成瞭解，可轉換為思考的元素。

想像：為一種描述出虛構的景像，以語言、文字或圖案表現成為一件暫時存在的現象。例如想像天堂的現象或是地獄景像。

模擬：在不失去真實的面貌狀況下，以另一種型式描述該具體形象的狀態，成為原有物件的變換的現象。

聯想：是根據具體現象的原貌，以形的轉換，移轉成為另一種屬性的現象，使原有具體物的特質或型式仍存在於被移轉後的現象形式。

直覺：是人天生的反應或判斷，對某一件事的訊息或印象接收後，會直接在即短的時間內對該事物反應個人自己的感受或判斷。

■ 設計與創意力

　　培養創意力，必須先對創意的本質深入的探討，在此所探索的設計與創意的關係。Nicholas Roukes 認為，個人的專業知識、藝術使用的材料及技術，若能在整體思考體系中不斷的被使用，就是培養對設計認知與知覺的最好方法。費比恩（John Fabian）**認為創意力需要三種要素：天賦智慧、奇特的想法和非限制的構想。**一般在設計的發展過程中常會遇上一些瓶頸，問題就接踵而來，而創意思考的另一目標就是在解決所發生的問題。

按史蒂夫‧金 (Steven H. Kin) 對創意過程的四大要素見解分別為洞察力 (vision)、計畫 (plan)、執行 (implementation) 和評價 (evaluation)，按邏輯性的說法，是屬於一種理性意念的執行，經過此四種過程後，設計問題不僅被洞悉得一清二楚，問題的根本也被徹底的解決。

由路克斯 (Nicholas Roukes) 所提出的創意性的論點中指出：**整體設計的運作，包括了型式創意的感覺及視覺的程序**。設計創意的精神主要在設計者的觀點，而並非設計物的對象 (subject)，設計本身即創意。設計是將不完整的造形或不同事物聯結統合，並使其具系統化並經過理性的推理程序。

一位優秀的設計師必須懂得如何搜集各種相關的訊息，並將隨手可得的資料訊息、主題或材料、以綜合及系統化的思考，將之轉化為自己的創意，並凝聚唯一整體性的結構，簡言之：**愈豐富的訊息來源愈能影響個人深思及感覺**。「深思」是為了反映問題的真相，並思慮解決。許多不同的觀念中皆具備著不同的含意，利用想像力是在深思中加入創意的最佳途徑。創意思考的方法流程包括有：

1. 發現問題來源
2. 問題分解與分析
3. 針對問題解決
4. 整合
5. 選擇最佳方案

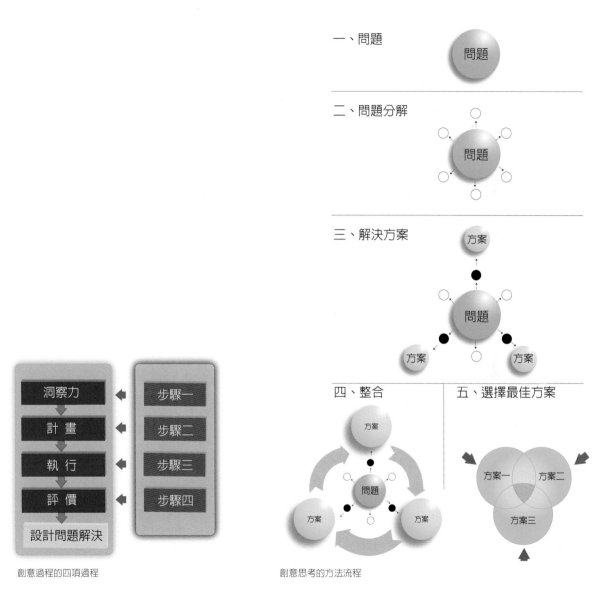

一、問題

二、問題分解

三、解決方案

四、整合

五、選擇最佳方案

創意過程的四項過程

創意思考的方法流程

4.5　創新產品設計

■ 創新設計

　　「產品創新設計」主要功能在於透過創新的產品開發方法，促使企業具有前瞻性的視野，策畫出符合企業技術及經營體質，並能滿足市場及使用者需求的產品。因此以市場與使用者導向，協助產業界產品開發人員，在有前瞻性的規劃及良好溝通與共識下決定產品開發的方向與策略，是產品創新策略主要的目標與方向。

　　產品創新設計仍是以使用者需求為核心的行為。在傳統工業設計的觀念是以創新方法去解決設計問題，而數位科技時代，產品創新設計開發的觀念，是要找出真正的使用情境及使用者需求來解決設計問題。**日本 G Mark 設計競賽主要審查的重點為下列五項：（1）新穎的造形表現、（2）設計綜合性的優越完成度、（3）以高科技的方法解決使用者的困擾、（4）親近性設計的實踐與適用性（5）新技術的作法**，做為創新產品設計重要評比的項目。

產品創新設計仍是
以使用者需求為核
心的行為

新穎的造形表現
（杯子）

設計綜合性的
優越完成度

以高科技的方法解
決使用者的困擾

親近性設計的實
踐與適用性

外觀的美化創新

使用與操作介面的改革創新

　　在今日的經濟市場全球化趨勢下，產品創新設計的需求量增加，成為決定市場競爭力之主要關鍵之一，國際各大設計競賽都將「產品創新」列入優良設計評審要項。

　　創新設計的方向是如何激發產品設計創新過程的要點，創造出新式且符合以人性為中心的產品？歸納出結論：創新是藉由創意設計證實與消費者認同後之具體實現的成果。**產品設計的創新可分成下 6 項屬性―(a) 外觀的美化、(b) 使用與操作介面的改革、(c) 材質的運用、(d) 功能的創新、(e) 新結構方式及 (f) 人因設計的改善而簡化生產製程**。創新設計需要做全面性的考量，它除了包括設計物的外觀之外，更需考量到使用者模式，唯有更貼近使用者的需求提出的創新的解決方法，才能夠獲得大眾的肯定與市場的認同。

新材質的運用（大同
大學吳郁瑩同學，
2010 年獲新一代與
IF 設計獎）

人因設計的改善
創新

功 能 的 創 新
（兩用水壺）

■ 創新時代的生活

二十一世紀因電子科技的發達，人類的生活有很大的改變，其中最主要的特色在於多元化的溝通 (communication) 型態；人與人、人與物之間的傳達，不再是借助於情感上的辨析、行為上的互動型態，而是透過無形的網路聯結型式，改變了人類傳統的互動行為方式。例如，在教學或研究上，同學跟同學、學生跟老師也不用親自到圖書館才能找得到自己所要的資料。此外，人與人聯繫溝通不再以親筆記下所要傳達的訊息，只要透過電子型式就可跨時空將所要傳達的訊息準確的傳達對方，或者從各種網路的資源，得到所需要的訊息。

朋友之間可以透過 Face Book、MSN、Blog 的方式溝通，個人工作室可透過電子網站與客戶或公司的同事互相討論，並在網路會議上作出各種計畫案的決策；在工廠的生產方面，使用電腦作運算，可節省百分之五十到六十的工時和金錢，如用電腦來管理生產的運作，更可提早診斷出生產的問題 (Gates, 1999)。未來十年的網路科技更是屬於雲端（cloud）系統的模式，將會主導人類的新時代生活，而工業設計是一項將創新方法轉換科技成為人類生活的模式。**工業設計是屬於對現代工業產品、產品結構、產業結構進行規劃的設計專業**。其核心是以「人」為中心，設計創造的成果要能充分適應、滿足人的需求。人類的需求永遠不會停留在某一點上，因而工業設計也是需要「再設計」的專業。工業設計也是將科研技術成果轉化為產品，並符合消費者需求，是技術創新和知識創新的著陸點。

從各種網路的資源，得到所需要的訊息。

二十一世紀藉由於電子科技的發達，其中最主要的特色在於溝通的型態多元化。

工業設計也是將科研技術成果轉化為產品,並符合消費者需求。

產品設計與研發需考量文化背景、流行趨勢。

　　今日企業產品的競爭已進展至知識、資訊應用與整合的地步,唯有活用知識與新資訊,才能帶來企業之新產品開發或舊產品永續經營的成功。在過去的企業經營管理,重視在問題應變模式,已無法有效的解決現今所產生的產品設計與開發的問題,唯有進行創新的策略與活用知識管理方法,才能帶來企業產品研發的契機。

　　產品設計與研發的創新策略對於企業經營相當重要,為了求研發出來的創新商品最後能得到消費者的接受。因此在研發產品的階段,必須獲得許多資訊、技術、文化背景、流行趨勢、新設計知識與方法,才能顧及各種需求,滿足使用上的各種情境。

因而企業之創新設計研發 (R&D) 策略已不再只是過去單純設計專業的研究發展工作而已，各項專業知識互動型式介面的整合是設計研發產品的主要動力^(註 1)。**創新是設計的武器，但必須符合工業生產、設計流程與管理的規範，以期發揮創新產品設計研發策略並建立最大的效益**^(註 2)。產品設計研發策略則是一項整合性的流程，以不同專業領域相互的溝通與激發，團隊的工作模式可將工作機能適切地切割成分工的專業團隊^(註 3)。

■ 知識管理的創新設計策略

新科技時代的來臨，人類都需透過數位網路通訊進行資料整合^(註 4)。資料整合是在傳遞資訊、數據、圖面、情報、報告等，此乃屬於外在的知識，是一種具體存在的元素 (element)、規範 (specification) 或格式 (criteria)。而透過人的討論、分析、研究、判斷、構想、歸納、驗證、模式化的溝通元素，此乃屬於內在 (Tacit) 知識系統^(註 5)。此些知識可以進行資料的思考，發展出可以作為產品設計研發的條件，再透過精準的統計運算、電腦 3D 的建構與分析，發展為創新設計策略^(註 6)。

金（King）與史布林 (Spring) 認為所謂的知識管理，不應只是純技術性，包含機能、材料、工學等的創新考量，而是需以人性思考 (aesthetic aspects) 為基礎的行為，將參與策略的專業人員之理解力、判斷力與理解力等轉移等流通為具體的解決方法^(註 7)。藉由內在的人性思考與外在的資料傳達，可作為產品研發策略的運作流程。其主創新策略是要先訂定設計發展的標準，進而擬定設計的可行性方法，作為設計與研發的規範，與執行產品開發的依據^(註 8)。

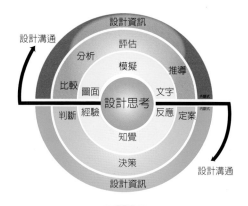

創新設計策略

■ 創新設計方法

　　二十一世紀的創新設計服務已不再只是單一化的新型創意的提供而已，多元化的服務層面必須被考量，包括市場、行銷、消費者行為、趨勢、時尚、文化、經濟體系、國際潮流、資訊、人性等各項情報訊息的提供。而設計所應提供的服務包括設計產品本身的內容，以及提供附加的成果評估、後續回饋、消費者分析、品牌、社會觀念、文化包容等方面的知識，是現代設計師所必備的服務條件。

　　設計服務是一種供應鏈 (provision chain)，社會大眾為接收鏈 (receiving chain)，兩者之間的連接要有脈絡與共識，供應鏈與接收鏈兩者所產生的火花絕非偶然，必須存在於各種主觀性 (subjectivity) 與客觀性 (objectivity) 的條件之下才能契合的。

今日的社會日新月異，設計成果與服務主要在創作價值與改變世界，藉由經濟趨勢與變化所延伸的價值內容包羅萬象，設計師所要應對的挑戰也是每月每日的在更新，科技的應用是主要的因素，人類的生活用品與環境的使用都有科技的影響與融入，而為了緩和科技資訊的無理充斥，文化可以呈現出人類的自然性。文化與科技兩者融入了設計之中，可以成為人類新型生活模式的趨勢。

　　創新產品，在型式和特點上有很多可以闡述的內容：

(1) 產品外觀：

　　a. 局部創新或整體創新

　　b. 創新結構

　　c. 創新質感與介面

　　d. 具有新的審美性

(2) 產品性能和技術：

　　a. 具有新的、更經濟的工作原理

　　b. 更有優勢的構造設計

　　c. 採用更有市場競爭力的新材料和元件

　　d. 能更滿足消費者需求的新性能和功能

　　e. 具有新的技術

(3) 產品使用：

　　a. 新的使用方式

　　b. 具備人們需要的新用途

　　c. 滿足市場的客戶需求

具有創新的質感與介面
具有滿足消費者的使用功能 ｜ 具有新的審美性

註釋

註 1： 陳文龍，2001，新經濟是工業設計的新契機，設計，vol.100,
 August，頁 74。

註 2： 同註 1，頁 74。

註 3： Powell, E. ,1989, "Design for Product success", TRIAD Design
 Project Catalogue, Design Management Institute，Boston.

註 4： 鄭正雄，2001，E世紀的辦公型態發展趨勢，設計，
 vol.101，September，頁 67。

註 5： Amin , A. and Cohendet, P. ,1999, Learning and adaptation in
 decentralized business networks, Environment and Planning
 D ': Society and space , 17, PP.S7-104.

註 6： 浩漢設計與李雪如，2003，設計，香港，城邦出版公司，頁
 132。

註 7： King ' Brenda and spring ' Martin ',2000 , " National/Regional
 Context : A knowledge Management Approach " , The Design
 journal , vol.4 ' No.3. ' pp.6-7.

註 8： 鄧成連，1999，設計管理，亞太出版社，頁 470。

單元五：設計方法學

5.1 設計方法

■ 設計方法的發展

設計方法早在五〇年代開始，英國幾位設計理論家，如：John Chris Jones，Bruce Archer，Alexander Christopher 和 Stafford Beer 等，發起關於建築、人因工程（ergonomics）、認知、價值工程（value engineering）及自動化等設計方法論。隨著西方工業國家的漸漸重視，六〇年代工業設計師也開始採用設計方法論 (design methodology)，並將之延伸應用到產品設計之中。在此之前，設計方法仍是一種以人體工學作為改善產品功能之設計方法學。在瓊斯（Jones）所著的 Design Methods 一書中，詳細地探討了 35 種設計方法，其並未將設計哲學理念納入著作中，完全以實用性的設計過程與實務概念，闡述系統化設計進程 (design process)；另一位執教於英國皇家藝術學院的教授阿卻（Bruce Archer），是以**一種屬於哲理思考的設計方法，漸續發展、推理、分析、綜合到評估階段，屬於純理論性的設計方法**。相較之下與 Jones 的系統方法思路有所差異。

分析	設計進行 資料收集	觀察 測量 歸納 推理
創意	分析 綜合 發展	評價 判斷 推論 演繹 決策
執行	傳達理念	描述 轉換 轉譯

Jones 的設計方法 (Jones, 1992)

到了八〇年代，設計方法的應用已不再止於建築、工程領域了，諸如工業設計、環境、管理、行銷、商業設計等專業也開始陸續採納作業研究、水平思考、垂直思考、價值分析和系統工程法等設計方法。而在工業設計的領域裡，設計方法的專業除了系統工程、價值分析、統計等，由於人文科學對於消費者追求產品價值的需求有很大的影響，因此也考慮了文化環境、人性感知、社會價值、生活流行等因素，尤其在日本、歐洲各國盛行的生活美學即是文化產品的延伸，對產品設計有很大的助益。

　　二十世紀初，功能主義之後，由於人不再受制於呆板的機器，認為「人」才是設計產物的主導中心，設計是要以人為目標，而非以物為發展重點，因而，人文設計的思考模式開始被重視。

　　進入了二十一世紀的今天，世界先進的國家開始倡導人文環境的重要性，政府單位紛紛推動人文政策，例如英國政府訂定文化創意產業政策（cultural creative industry）、歐美各國加強綠化的設計標準（green design）、日本政府推動的社會福祉設計（sustainably design）等。而各國政府或民間的設計學者專家也開始重視通用設計（universal design）、生態學設計（eco design）、感性工學（kansei engineering）、人性化設計（humanism design）、以人為中心設計（human centered design）等，而上述設計方法皆是以「人」為主。

以人為中心的產品設計

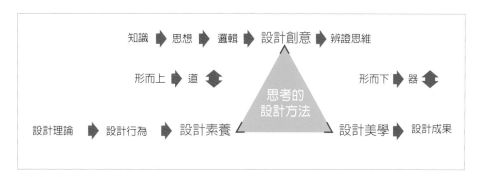

知識 ➡ 思想 ➡ 邏輯 ➡ 設計創意 ➡ 辨證思維

形而上 ➡ 道 ⬌ | 思考的設計方法 | 形而下 ➡ 器 ⬌

設計理論 ➡ 設計行為 ➡ 設計素養 | 設計美學 ➡ 設計成果

思考的設計方法過程

　　由國內外許多專家學者近年來對於人文環境的研究成果可以看出，以文化思考價值觀念作為引導系統設計導入系統設計方法，已成為研究的重點，顯示人類的傳統、生活、文化已不可被忽視。以邏輯思考作為創意的方法，但對創意思考過程中更重要的是，對於人類行為的各種觀念、活動方式、思考模式須加以徹底的了解，並且以「美學」的態度進行設計方法。下圖所示之思考設計方法的過程，以設計創意、設計素養及設計美學三項為過程的要素，透過系統性的思維，以人為本的考量，可得到設計成果。

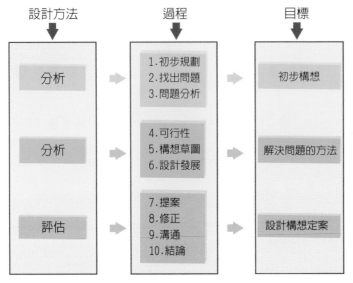

<div style="text-align:center">

設計方法　　　　　過程　　　　　目標

分析	1.初步規劃 2.找出問題 3.問題分析	初步構想
分析	4.可行性 5.構想草圖 6.設計發展	解決問題的方法
評估	7.提案 8.修正 9.溝通 10.結論	設計構想定案

</div>

Archer 的系統設計方法 (Archer, 1984)

■ 設計方法的研究

　　在六○年代英國的一些設計方法研究中，邏輯的思考為其重要的根基。邏輯思考乃是根據設計案例的內容、性質或過程進行系統化的問題解決模式。按英國皇家藝術學院教授 Bruce Archer(1984) 的理念，**設計方法必須系統化，以觀察經驗方法進行設計案的資訊收集、分析、綜合、評估之後，發展傳達設計的概念。**

　　設計方法乃是執行設計創意概念的步驟程序，在設計目標確定後，設計方法就根據設計目標開始實施。而無論各種設計性質的方案，例如人因工程，作業研究、製造程序、造形發展、實務設計和構想發展等，都需透過邏輯性思考，將構想概念化、概念程序化、程序模式化，最後解決設計的問題。

人性化的設計

　　瓊斯 (Jones) 教授，以航空工程的專業背景，將設計方式的概念分解為「系統化模式」，以不同的作業方式，導出不同的解決模式，而各種模式是分開獨立的。瓊斯 (Jones) 的設計方法是以解析、轉換和整合等，作為進行系統分析的主要方法，又稱為「方法工程」(method engineering)。而到了八○年代，唐納・諾門 (Norman) 以感知 (perception) 作為設計之元素，強調以「人性」的需求，在行為過程中探討產品問題的解決方法，思考人在操作產品行為之不同過程。藉以上三位學者的研究理念而言，設計方法可說是一種問題解決的模式，就不同的問題進行不同的邏輯理念之思考。

按 Archer 的設計程序，在執行設計方法前，設計目標必須清楚且明確，分析階段是在加強設計理念知識；創意階段是細部的設計發展；執行階段則是設計方案的完成，設計方法是階段性的設計系統執行。Archer 的方法論是以「設計發展理念」為主要的方向，是屬於設計理論學的概念基礎，可以發展成為設計思考的模式理論 (design thinking model)。其中強調：**設計要透過知識的引導，才能進入方法分析的內涵中，沒有豐富的設計理念知識，設計方法就是空談，所以設計方法需透過學習、研究和調查的行為而得到其執行的目的**。因此，設計研究 (design research) 對設計師在執行設計概念思考時是不可缺少的。

另外英國的兩位學者帕爾 (Pahl) 和貝茲 (Beitz)，研究出具代表性的設計方法實務，其中包含四個程序：任務確認 (clarification of task)、概念設計 (conceptual design)、具體設計 (embodiment design) 及細部設計 (detail design)。此一設計模式已為歐洲各國多家設計公司所沿用（例：英國 3D Design），並有具體成效，該模式主要在於各個程序間都可以相互檢討設計缺失，是屬於設計的先置概念。本設計方法模式可以經驗分析，從執行的效果推論回去檢討可行性及所該修正的缺失，最後得到設計概念的方案。所以，**從經驗、錯誤中學習也是一種設計的策略，尤其是執行構想的檢討等**，常因為前面階段所訂定的目標有偏差，而發生困難，必須即刻修正，否則偏差越遠，造成越不可收拾的地步，此時必須再回到問題的分析等步驟。

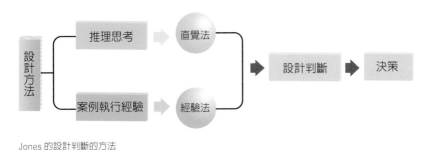

Jones 的設計判斷的方法

新的樂器演奏方式構想（Art
Center College of Design,
USA）

綜合以上的論點，可得知設計方法是在執行系統化之前後關連性的設計細部方案 (detail design)，並以該步驟實施的結果，推往至下一步的設計方案。所以，設計的成果是漸進式的累積現象並可作前與後流程的檢討與評估，設計案方能順利的往前進行。按瓊斯 (Jones, 1992) 的論點中指出，設計系統方法有二個目標：

1. 改正過去的缺點。
2. 提升設計的品質。

瓊斯 (Jones) 認為設計方法理念主要有「直覺法」和傳統的「經驗法」，**直覺法乃是經過推理的思考；經驗法乃是以過去案子的執行方法作為設計判斷的執行。**

理論的設計方法應為直覺法，乃是以思考的手段進行程序的方法，雖是理論性的探討，但一切程序之前因後果仍是要有根據。例如：在定義 (definition) 設計方案時，需依據背景資料的來源，然後才能進入思考的程序；有了思考的結果，再分析思考的各種方案，

決定哪些可行或不可行？如果可行，要如何去進行？最後整合與分析各種條件，構想就會浮現而出。而經驗法的過程乃是在觀察過去案子每一階段的可行性，作為下一步進行的依據，最後的解決問題方式是以修正和調整來發展新的構想。如圖所示，設計者嚐試思考一種新的古典音樂與演奏模式，在整合各種可行性的創新條件下，以不破壞原傳統樂器的音色為原則，其過程中觀察了演奏者與觀眾的互動之間關係，乃選擇重新設計樂器的造形，改變其演奏姿態，並解決其攜帶不便的問題，重新詮釋出音樂的風格及樂器的格調，創造出新的演奏情境與演奏的表演形式。

註釋

註 1：Jones, J. C.,1992,Design Methods, 2nd ed. London: David Fulton Publisher.

註 2：Archer, L. B.,1984, Systematic Method for Designer, in Cross, N. (eds.), Development in Design Methodology, 1st edition, London: John Wiley & Sons Ltd.

註 3：Jones, J. C.,1963, 'A Method of systematic Design' in J. C. Jones and D. Thornley (eds.), 1st edition,1963,Conference on Design Methods, Pergamon, Oxford.

5.2 產品設計流程

■ 設計流程的定義

　　設計流程是由設計 (design) 和流程 (process) 二者的結合。「流程」按字意的解釋乃是一種可以達到某些結果的系列化行為 (series activities)，例如工作流程。而設計按字意的解釋有兩種，依名詞的意思為：一種系列化導引方案 (例如構想、大綱)，可以導引出產品成果；另在動詞的意思為：可具體的發展為產品成果的計畫和創造行為（BS 7000, 1989）。「設計流程」之意圖則是在進行計畫、創造並導引 (conduct) 出產品設計成果的一種系列化行為。此行為並非只是在執行設計的活動，另外包括策劃、技術和發展，並且可解決流程執行中所發生的問題。

　　以產品設計為主題的設計流程，乃是以：探討、發展、評估和傳達四個步驟的直線性架構在執行，該流程有四大目標：(1) 探索設計的問題；(2) 溝通設計的構想；(3) 評估設計的方案及導出設計的決策；(4) 尋求產品上市（Cross, 1998）。設計流程另外也定位於管理與消費兩者的整合行為，管理是在執行開發專案的設計發展，而消費是分析市場消費行為。這是以市場學概念為主的設計流程定義。另外，羅曾柏克（Roozenburg）和艾克斯（Eekels, 1995）的觀點，認為設計流程是在整個開發專案執行中，各專業人員之互動行為的依據內容。

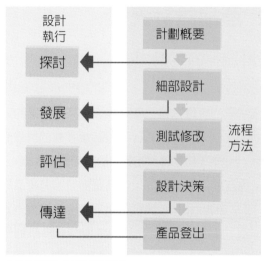

設計執行

探討

發展

評估

傳達

計劃概要

細部設計

測試修改

設計決策

產品登出

流程方法

以產品設計為主題的設計流程

■ 產品設計流程本質

　　產品設計流程在工業設計開發案中扮演相當重要的角色，是提升產品品質與創意的關鍵。產品設計流程並非只在於構想發展、工程圖繪製或是電腦輔助設計技術的應用，也是以行為思考導入設計的過程之中，提供工業設計師執行系統化設計的思考方法，俾能執行策略的決定與解決設計的各種問題。早自六○年代開始，英國的一些理論設計家就已研究了不同的設計方法與流程，例如 Bruce Archer 的系統設計方法（systematic method, 1984）、Mark Okley 的螺旋產品設計流程模式（spiral model, 1990）等，皆有其獨特的論點。綜觀此些方法，主要都在於系統化的演譯法。就一般的產品設計流程而言，其內容主要包括有：

1. 計畫概要：設計目標與方向的決定、綱要初步構想與方案的可行性。
2. 構想發展：資料搜尋分析與可行性方案的構想發展。
3. 細部設計：產品的尺寸、材質、結構、功能等的詳細設計。
4. 設計決策：構想成形，圖面完成與設計案的執行。

　　產品設計流程不適合發展為一個固定的模式，作為設計樣板式的規範。以設計師執行設計行為的角度而言，「思考」是他們主要的發展途徑。藉由思考模式、分析行為的導入，可建立一套概念化的設計流程架構，延伸出設計的創意，有助於設計師對問題的解決與決策的思考^{（註1）}。

　　設計行為（design activity）乃是整合科學、藝術、經濟與社會文化等相關領域的一種思考模式，「設計」在早期常被使用為解決問題的方法，目的在創造出適合人類使用之各種事物（環境、產品、視訊媒體、商業服務）。以產品為主，在設計上的應用可以分為三大方向：一為工程學領域，在探討以生產技術為主的科學；二為文化藝術領域，探討以人類需求為中心的社會學問題；三為管理學領域，以品牌與銷售為主的經濟學。因產品設計的考量為多元化，進而產品創意方法的設計流程就必須針對各領域的需求而制定其規範。產品設計流程的應用於實案創意，對工業設計師發展構想、分析資料與方案決策有莫大的幫助^{（註2）}。

■ 設計流程模式

從七〇年代開始，許多設計流程模式多以描述性（descriptive）或歸納性（prescriptive）方式應用於建築、工程和管理各領域的設計方法中。按傳統的產品設計流程多在執行單元性的構想發展，對於整體模式的前後流程，並無法作連續性的貫通，導致於最後的結果無法反應最初的理想目標。其關鍵在於整體設計流程模式的架構無法探討到產品問題的核心，思考的方案受限於技術的引述，以致於前後過程無法作有效的支援[註3]。各領域有其不同的設計規範需求，而無論是描述性或歸納性的模式，最重要的是不要使用太多抽象的用詞敘述，必須讓設計師清楚明瞭地判讀模式的方案，且可有效的應用於設計方案中。

設計師清楚明瞭的判讀模式的方案，可有效的應用於設計方案中。

理論的設計方法可以作為實務案例所執行的背景，但是在轉換設計觀念的解析方法論，應該避免太多觀念性且難懂的字詞、複雜的圖表與演算公式。設計流程模式的執行，並非著重於設計構想的定案發展，而是著重於設計師各階段性的思考，可以不斷的改進與調整每一個階段的發展[註4]。

過去的設計理論研究發展出一些高水準的模式，從他們的設計方法理念中，都是探討設計原則的解析，其模式並未提到細部的問題[註5]。以工程為基礎的模式多為探討材料數值分析與生產技術方法（Roozenburg and Eekels, Stone, Wood and Crawford, Ulrich and Eppinger）；而以建築為基礎的模式多為探討背景，此些設計流程可以看出是以工程設計、施工與管理的實施方案為主（Outline Plan of Work, RIBA, 1965）。

工業設計師明瞭且能發揮思考、
分析和判斷的構想與決策。

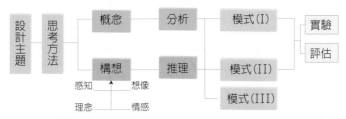

產品設計流程的思考

　　執行產品設計流程模式應有其可行性，並依據產品設計的特定
需求，發展一系統化的設計模式架構（framework）為基礎，可以讓
工業設計師明瞭且能發揮思考、分析和判斷的構想與決策，並應用
於設計的構想發展。

　　設計流程的進行，必須透過知識的探索，使整體系統化模式中，
以水平思考法作多元化思考與分析，作為進行溝通、決策的主要工
具。產品設計的一切需求是以「人」為中心，所以其問題的思考乃
是基於社會、文化的因素（人類認知心理、美學、人機介面、設計
文化），研究與探討人性為中心的問題[註6]。藉此原則，產品設計
流程的思考方向應發展於概念的分析與構想的探討，而非技術與數
值分析。

一套有系統的設計流程，可作為設計專案管理的導引標準，且有助於執行產品設計的效率（RKS Design）。

從策劃、設計到製造的整個程序，使產品順利的上市，需要作長時期的規劃與設計（RKS Design）。

■ 設計流程的執行

　　設計流程是設計師或工程師進行設計發展所需要執行的具體步驟，該流程的步驟對整體設計案的進行具有前瞻性，系統化規劃每一步設計過程的需求，達到產品設計完成的階段。而在進行專案設計，應該有一套系統的設計流程原則，此項原則是有彈性的實施方法，考慮到每一個階段的需求，漸進式的作為設計師和工程師的執行導引，並朝向設計的目標，進行構想、分析、評估和決策的設計執行流程。一套有系統的設計流程，可作為設計專案管理的導引標準，且有助於執行產品設計的效率。

產品設計的目標在於創造新構想 (innovation) 的產品，而設計流程是執行產品設計所使用的方法。一般在較小的快速設計專案中，工業設計師可以獨當一面的完成從策劃、設計到製造的整個程序，使產品順利的上市，但如遇到大的設計專案、開發案等，需要作長時期的規劃與設計，就要整合相關的專業人員（工程師、行銷人員、製造人員、財務人員）共同合作，才可以有效率的執行完成。而專案的設計流程的功能，必須符合此些專業人員的工作性質、技術規範或設計方法，並可以作為他們互動關係之間的共同依據，發展成可以引導設計專案的共同標準規範的管理模式。

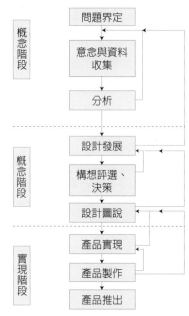

概念階段
- 問題界定
- 意念與資料收集
- 分析

概念階段
- 設計發展
- 構想評選、決策
- 設計圖說

實現階段
- 產品實現
- 產品製作
- 產品推出

專業人員的知識與技術的互動與溝通過程

工業設計流程的基本程序主要概念階段、創造階段與實現階段。

■ 設計流程步驟

在今日的精細專業分工制度之下，設計已形成了一個整合 (integration) 工程。產品設計不再只靠工業設計師的風格與創意能力，必須藉著與產品各相關專業人員的知識與技術的互動 (collaboration) 與溝通 (communication)。工業設計流程的基本程序主要可分為概念階段、創造階段與實現階段，並進一步細分為九個步驟；以下將配合流程圖重點說明之：

■ 概念階段

(1)問題界定：設計發展行動的產生，就從「了解」與「分辨」問題開始，根據企劃書描述的產品觀念，設計師必須進一步釐清所面對的設計問題類型。

(2)意念與資料收集：設計問題的求解，若能收集一切有關的次級資料，包括個人主觀經驗累積得來的知識；初級資料為了特殊目的與需求所進行調查、研究所得之資料，並加以分析整合。

(3)分析：將所收集的意念與資料，透過演繹與歸納方法，轉換為設計的資訊、資料與加工處理方法、組件結構關係、美感趨勢等，可具體的運用設計資源，以利於解決問題與輔助創意發展。

■ 創造階段

(4)設計發展：工業設計師的重要工作在於將產品構想發展具體化，運用其創造力與表達技術力，將一切可能的解答方式透過平面圖示的描述、模型檢討等加以構想發展。

(5)構想評選決策：從設計發展的結果中，評選一個最佳的解決方案，以進行下一階段的產品實現工作。

(6)設計圖說：工業設計的解答方式，必須靠工程技術與大量生產條件轉換為具體的產品型式。而設計師創意的最佳轉化與溝通媒介，則是各種不同的圖面語言。

■ 實現階段

(7)產品實現計畫：設計師在本步驟中提出各種圖面，進行精確的製造規劃，工程人員與設計師在產品實現的過程中，如發現問題，必須完全釐清與作必要的修正，使設計品質能有最佳的呈現。

(8)產品製作：將產品實現計畫藉由製程、機器設備、細部組裝的運作，轉換為量產化的產品，即是製造生產作業開始的時候。設計、工程、生產三者間介面的連結、溝通若是非常通暢與高效率，則產品只要再進行細節組件與配置方面的修改，即可順利量產。

(9)產品推出：產品上市後，透過行銷計畫讓產品上架，進行廣告策略、商品展售、網路宣傳等，建立起商品的品牌形象。

註釋：

註 1：Olsen, Shirley A. 1982, Group Planning and Problem Solving Methods in Engineering Management, 1st Ed. John Wiley and Sons, New York, USA.

註 2：Collins, Michael, 1987, The Post Modern Object, 1st Ed. Academy Group Ltd., London, UK.

註 3：Vickers, Graham, 1980, Style in Product Design, 1st Ed. The Design Council London, UK.

註 4：設計模式應給予設計師有調整與想像的空間，Jones 認為設計的內涵是可以任意想像形式達到預期的目標，Archer 對此也有同樣的觀點，他認為設計方法主要在發展一種解決處方，這種處方是靈活的途徑或模式，具體的完成先前所預定的目標。而 Zeisel 有更進一步的見解，他認為設計的關鍵在於想像，想像可以提供設計師很大的思考空間，藉由想像力，設計師可以發揮思考、分析和判斷的構想與決策。

註 5：Jenny Peter, 1980, The Sensual Fundamentals of Design, 1st Ed. Verlagder Fachvereine a den Sehweizerischen, Eurich, Switzerland.

註 6：Kaufman, A. 1968, The Science of Decision-Making, 1st Ed. New York, USA.

5.3 設計管理

■ 設計管理的定義

　　工業設計是整合工程、美學與經濟的專門方法或策略，在進行設計過程時所執行的創意思考步驟，需透過系統性的規劃，包括構想發展的流程、資料庫的建構、設計與製造的溝通、流程的執行與追蹤等，統稱為「設計管理」。而以「設計管理」工作職責而言，包括了：專業企劃人員、創意總監、設計師、工程師等。

　　設計管理是一個流程管理的平臺，包含：設計層面、策略層面與工程層面。是為了在設計專業之執行時，一個團隊可以進行策劃、設計、評估等依據的標準規範，以使設計專業能夠順利的進行與完成。

　　整體流程規劃、協調、評估等工作，是屬於管理策略、設計方法與生產技術的整合，其整體流程具有管理的功能，主要以「產品研發」為內容，一種適用於工程、工業設計師及專案經理的流程管理模式，可以達到下列三大目標：

(1)界定產品設計流程的功能性。

(2)作為產品設計專案流程的管理規範，發展適用於產品開發的流程。

(3)提供設計師、工程師、管理人員和生產人員互動的媒介。

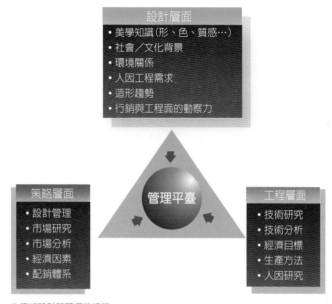

設計層面
- 美學知識(形、色、質感…)
- 社會／文化背景
- 環境關係
- 人因工程需求
- 造形趨勢
- 行銷與工程面的動察力

策略層面
- 設計管理
- 市場研究
- 市場分析
- 經濟因素
- 配銷體系

管理平臺

工程層面
- 技術研究
- 技術分析
- 經濟目標
- 生產方法
- 人因研究

生產或設計管理標準規範

■ 設計流程管理基礎

　　設計流程的理論基礎源自於設計方法的發展，早期於六○年代在英國有一些建築理論研究學者，發展出以建築設計為主的方法模式，例如 Jones[註1] 的系統設計方法論 (systematic design methodology)、Archer[註2] 的系統程序方法論 (systematic staged methodology)、Oakley 的回饋循環產品設計管理模式 (spiral process model)，這些學者的理念發展，主要都是針對設計師在進行設計構想時所發揮之思考、分析和判斷方法架構 (framework) 為主。

設計管理是一個流程管理的平臺，包含：設計層面、策略層面與工程層面。此平臺是為了在設計專案執行時，一個團隊可以進行策劃、設計、評估等作為標準規範的依據，以使設計專業能夠順利的進行與完成。

在產品設計流程管理的工作規範方面，英國政府制定了一套稱為大英國協標準 (British Standard) 的工作計劃規範流程，例如BS7000 的「產品設計管理」規範和 BS7000-2 的「製程產品的設計管理」規範。這些標準規範的制定乃是針對產品設計與製造設計專業領域，提供給專業人員使用的工作流程指引。

■ 產品設計管理模式發展

依產品設計 (product design) 或開發案 (product development) 的性質而言，管理整個設計流程需經過計畫、設計和生產三個階段。

第一階段之「計畫」為設計專案的前置策略工作，主旨在擬定專案的大方向，其中包含了起始、策劃、基礎設計、資料收集研究，是屬於專案整體流程的導引大綱。「計畫」的內容包括四個工作項目，分別為：

(1) 計畫案起始 (inception)：先前的預備概要和整體設計案的預估。

(2) 研究調查 (research and survey)：發展設計流程的各種相關的資料收集、整理與分析。

(3) 概要構想 (outline)：產品設計流程的整體架構的計畫概要。

(4) 基礎設計 (basic design)：產品設計流程的各種過程之相關的規範標準。

第二階段為「設計」，本階段為主要的核心步驟，是針對在第一階段的概要計畫所制訂的設計目標，實施設計行為。此階段乃在運用工業設計師的創造力與想像力，進行產品的功能、使用方法、外觀、色彩、人因工學與操作過程的創意發展，此亦為達到產品目標的關鍵元素。本設計階段主要有四大工作項目，分別為：

(1) 設計概要 (design brief)：調查資料分析、設計步驟進度、可行性、設計方法、人員分工。

(2) 細部設計 (detail design)：設計構想、概念發展、機構設計、外觀設計、材料規格。

(3) 設計方案 (design planning)：設計策略、產品製程規劃、設計定案。

(4) 設計評估 (design evaluation)：設計修正、產品評估、模型製造、模型測試。

　　在第二階段中，工業設計師完成了細部設計，產品的形式已經定案，到了第三階段的「製造生產」，就是屬於工程師與生產技術員的工作了。本階段的主要工作程序如下：

(1) 確認定案 (decision confirming)：確認產品方案、價格與預算預估、材料預備。

(2) 製造程序 (manufacture)：生產可行性、製作與施工、設計修改。

(3) 產品完成 (production)：設計流程記錄、產品評估、產品測試。

(4) 產品上市 (product launch)：銷售、展示、行銷、上市。

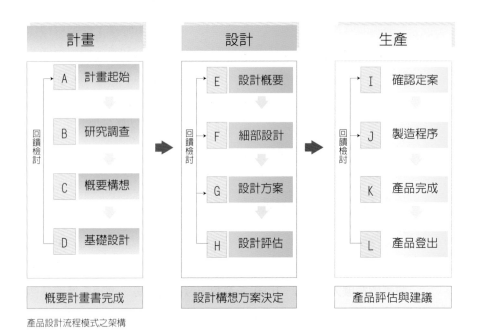

計畫	設計	生產

A 計畫起始	E 設計概要	I 確認定案
B 研究調查	F 細部設計	J 製造程序
C 概要構想	G 設計方案	K 產品完成
D 基礎設計	H 設計評估	L 產品登出

回饋檢討

概要計畫書完成	設計構想方案決定	產品評估與建議

產品設計流程模式之架構

　　上圖表達出設計流程需經過計畫、設計和生產三個階段，各階段並須有成果產出，作為下一階段的執行根據，此三個階段是連續性的步驟，並且連繫著管理企劃人員、設計師、工程師與生產人員的互動關係，每一個階段都有四個項目的細部行為，並在與最後一項都需進行回饋檢討，檢核其成果是否有合乎於預定的目標。

■ 設計流程管理實施

　　設計流程並非只是以圖面作為工具來表達設計構想的訊息而已 [註3]，設計方法論學者 Jones [註4] 認為設計流程乃是以工業設計師的需求，所進行的互動性創造與思考的行為。而 (Cross，1998) 則認為設計流程的功能在於可以解決產品的工學問題 (engineering problem)。由麻省理工學院二位教授 Ulrich 和 Eppinger [註5] 兩位具有工程背景的教授，認為設計流程必須具備有市場企劃、設計和製造生產三大功能，此三大功能包括五個步驟：概念發展、系統設計、細部設計、測試與改進和產品上市。

　　產品設計流程的功能在於能將輸入的資料轉換為具體的產品成果 (Ulrich and Eppinger, 1995)，進行系統化的各流程步驟、回饋的檢討和成果評估，所以，產品設計流程執行者是在進行整體步驟中使各屬於其專業範圍的企劃、設計或製造生產，才能確實圖所示之設計流程：

(1) 可適用於各種不同性質的產品設計專案 (產品設計、產品開發、設計診斷、專案管理)。

(2) 可適用於管理企劃師、工業設計師、工程師、生產製造人員四者之間的互動與傳達構想之工具。

(3) 可具體化的導引產品設計的策劃、設計和製造生產的執行，最後成功的使產品上市。

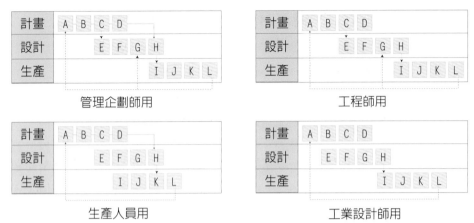

管理企劃師用

工程師用

生產人員用

工業設計師用

適用於管理企劃師、工業設計師、
工程師、生產製造人員之設計流程。

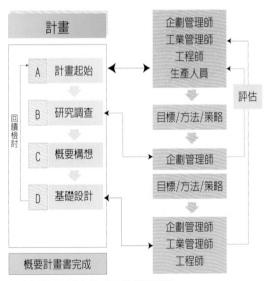

設計流程管理實施架構（以計畫階段案例）

而設計流程管理的四項功能具有以下四點特色：

(1) 每一細節步驟可引導執行者下一步所該進行的方案。

(2) 整個流程架構彈性化的配合執行者的專業需求。

(3) 可以有效的評估設計方案的各階段工作效能。

(4) 每個步驟可提供目標、方法和策略。

　　依圖所示之各項專業人員之持有的執行項目，是依其所負責的工作進度而安排。以「計畫」步驟為例，在計畫起始，所有參與專案之人員依其專業提供意見，然後市場人員進行下一方案的研究調查，並將調查結果與專案之人員討論，而設計師和管理人員可依調查與討論結果，進行基礎設計，並在每階段完成後作評估，依此模式到生產步驟完成。

　　產品設計流程管理模式雖是建立在單一的架構，但可由各專業人員依其工作性質的需求去執行，例如：家電產品的設計，在研究調查階段乃是收集消費者行為的資料；但是在家具設計時則是收集人體尺寸的資料，而進行每個階段的每一個步驟都需各專業人員的分析和判斷。

　　產品設計流程可以成為工業設計師進行產品設計構想思考時的策略步驟，也可以作為工業設計師與其他的專業人員互動和溝通的共同依據，本設計流程在未來的研究可以應用到更高層次，例如針對公司內各部門的需求而製訂，而未來的發展目標應朝下列三個方向進行：

(1) 整合管理人員、工業設計師、工程師和生產人員能在同一工作架構模式之下，進行設計專案的執行。

(2) 高階層管理人員進行設計專案的統籌策略和評估方法。

(3) 以市場企劃、設計趨勢分析、策略和設計管理為主的研究發展。

　　綜合以上的論點，產品設計流程並非以個人化風格的設計或管理型式來主導專案的執行，也並非以工業設計師為主的創意方法。其系統化的功能在統籌不同專業分工界面 (interface) 的一致性，以達到提供執行整體程序的方案與決案，並引導完成設計專案的目標。

註釋

註 1：Rowe, Peter G. 1991, Design Thinking, 1st Ed. The MIT Press, Cambridge, MA, USA.

註 2：Meador, Roy and Woolston, Donald C. 1934,〈Creative Thinking Problem Solving〉, 1st Ed. Lewis Publishers, Inc. Michigan, USA.

註 3：Eggleston, John, 1992, Teaching design and Technology, 1st Ed. OPEN University Press, Buckingham, UK.

註 4：林崇宏，2000，產品設計流程的模式分析與探討，台北科技大學第一屆 2000 年科技與管理研討會，頁 67-72。

註 5：Clarkson, P. J. and Hamilton, J. R. (Spring 2000), Signposting , A Parameter-driven Task-based Model of the Design Process, Research in Engineering Design, Vol.12., p.22.

5.4 產品語意學

■ 產品語意定義

　　如何運用設計符號創造出符合現代人個性化需求的產品，是當代工業設計師必須認真思考的問題。**而「產品語意學」的本質正是透過產品外在視覺設計的明示或暗示產品的內部結構，使產品功能明確化，人機介面單純、易於理解**。並能解除使用者對於產品操作上的理解困惑，以更加明確的視覺形象和更具有象徵意義的形態設計，傳達給使用者更多的意義內涵，從而達到人、機、環境的和諧統一。

　　早期在美國克蘭布魯克藝術學院（Cranbrook Design Institute）任教的麥克・考伊（Michael McCoy）教授於西元 1980 年開始使用產品語意於產品設計上，倡導產品本身是可以說話的。以現代設計的風格而言，義大利的艾烈西（Alessi）在行銷策略上，有其特殊的風格存在，公司一開始將目光投向較未被大眾使用的生活產品領域，其設計法則保持了表達性和功能性之間微妙的平衡，開始了艾烈西 (Alessi) 品牌的多元化發展。**Alessi 在設計上的熱忱與執著形成了設計史上一個獨特的風格，其幽默、玩世不恭、變形的設計理念，以色彩、形態、符號等表達了特有的產品風格與味道**，激起了今日許多 Alessi 的愛用者追求。

產品語意學的本質正是在於
通過產品外在視覺形態的設
計揭示或暗示產品的内部結
構，使產品功能明確化。

深澤直人設計的果汁包裝，
介面單純、易於理解，明確
的視覺形象和更具有象徵意
義的形態設計。

Michael McCoy 於 1980 年開始使用產品語意
於產品設計上，倡導產品本身是可以說話的。

由 Michael Grave 所
設計的鳥鳴水壺，表
達了設計符號所創造
出符合現代人類個性
化需求的產品。

"ALESSI" 保持表達
性和功能性之間微妙
的平衡

■ 產品語意基礎

　　產品造形的發展有相當多的考量，除了在功能上的考量之外，另有人因工程方面所考慮的操作尺寸、使用環境和產品本身內在的結構。以上所描述的乃是以理性因素為出發點，進而有關於人類心理與生理反應現象之各種知覺（視覺、觸覺、感覺）問題，皆受到產品造形的記號所影響。**因此，在考慮產品造形時，應根據使用者的習性和經驗，確實發揮造形記號的意義功能，就是產品語意基礎的應用。**如果產品符號的呈現可以向使用者清楚地表達操作程序或方法，產品造形的目的就達到了。

　　關於產品造形的定義，所牽涉到的層面相當多，就產品的概括性而言，包含了基本結構、功能（機能）及其人因工程的考量為重點；其次，為消費者受到產品的回饋反應，是指有關情感 (emotion) 和知覺 (consciousness) 的反應，此種反應並非出自於產品本身，而是在於使用者藉由產品使用時之視覺上或基本操作環境上的感覺，它可能是心理上或生理上對造形的用意判斷。

　　由此可知，產品中蘊涵著某種意義的存在，而這些意義的內容又是什麼？產品又是如何來傳達這些意義？如果對這些問題有了適當的答案，不但可幫助我們掌握對產品的瞭解，更能讓產品本身作更人性化的溝通。

法國名設計師 Philippe Stark

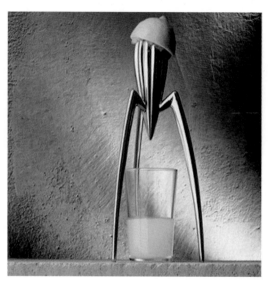

Philippe Stark 所設計的榨汁機中蘊涵著某種意義的存在。

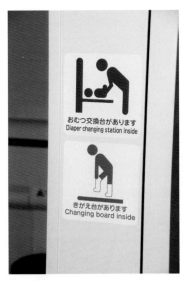
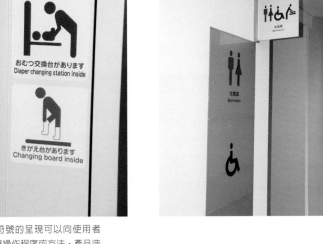

如果產品符號的呈現可以向使用者
清楚的表達操作程序或方法，產品造
形的目的就達到了。

　　按視覺心理學家安海姆 (Rudolf Anheim) 的看法：認知感覺是
由兩種元素所影響，一為過去的經驗，另一為生理上的現象 [註1]。
當消費者見到一個產品，首先可能以過去的經驗對此產品下一個判
斷，由此判斷知曉產品的某些功能，引導出生理上對於此產品各方
面較具體的感受。例如，肌理上的接觸可以感覺到使用上的困難度，
此乃屬於一種生理器官上的反應（視覺、觸覺），而由經驗與生理的
反應，再引導出心理 (psychological) 平衡的反應現象。由以上分析
推論至產品記號的表達型式時，則必須考慮到是否符合人心理、生
理的反應，由此反應，推導至使用者對產品的判斷，最後進行操作。

產品語意幫助我們掌握對產品的瞭解，更能讓產品本身作更人性化的溝通。

產品的某些功能，另外藉由此種經驗式的判斷，引導出生理上對於此產品各方面較具體的感受。

　　綜觀產品造形設計的理論方法發展，基本上是依序以三種條件考量進行，一是由功能之需求 (function) 所搭配的一種外殼包裝型式設計，此種造形是負責包覆內部機構的責任而已；二是以關心使用者在操作上所需要的人體工學之人機介面 (interface) 的考量為出發點，強調以人體尺寸為導向，以操作之各種動作行為的需求而決定造形；三是基於今日高科技發展導向之生產技術或材料特性上的需求，講求量產、模組化的趨勢。上述三項行為對產品造形的幫助有某種限度的條件，它們只在求一種以人為主而非以產品為主的價值感。今日的社會結構中，生活環境已經由以「物件」為主轉變到以「人」為主的環境，因此設計的所有內容都需強調以人本主義為主的設計（註2），而產品造形應該更是成為以「人」為主的溝通方式。

「產品的訊息傳達」，引申出產品造形所代表的意義與象徵。（深澤直人設計的 CD 播放器）

深澤直人設計的手機，引申出產品造形的意義與象徵來自於削過的馬鈴薯。（深澤直人設計）

■ 產品語意的訊息傳達

　　產品語意的訊息傳達是經由產品造形所代表的象徵傳達出其訊息的意義。而藉著產品記號概念涵義的衍生，來界定記號理論的實質意義，由記號的描述，再判斷出真正的涵義，並推導出符號所使用的各種模式 (形狀、質感、線條等)，以奠定「產品記號理論」的價值存在 (註3)。產品語意 (product semantics) 提供了一種介於使用者與產品之間的良好訊息，這種訊息之基本構成就是記號（mark）。**就產品設計的型式而言，它是在運用形狀、色彩、質感或材料，準確的傳達到使用者的視覺或觸覺。**另外，就產品造形的內容而言，設計師應考慮不同的文化、社會習俗或人種，將此些因素導入設計理念中，藉由心理與感知層面的領悟，求得記號的真正意義。

就產品設計的形式而言，它是在運用形狀、色彩、質感或材料，準確地傳達到正確的使用方法。

■ 以記號理論探討產品造形意義

　　產品造形蘊藏著意義，但這些意義所要表達出的內容是什麼？如果我們能建立一套被人所公認且容易接受的產品記號系統，不但可以幫助我們了解產品的實質意義，進而可以融入產品設計理論中。但是以產品的多元化考量因素，它牽涉到的不只是產品本身的造形與功能而已，事實上對於其社會與文化層面的意義探討是免不了的，如弗蘭德（Friedlande, 1985）所言：物品的本身涵義之象徵層次包含了心理、社會與文化上的脈絡關係。在皮爾斯 (Peirce) 的記號理論學上的方法，應是對記號本質的觀察作為基礎再加以判斷，以合乎邏輯的方法，整理成一套過程，按皮爾斯（Peirce）的觀念，記號理論的程序分為三種過程 (註4)，分別為：圖像 (iconic meaning)、導引 (indexical meaning) 和象徵性 (symbolic meaning) 三個階段，其關係如圖 (註5) 。

以產品設計的意義表達中，語意學（semantics）是符合記號訊息傳達的條件。藉由皮爾斯（Peirce）的符號理念，產品語意的意義傳達可歸納為下列三種現象：

(1)正確產品的意義表達可提升使用者與產品介面的良好關係。

(2)產品記號乃是真正溝通設計師與使用者，甚至非使用者之間的了解度，作為一種最佳的協調元素。

(3)產品記號表現的方式並非共通性，但必須合乎社會、文化、生活習性的不同而設定。

　　由以上論述，產品語意學是在研究產品於正常的使用情境下，所有存在的任何符號，能反應其具體的意義，並藉此意義傳達出正確的產品使用訊息給予使用者。又因為使用的人種相異，所以不僅要考慮物理與生理的功能，而且也要考慮心理、社會、和文化的各種不同現象 [註6]。

註 釋

註 1：Arnheim, Rudolf. 1974, Art and Visual Perception, University of California Press, CA, USA. pp.16-17.

註 2：官政能，1955，Contrasting Designing，台北，藝術家出版社，pp.23.

註 3：記號學理論是在判斷「形」所表達意義的方法，而在記號學理論之中乃使用記號的形式來表現設計所表達的意義，這種表達方式，有屬於功能上的，有屬於精神上的。

註 4：孫全文，1989, Architecture and Semiotics, A Report of IHTA, Volume 1, 明文書局，台北，pp.23-24

註 5：同註 4, pp.25-26

註 6：Lin, S. H., 1996, Applied Product Semantics & Its Effects in Design Education, PhD thesis, Manchester Metropolitan University, UK pp.17-18.

5.5 產品分析

■ 產品設計分析功能

　　產品設計分析的功能，能夠令設計師更加了解問題，迅速掌握最新的訊息與設計重點，藉由分析的結果可以協助搜尋周延的解決方法，讓問題獲至圓滿的解答。**在市場導向的時代，設計分析不能只侷限於產品分析，另外包括了消費者、市場、競爭者、社會趨勢與環境現象等因素，愈能掌握消費者與市場需求的設計師，就有愈多成功的設計**。產品設計分析的目的如下：

1. 透過資料的搜集與分析，使設計師對所想設計的產品有進一步的瞭解。
2. 以現有的設計條件與技術為基礎，有效率的啟發更多新構想。
3. 找出現有產品的問題與對策，以定出明確的設計方針，作為整個設計案之導向。

　　以產品分析總體考量，它關聯到市場與趨勢的方向，因而在進行產品本身的分析之前，須對於產品的市場與趨勢有相當的瞭解，並將市場的區隔與產品的定位問題兩者之目標確認後，再探討產品本身的內容(構造、材料、機能、操作、造形)。

產品分析項目包括了產品構造、機能與美感。

(1)市場分析：從產品的概念搜尋，形成具體構想，接著進行產品
發展，最後商品全面上市，完全由製造商支配。市場分析包括
競爭者、消費者、通路、趨勢等。隨著時間的演進，未來產品
市場已經走向國際化的時代，地球村的市場定位是企業未來努
力的目標。當產品逐漸步入求生的成熟期時，甚至到達充滿競
爭者與消費者主觀意識強烈的過度成熟期，企業為了提升其競
爭力以維繫其生存的優勢，了解市場對設計工作的成敗影響，
變得非常具關鍵性。

(2)工業設計與技術：工業設計乃是介於生產者與消費者之間，工
業設計師結合行銷專業人員，將市場資訊傳遞給生產者，而生
產者透過設計師與工程人員，選擇開發能符合市場需求的產品，
並推展到市場上以滿足消費者，產品分析能瞭解到如此的互動
關係所形成的設計開發整合性問題。

(3)趨勢分析：趨勢分析在幫助工業設計師能迅速掌握到目標市場
的總體環境、消費傾向與競爭態勢。在這國際化的市場競爭環
境之下，消費者傾向是重要的設計考量，透過市場趨勢分析的
許多來源，包括：市場現況、行銷通路、研究報告、政府輔導
策略及田野調查等來源，可瞭解產品未來市場的主要需求方向。

(4)市場區隔與產品定位：市場區隔即消費族群的區隔，一種產品
不可能滿足市場上所有的消費者，所以為了辨識目標市場以及
發展能滿足目標市場的產品策略，就必須依據消費者的特徵進
行市場劃分。瞭解各種消費族群的特性、需求，並針對調查的
結果，做為企業的產品定位之可行性評估，確認市場、社會經
濟、心理與生理因素、偏好和反應因素等，做為產品區隔劃分
的基礎，目的就在利於企業決策。

線性區塊分析

市場區隔與產品定位

■ 產品所探討的重點

　　產品從規劃、設計、製造到行銷的系列過程中，包括多項的整合工作，因此，在設計產品的前端作業必須對於產品的設計條件瞭解透澈，由此衍生後，產品分析的內容除了產品本身之外，另又包括了產品以外的各種狀況，包括消費者、市場、競爭者與社會現況與趨勢等。產品探討的重點如下：

(1)產品分析所探討的重點

　　•設計問題：設計方法、設計條件、消費者需求、產品特性。

　　•工程問題：生產技術、材料、產品機能、機構零件、產品工程。

　　•社會趨勢：文化、市場、科技、產品價值、經濟、天災。

　　•管理問題：設計策略、產品企劃及行銷、程序與評估。

(2)產品分析項目：產品構造、材料與加工技術、機能、美感、社會文化。

產品結構分析

開關

握把

燈泡

電池

電池蓋

產品構造分析

材料與加工技術分析

■ 產品分析內容

(1) 產品構造分析：透過對現有產品的構造分析如：零件、材料、裝置方面的分析，設計師可以很快的了解功能原理、組件關係、機構設計等重要的產品訊息，進而發展改良式或全新觀念的產品。

(2) 材料與加工技術分析：在完整分析產品構造的時候，對於零件、組件的材料屬性與加工方法，也必須進一步探討，因為產品最後呈現給消費者的面貌，全都是經由材料的加工來完成。

機能分析

操作過程分析

(3) 機能分析：有關於產品的各種操作上、技術上、介面、附加功能
　　等方面的分析。包括有操作機能、使用者需求機能、市場需求機
　　能等。

(4) 操作分析：以人為中心的設計理念，強調產品適合於人以及與人
　　有何交互作用的探討，包含產品整體的使用介面、產品符號、配
　　置、美感、價值感等生理接觸與心理感知的問題，也就是人之需
　　求滿足與人因工程因素探討的範圍，包括人體尺寸、操作模式、
　　使用環境、使用族群與共通性設計。

高科技

穩重 ── 炫麗

古典

人體工學分析

造形分析

(5) 人體工學分析：產品的人因工程設計，必須從人體計測值模型、詳細動作分析、操作施力設定、抗力設定、產品動靜態尺度設定與使用者介面設計等；周延的考慮各項因素，使產品能夠完全地適合人，並增進整體環境的發展。

(6) 造形分析：透過產品的外觀特性，包括形態、線條、質感、面相等方面進行探討，有機能造形、企業形象造形、風格造形、市場需求造形。

科技

復古　　　　　　　　　　　　　　時尚

藝術

色彩分析

人物

生理　　　　　　　　　　機械

人性　　　機能　　　物理

心理　　　　　　　　　　電氣

人物

消費者分析

(7) 色彩分析：有關產品的平面設計方面，與人因操作的視覺接觸有關，包括產品的文字、圖形、符號、材質等的色彩，產品各個操作元素的色彩，分析色彩其在使用上的適應性，分析色彩的應用於產品上是否有符合美學的功能。

(8) 社會文化功能分析：能對社會大眾有相當貢獻的功能性，在生活型式改變、環保方面、弱勢關懷、道德方面等；而在文化的功能上能發揚特有文化的傳承、特色、將之轉移為商品化機能性，推廣至社會大眾。

(9) 競爭者分析：相關產品的不同品牌的競爭力分析。

(10) 消費者分析：有關使用產品的不同族群的特性、年齡、生心理等問題，考量到能真正滿足顧客產品的觀念。

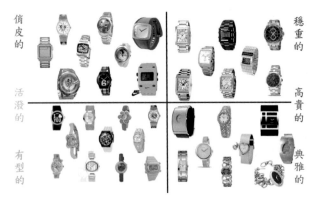

綜合分析法
概念分析法

■ 產品分析方法

- 綜合分析法：分析產品的社會性、文化性、消費者傾向、流行
 趨勢之非產品因素的探討。
- 概念分析法：分析產品造形、色彩、介面與功能性的概念，以
 兩極分析或消費者滿意度分析兩種。

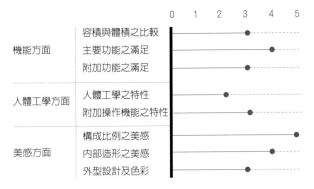

使用族群	使用產品
青少年	
大學生	
上班族	
事業領導者	

機能方面
　　容積與體積之比較
　　主要功能之滿足
　　附加功能之滿足

人體工學方面
　　人體工學之特性
　　附加操作機能之特性

美感方面
　　構成比例之美感
　　內部造形之美感
　　外型設計及色彩

0　1　2　3　4　5

量化分析法

滿意度分析法

- 內容分析法：分析產品本身的造形、組織、色彩、介面、功能、材質、人因、視覺與價格，以圖面或是論述為主，作詳細的說明，屬於單項產品本身的分析，不與其他產品作比較。
- 量化分析法：以調查數據作市場、競爭者、趨勢及 SWOT 的分析。並以多家廠牌之同類型的產品作為分析的對象並進行比較。
- 滿意度分析法：分析產品的造形、功能、使用介面；寫下其各種實際操作狀況的優、缺點，以作為改進的方向。

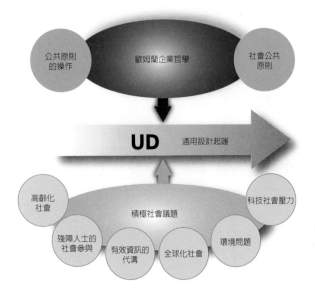

通用性設計（Universal design）之最初原始的定義是以大眾全體設計為對象

5.6 通用性設計原則

■ 通用性設計由來

通用性設計最早是由美國建築師，也是北卡羅萊納州立大學教授的梅斯（Ron Mace），首先提出的概念。**通用性設計（Universal design）之最原始的定義是以大眾全體設計為對象，就其呈現的型式能提供給所有的人使用之服務狀況**；廣義的解釋以「包容」兩個字形容最為貼切，也就是在最理想的世界裡，每一個人都能無阻礙的使用各種形式的設施[註1]。

視覺通用性設計

產品的通用性設計

通用性設計也是一種無障礙設計的延伸，為建築、工業或視覺設計師所追求的最完美的創作原則，目的在提供給予使用者在操作產品、感受視覺或者是進入環境的狀況中，能得到最清楚、最快速的認知使用情況或方法，最後能在沒有任何妨礙或不需要任何協助情形之下，順利地達到產品的操作目的、環境的適應或是明瞭的視覺訊息[註2]。

依梅斯 (Mace) 對通用性設計的定義為：「一種考量到人的各種性別、年齡與能力的設計物」[註3]。通用性設計早期應用於建築物內的各種器物、活動空間、環境、識別指標物，是為了讓身心殘障者、銀髮族及各式各樣的人能在建築、公共空間中能暢通無阻的活動，這是一種很有環境經濟效益及藝術性的人性化整合工作[註4]，使他們能與正常人過一樣的生活。

讓肢體不便者、心理障礙者、弱視
者、老年人等，都能很順利無阻的
達到使用各種用具及設施目的。

　　應用通用性設計原理，可以消除不必要的複雜性，使其能儘量
的接近使用者的預期和直覺[註5]。不只是提供對身心障礙與特種族
群的照顧，另外也可以帶給一般民眾更舒適的環境與狀況，而讓這
些民眾不需再透過多次經驗的嘗試而調整他們的使用習性[註6]。如
博物館為了儘量使所有來參觀展覽的人（男生、女生、大人、小孩、
正常人、肢體不便者、心理障礙者、弱視者、老年人等），都能很順
利無阻的參觀或者使用各種用具及設施目的，在展品動線等狀況，
通用性設計模式就非常的重要。

觀眾能在建築、公共
空間中能暢通無阻的
活動。

■ 通用性設計原則

　　美國北卡羅州的北卡羅萊納州立大學（NC State University）
設立了一個通用設計的研究中心，將通用性設計歸類為七大原則^{（註}
[7]，分別為：**原則1：公平的使用；原則2：調適性的使用；原則3：
簡單直覺性；原則4：可知覺到的訊息；原則5：可容許錯誤的發生；
原則；6：低明顯的錯誤；原則7：可以供接觸與使用適當的尺度與
空間。**

　　發展通用設計的七項原則，可以用來評鑑設計的內容是否有符
合通用性原則的觀念，給予設計師在設計時可依循的方向和觀念，
讓設計師發展出適合各種不同族群的需求。以下為梅斯等人提倡的
通用性原則^{（註8）}：

售票機的通用設計（公平性）

設計應該要不分對象、族群、性別、年齡、體型或體能狀況，讓全部的使用者不受任何不公平的情況或價格影響。（公平性）

公平性（equitable use）

　　設計要是有用的，不同能力的使用者皆可適用設計應該要不分對象、族群、性別、年齡、體型或體能狀況，讓全部的使用者在使用上都可以達到相同用途，不受任何不公平的情況或價格影響。此外，設計要能夠吸引所有的使用者，也要避免隔離或只侷限部分使用者，並將所有使用者視為同等的地位，提供他們在使用上的隱私和安全等權利。

設計要可以適應大範圍使用者的
需求（RKS Design）。（調適性）

設計還要能適應慣用左手或右手
的使用者，適應使用者的方式。
（調適性）

調適性（flexibility in use）

設計要可以適應大範圍使用者的需求，依照不同使用者不同的
喜好、使用習慣和能力，調整在使用上的操作方式，所以必須要思
考設計在使用上的靈活度，提供使用者在使用方法上可以有所選擇。

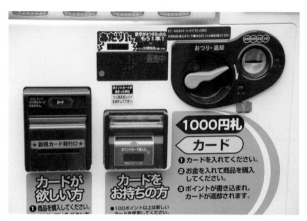

在使用者使用期間或完成使用後要能提供適當的回饋（易操作性）

設計都應該提供使用者簡易使用的操作模式（易操作性）

操作性（simple and intuitive use）

　　不論使用者在經驗、知識、語言能力或對事物的專心程度等方面有多大的差別，都應該提供使用者簡易的操作模式，盡可能消除設計上不必要的複雜性，要儘量接近使用者的預期和直覺，且要可以適應大多數識字和語言能力的使用者。另外，在資訊的安排要和其重要性一致，避免讓使用者產生混淆。

在必要的資訊上可多使用一些不同的模式或介面，如文字、照片方面的表示，利於不同能力的使用者都可以輕易地了解。（感知性）。

設計應該讓資訊的「可讀性」最大化易感性（感知性）。

感知性（perceptible information）

不管周遭環境狀況或使用者的感知能力如何，設計應該讓資訊的「可讀性」最大化，在必要的資訊上可多使用一些不同的模式或介面，如文字、照片或觸覺方面的表示，利於不同能力的使用者都可以輕易地了解。在設計的使用方法要能容易且清楚地指示使用者，且應提供互容性，讓人們在使用多種技術或設備時不會有被受限制的感覺。

在設計考量應該要能容許一定範圍內的誤差發生，讓使用者即使因為一時疏忽或以錯誤的方式操作使用，也不致發生危險。（寬容性）

設計元素也應讓設計在使用上發生危險和錯誤的機率減到最小（寬容性）

寬容性（tolerance for error）

　　在設計考量應該能容許一定範圍內的誤差發生，讓使用者即使因為一時疏忽或以錯誤的方式操作時，也不致於發生危險。設計元素也應在使用上減少發生危險和錯誤的機率，要將危險的要素消除、分隔或者以保護使用者的方式作處理。此外，設計的介面需要提供危險和錯誤的警告，以及明確地將失效或安全性處理的設計特徵表現出來，提醒使用者注意，也要在需要警惕使用者的情況下阻止其無意識的行動。

設計要使用合理的操作方式，
並讓使用者在使用時動作的重
複性減到最小。（省能性）

提供使用者輕鬆、舒適且有效
的操作或使用。（省能性）

省能性（low physical effort）

　　在操作上應該要盡可能設計出讓使用者不用耗費太多的精神、
體力和時間，即可提供給使用者輕鬆、舒適且有效率的操作。此外，
設計要使用合理的操作方式，並讓使用者在重複性的操作動作減到
最少。

適當的尺寸和空間（空間性）。

需要一些輔助的工具或設備，以及更寬廣或足夠的使用空間（空間性）。

空間性（size and space for approach and use）

　　設計要注意到適當的尺寸和空間，不論使用者的身體尺寸、姿態和機動性如何，都應該納入考量。在設計規劃時也要注意到使用者可能的姿態，不論站著或坐著的時候都要能夠有良好、清楚的視野和舒適的感覺。另外，還需要考量到一些需要協助的使用者，他們可能需要一些輔助的工具或設備，以及更寬廣或足夠的使用空間（註9）。

除此之外也有相關通用設計的機構正在發展和研究，並推動通用性設施的實行，如北卡羅納州立大學「通用設計中心」以及「適合的環境」組織：

(1)北卡羅納州立大學「通用設計中心」：1989 年，最早提出通用設計概念的北卡羅納州立大學梅斯教授，在校內成立「通用設計中心」，希望透過設計創新、研究、教育和設計協助等多方面來改善環境和產品，協助評估、發展和促進容易親近和通用設計的住家、商業和公共設施等。

(2)「適合的環境」組織（Adaptive Environments, AE）是個成立已有 29 年的國際非營利組織，總部在波士頓，為國際上推動通用設計運動的重要組織。至今已舉辦了五次通用設計 (UD) 國際會議，並參與日本的國際通用設計協會、歐洲的「為所有人設計基金會」，以及聯合國經濟與社會事務部門都有正式的合作關係，致力推動人本或通用設計。

■ 通用性設計的推動

通用設計興起於美國，加上歐美重視人權的風氣由來已久，這樣的社會背景對於通用設計的發展有很大的幫助。在亞洲方面，由於日本的人口結構之高齡化以及社會的需求，加上企業界與學術界對整個社會責任的重視，繼而加速了通用設計運動的風潮[註11]。此股風潮衝擊到所有的產業（汽車、手工具、衛浴設備、文具、醫療用品），考慮擴充產品的市場性，食、衣、住、行、育、樂休閒等相關產業的廠商也積極導入通用設計的理念，因而陸續推出許多通用設計概念的新產品，朝向建構一個所有人平等且共生共存的社會邁進[註12]。

通用設計概念需適用
於各種消費族群。

因此，日本方面成立許多關於通用性設計的機構和論壇，進行研究並探討通用性設計的理論以及實行效果，並與國際合作交流，創造更多人類舒適的環境，如「共用品推進機構」、「通用設計論壇」以及「國際通用設計協會」。

(1)「共用品推進機構」：最早成立的團體是 1991 年成立的「E & C Project」，1999 年更名為「共用品推進機構」，藉由通用產品的開發，普及讓身障者與高齡者生活上也方便使用的共用品，實現無障礙環境的社會。

(2)「通用設計論壇」：日本的「優良產品設計獎」於 1997 年增設通用設計獎項，並於 1999 年成立了「通用設計論壇」，希望讓企業在商業活動中能融入並實踐通用設計。

(3)「國際通用設計協會」：（International Association for Universal Design, IAUD）是為了繼承「2002 日本通用設計國際會議」的精神與成果而成立的，欲透過通用設計打開日本與世界各地交流的管道，創造讓更多人居住舒適的社會。

註釋

註 1：蘇靜怡、陳明石（民 93）。建立通用設計資料庫之基礎研究。第九屆中華民國民國設計學會設計學術研討會，成功大學，頁 203-206。

註 2：Lidwell, W., Holden, K. and Bulter, J.（2003）. Universal Principles of Design. Gloucester, Massachusetts：Rockport Publishers, Inc.

註 3：馬鋐閔（民 89）。運輸場站內部環境設施報告 - 以捷運台北車站為例，碩士論文。台中：東海大學工業設計系。

註 4：Mace, R. L., Hardie, G. J. and Place, J. P.（2004）.http://www.design.ncsu.edu/

註 5：余虹儀（民 94）。國內外通用設計環境評估與國外設計案例應用之研究。第十屆中華民國民國設計學會設計學術研討會，大同大學，頁 119-124。

註 6：鄭洪、林榮添（民 93）。以設計全方位七原則初探台北。第九屆中華民國設計學會設計學術研討會，545-550。

註 7：http://www.design.ncsu.edu: 8120/cud cited on August 2nd, 2005.

註 8：美國北卡羅萊納州立大學通用設計中心網站，2009，http://www.design.ncsu.edu/cud/。

註 9：余虹儀，2006，國內外通用設計現況探討與案例應用之研究，實踐大學工業產品設計研究所碩士論文，p.27。

註 10： 楊美玲，2005，迎接高齡化消費市場－日本企業大量採用通用設計，數位時代，第 106 期，pp. 110-111。

註 11： 蔡旺晉、李傳房，2002，通用設計發展概況與應用之探討，工業設計，第 107 期，pp. 284-289。。

註 12： 曾思瑜，2003，從「無障礙設計」到「通用設計」- 美日兩國無障礙環境理念變遷與發展過程，設計學報，第 8 卷，第 2 期，pp. 57-74。

5.7 產品設計案例探討

　　產品設計考慮到的因素很多，任何的設計都需要創意的概念，而設計師則扮演著把構想轉換成商品成果型式，從市場觀點、設計觀點、技術觀點、文化觀點、功能觀點等，都有其考量的地方。**產品設計過程中需創作更經濟的工作原理、更具有審美性的外觀、更有優勢的構造設計、更有市場競爭力、更能滿足消費者需求的功能等，都是在設計流程所需要考慮的條件**。以產品設計流程共分為七個步驟如下：

1. 問題界定：設計發展行動的產生，就從了解與分辨問題開始，根據企劃構想所描述的產品觀念、設計目標，設計師必須進一步釐清所面對的設計問題之內容與類型，設法導出其解決問題的可行性方法。

2. 市場調查與資料收集：收集一切有關直接與間接的外部與內部資料，包括個人主觀經驗累積得來的直接知識與外在的消費者市場得到間接的資訊，透過市場行銷與產品形式的整合，加以研究所得之資料，建立出良好的設計、製造與市場完整的參考規範之需求。

3. 產品分析：將所收集的概念與資料，透過演繹與歸納的分析方法，轉換為設計的各項元素與條件，諸如材料與加工處理方法、組件結構關係、美感、人因、介面與文化趨勢等，具體可運用設計資源，以利於解決問題與輔助創意發展。

4. 構想發展：設計師將前一階段的資料分析結果與解決問題的方法，以具體實現、圖面、立體模型等方法，將最初的構想發展呈現。

5. 細部設計：從初步構想的一些發展型式，評選出一個最佳的解決方案，進行產品的細節部分規劃，包括零件、結構配置、操作按鈕、材質等，以進行下一階段的產品實現工作。

6. 設計圖建模：設計的方案確認後，進行電腦圖面的建構，包括工程圖、3D 彩繪表現圖、零件圖、立體爆炸圖等，做為最後修正與檢討的階段之參考。

7. 產品製作：根據前階段所完成的各種圖面，工程人員與設計師必須將產品實現，藉由材料的使用、製造程序、機器設備、細部組裝的運作等轉換為量產化的產品，進行精確的製造規劃，使產品之品質能有最佳的呈現。

■ 案例一：DIY 置物架設計案

（一）設計理念

傳統的置物架的介面與造形較為固定型式，重量負荷大，本設計案以 DIY 功能為發展方向，透過單元件之組合，考慮到三方面：(1) 組裝容易、(2) 節省包裝的材數，降低運費、(3) 造形有創新不同的變化。

藉由新型樣式或是介面設計，使產品無論在使用者 DIY、置物功能、操作方法、造形、介面與材料應用上，給予消費者有不同的感覺，且使產品更能為特殊使用族群有個性化與生活化的品質提升。使產品更能達到符和消費者的多元化需求，本設計案有鑒於此，乃針對該項產品的適用性，於操作介面設計、組合結構、材料應用等三方面，提出新式樣產品。

基礎文獻探討	人因尺寸、功能原理、外觀形式、介面設計、語意學
技術與材料了解	主要功能、附加功能、需求功能、操作模式
概念、細部設計	新樣式、造形與介面設計、使用方法、圖面呈現
草模與原型製作	實驗、檢討與評估修正

DIY 置物架設計案之設計發展方法

團隊討論 I	團隊討論 II

（二）設計發展方法

本 DIY 置物架設計案之設計發展方法如下列：

1. 先就生活用品之基礎文獻探討，瞭解人因尺寸、各種可開發的生活用品功能原理、外觀形式、產品介面設計、語意學與符號學的相關原理與知識，建構資料庫。

2. 為進行產品技術與材料的深入了解，探討主要功能、附加功能、需求功能、操作模式，並且藉由人因測量尺寸的結果，以人為中心的生理與心理性的探討包括有人因、感性工學、互動介面設計原則，作為外觀設計的考量。

鞋架細部設計發展 I（黃育生設計、林崇宏指導）

鞋架完成案

3. 進行概念設計、細部設計，並發展出新的樣式、造形與介面設
　 計、使用方法。圖面的呈現包括有草圖、2D、3D 的表現圖及
　 cad 工程圖面，並進行定案。

4. 透過實際草模與原型的製作，並藉由模型的呈現，進行使用實
　 驗、檢討與評估修正。

（三）商品特色

（1）組裝容易

（2）節省包裝的材數，降低運費

（3）有不同造形創新的變化

雨傘架完成案 I（黃育生設計、林崇宏指導）

雨傘架完成案 II（邵偉哲設計、林崇宏指導）

置物架完成案 I	置物架完成案 II
（曾帆龍設計、林崇宏指導）	（林崇宏設計）
置物架完成案 III	置物架完成案 IV
（林崇宏設計）	（邵偉哲設計、林崇宏指導）

DIDY 樂高堆疊方式組合家具 I DIDY 樂高堆疊方式組合家具 II

■ 案例二：DIDY 組合家具設計案

（一）設計理念

　　本設計案重點乃是以轉向接頭 (turning joint) 作為組接與延伸之元件，使用多根桿體並可快速接合轉向接頭之結構，引申為 D.I.D.Y（Do It as Designed Yourself）樂高堆疊方式的組合家具。可隨意排列組合的理論，產生數千種的家具組合變化，可以隨時、隨意，前後、左右、上下延伸擴寬功能，配件可拆掉重組變更成新設計。設計之目的乃是改變使用者在使用產品的新概念，將傳統的功能性的家居生活產品試圖轉換為有趣味性、個性化及簡單化的使用方法，就產品的外觀、使用介面及 DIY 操作三大方面進行改良或創新，發展較具現代化、簡潔且容易製造的現代流行性產品，藉此可以提升產品使用環境。

轉向接頭

　　本設計案之主要目的在進行開發系列生活性家具產品（包括文具、書櫃、裝飾物、燈具、收納組合櫃等），由「轉向接頭」做為結合的概念，產生變化性最高、生產成本最低，並最能做各種變化的DIDY（自行設計與製作）創意商品，開發以生活性為主的用品。

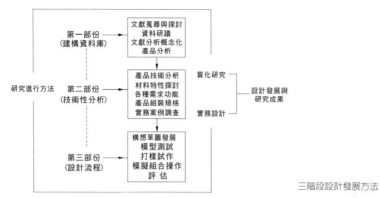

三階段設計發展方法

廠商討論與產品發展

（二）設計發展方法

　　本計畫之主題「以「轉向接頭」零件結合桿體引申為 D.I.D.Y 組合家具之新產品開發研究」，主要就目前國內各種相關家具產品的功能、結構與標準化等三大項元素進行分析與比較，實施比較後將該三大項元素做最後歸納，建構資料庫；再進行使用者的實地操作實驗，瞭解家具產品真正的使用需求與組合型式的與產品的規格化問題，藉由前面兩階段的資料可得到該產品在使用上的各種需求，以便在第三階段的設計進行時作為考量的要件。

本設計案之進行方法，先就家具產品有多少的組合方式及功能、構造深入了解，探討轉向接頭卡座的方式和整體與家具介面的關係，並就人在使用的狀況，分析組合的操作過程，藉此可確認家具產品的操作環境，並構想出基本型態。

第一部分是先就「轉向接頭」零件與各種配件結合桿體之技術性、材質、尺寸規格、人因尺寸、及各種配件等進行瞭解其功能原理，在目前技術方面，查閱國內外相關技術並未有相關文獻可供參考，就目前國內各種相關配件（扣件）的功能、機構、組裝方法等三項元素進行分析與比較，建構資料庫。

第二部分為 D.I.D.Y 組合的型式進行技術性分析，是否能夠規格化及其應用範圍，以及對使用者作實地樣本的組裝實驗調查，瞭解 D.I.D.Y 組合家具的樣式種類、產品的需求與包裝、零組件、主桿的技術問題所在，明白使用者在組裝過程的效應。

第三部分是進行產品構想、設計、模型測試、打樣試作、模擬組合操作與評估等系列產品的開發過程。藉由前兩項的資料、尺寸與各項數據，作業設計發展的根據，並且藉由人因測量尺寸的結果，作為外觀設計的考量，內容包括人因、感性工學、介面設計、全方位設計原則。

（三）商品特色：

1. 增加桿體的結合與延伸多樣化
2. 創新支架的卡座結構的新型 DIDY 組裝式
3. 商品規格化與標準化設計
4. 無限隨時任意延伸
5. 可重組性－可變更家具設計功能，重組為另一種家具
6. 符合經濟效益與量產的目標

隔間組合櫃細部設計（黃育生設計、林崇宏指導）

隔間組合櫃完成案

雜誌組合架細部設計（邵偉哲設計、林崇宏指導）

雜誌組合架完成案

組合書櫃 3D 彩現圖 I（黃育生設計、林崇宏指導）

組合書櫃 3D 彩現圖 II（黃育生設計、林崇宏指導）

鞋櫃 3D 彩現圖（黃育生設計、林崇宏指導）

質地輕、強韌及耐磨耗的鉚釘（陳炳松先生提供）

■ 案例三：DIDY 紙材創意生活產品設計開發案

（一）設計理念

　　本產品設計案「DIDY 建構鉚釘標準化規格」之創新構想以技術為主軸，作為 DIDY(Do It as Designed Yourself) 創意研發的主要關鍵性配件。由於「塑膠高分子材料」鉚釘與扣件具有質地輕、強韌及耐磨耗等優異的機械性能，可用於取代傳統的金屬螺絲及鉚釘，以降低生產成本及提升拆裝效率。另透過模具的設計與射出機快速的加工生產設備，從創新設計結合高分子加工製程技術，以提昇國內「DIDY 創意產業」之創意結構與生產技術水準，最終落實至相關 D.I.D.Y 生活產品創新設計應用。

　　本設計案對於「紙」材為主的生活創意產品開發有足夠的技術與生產能量，結合工業設計與機構、製造等問題之整合性。以新創意的思考方法及商品的美觀、生活性、獨特性、延伸性、組裝性等方面，進行新產品的研發。

（二）設計發展方法

1. 資料分析與整理，建置資料庫。
2. 材料與製作技術瞭解
3. 草圖與構想發展
4. 描繪概念與細部設計的 Auto Cad 圖、工作圖。
5. 3D 電腦模組圖之組合、爆炸與零件圖。
6. 模型打樣與測試。
7. 設計評估與檢討。

（三）商品特色

開發創意力，發展系列性的 DIY 組裝性生活用品，如：燈飾、收納物品、組合櫃、文具、生活用具等產品，其具有功能性、結構性及美感性三項優點的意念，達到美觀的、且合乎廣大消費者需求的產品美學原則，各項商品設計之型式可無限延伸，可以做多元化組合。希望透過該創意理念，能發展更創新的產品，除了在產品使用方法、功能、介面等概念創新之外，另主要以「鉚釘」作為結合的元件更加入複合性材料如：塑膠、木材或玻璃等，所開發出的產品，可以讓消費者根據其喜好與需求組成他們所設計出的產品使用型態：a. 輕量化、b. 快速拆裝、c. 搬運上節省空間。藉由一個小小的鉚釘，就可以將紙板片組合起來，成為文具、書架、CD 架、燈具、收納盒、組合櫃等產品，還可以按照自己所喜歡的樣式，組合為不一樣的書桌與書架。可成為老少咸宜，大家一起動手將產品組合，變造一個美麗的家。

燈飾、收納物品、組合櫃、文具

無限延伸，可以做多元化組合

使用整合多元性的素材切割

(1) 發展 DIDY(Do It as Designed Yourself) 之新型創意商品之概念。

(2) 將「鉚釘」零組件之大小尺寸以予規格化與標準化。

(3) 各項商品設計之型式可無限延伸，可以做多元化組合。

(4) 使用整合多元性的素材 (各種紙板、塑膠板、木板、PVC 材)。

具有歷史的文化遺產是人類創造物質和精神的成果總和

歷史文物代表生活的意義與價值

■ 案例四：文化創意商品設計案

（一）設計理念

1. 文化意涵

　　文化一詞起源於拉丁文的動詞 "Colere"，意思是耕作土地 (園藝學在英語為 Horticulture)，後引申為培養一個人的興趣、精神和智慧。廣義的文化是指人類創造的一切物質和精神的成果總和，包括制度文化、精神文化和社會意識型態，如哲學、宗教、教育、歷史、文學、藝術等。**文化是人格及其生態的狀況反映，文化是人類所創造的一切文明現象，包括事物、符號、語言、價值、規範、習俗，它們是構成文化的框架**。文化理論家 Williams(1983) 提出「文化」就等於「整體生活方式，是物質層面的，智識層面的，也是精神層面的」[註 13]。文化是一種特定生活方式的描述，它不僅能夠表達出藝術和觀念中的某些意義和價值，也可以傳遞出地方特色和日常生活的意義與價值。

故宮博物院文化商品（林崇
宏、曾帆龍設計）

2. 文化商品

　　在生活化的各項商品中，普遍能夠表現出文化的內涵或特質，可加長觀眾對文化學習的時間，引發大眾對文化本質的尊重[註14]。因此若能表現出其文化故事中的含意，我們可以稱為「文化商品」。而文化創意商品設計除了就其功能性及基本人因作實質的考量外，注入現代生活型式，讓消費者對此商品所產生的情感認知（emotional perception）、文化認同（cultural cognition）及社會價值體系（social value system）等意涵更具體化[註15]。因此，「**文化創意商品」係針對文物本身所蘊含的文化因素，加以重新審視與省思，運用設計手法，為文化因素尋求一個符合現代的新型式，並探求商品使用後對精神層面的滿足**[註16]。如何將文化元素重新詮釋並融入商品設計中，已成為今日文化創意發展的重點目標。

原住民文化商品 （林崇宏指導）	歷史人物文化商品
客家文化商品	傳統文化元素重新 詮釋並融入商品設 計中

由文化意涵注入了產品的內涵，強大了產品的能量，可達到預測消費者對於文化在心理上、生理上、情感上等需要程度的認知^{（註}17），藉由文化符號的解析後，可以轉換下一步的設計元素，做為延伸至產品的創新設計概念構思與發想。

　　文化意涵能以語辭轉譯為象徵意義，再由其意義轉譯為設計的符號語意（semantics），作為設計元素來源，就可以進行轉換為商品型式：

(1) 文物：以經典文物的原始面貌做為轉換的基礎。

(2) 歷史典故：一件歷史事件或遺蹟，有歷史可考的事件或地域文化背景等，都有其存在價值的內涵，透過典故的淵源，可導入文化涵意。

(3) 文化意涵：從探討顯現於符號表面的「形」與隱藏在其背後的「意義」，利用符號學理論來探究文化商品的外在造形與內在意涵，分析文化符號的深層意義，了解文化的精神象徵，可以瞭解文化的意涵。

(4) 設計元素：擷取文化元素，透過符號論 (semiotics) 是將轉譯文化現象為符號的現象，藉由思考邏輯及運用符號種類型 (形像、符號、象徵、圖形等)，將符碼、意象轉化為可運用於商品的設計元素。

以文物的原始面貌做為轉換的基礎	歷史遺蹟
利用文化符號的深層意義，可以瞭解文化的意涵。	將符碼、意象轉化為商品的設計元素（國立臺灣美術館）。

（二）設計發展方法

　　文化商品係針對器物本身所蘊含的文化因素，加以重新審視與省思，運用文化因素，尋求一個符合現代的新形式，並探求使用文化商品後對精神層面的滿足。**文化符號之溝通傳達在於透過編碼與解碼的過程傳遞符號訊息**[註18]，**也就是社會文化現象轉換為符號現象，探討在符號背後所隱藏的意義**。所以設計師在設計文化商品時，必須洞察其文化內涵，了解其文化價值，透過現代概念、思考重新詮釋其文化本質，設計出符合在地文化與滿足生活需求的商品，呈現給消費者。建構文化商品設計的五個建構法則：

(1)文化元素規範（Cultural element criteria）：整合文化元素的內涵意義。就「文化事件」、「文化物」及「文字史料」等物品形狀元素資料（形體、圖像、文字說明），著手進行收集與整理建檔、分類、編排、概念化。

(2)文化解碼與詮釋（Cultural symbol translation）：透過符號學、語意學理論，就文化元素進行詮釋、解讀，轉換文化意義為形象、語意的表達。

(3)設計元素建構（Design elements）：選取若干具代表性的文化元素（典藏文物），透過文化符碼的轉換後，構想發展所需的各種文化解碼的來源，進行設計元素（形態、色彩、材質與結構）的建構，可發展出設計條件，提供設計師想像的方法。

(4)商品的轉換（Conversion of product）：構想的轉換可發展為設計的條件。產品設計概念的形成，透過造形轉譯的結果，賦予各種可行性的意涵，導入設計方法，藉由既有產品意象，採暗喻、明喻、類推、諷喻、象徵、具象等手法，進行產品設計概念發展。

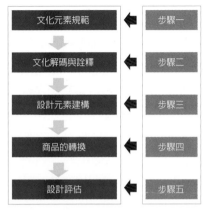

建構文化商品設計的五個建構法則

(5)設計評估（Design evaluation）：設計決策最後的步驟，須回
　　應設計元素的文化意涵、文化解碼、民眾的認知、商品的條件，
　　可作為評估整體設計成果。

（三）商品特色

　　在文化產業創新方面有其價值性，文化可以增進經濟價值的效
益，將商品以文化的形象進行銷售，加以整合、強化，朝「產業文
化化、文化產業化」的方向發展。目前也是正值政府大力推動文化
創意產業的時刻，文化產業更可以推廣給消費者對其文化的認同感，
打破過去民眾與文化產業之間的隔閡，並且可拉近各種文化與民眾
之間的距離。

文化商品係針對器物本身所蘊含的文化因素，加以重新審視與省思，運用文化因素，尋求一個符合現代民眾愉悅、學習的新型式，並探求使用文化商品後對精神層面的滿足。所以，在商品設計中注入地方特色是為了強調它的文化價值，成了在設計過程中的重要關鍵^{（註 19）}。

　　文化商品有一項更重要的特色，是可以延續與推展文化價值，透過文化元素所發展出最有效的文化詮釋，透過創新的商品設計來引導民眾學習與享用文化的精義與內容。**文化商品與一般商品不同，原因在於文化商品除了賦予再教育與學習的功能外，民眾將文化商品帶回家，可創造生活的享受與樂趣，更可以給予消費者心靈上的省思與感動**。透過文化商品，是最佳的文化精義傳達的媒介，再藉由視覺性的觀賞認識並瞭解文化的涵意後，除了有視覺性的感受到文化的氣息之外，再融入以觸覺或聽覺性的使用或玩賞型式，更能增加民眾與商品之間的互動經驗。

黃金博物館文化商品　　東海大學文化商品
（林崇宏、曾帆龍設計）　（林崇宏、黃于靜設計）

客家文化商品
（林崇宏、許家晟設計）　臺北市立美術館文化商品
　　　　　　　　　　　　（溫承鴻設計、林崇宏指導）

註釋：

註 13： Williams, R., 1983, Keywords: A vocabulary of culture and society. London: Fontana.

註 14： 洪紫娟，2001，觀眾在博物館賣店內之消費行為與顧客滿意度之研究 - 以國立科學工藝博物館禮品中心為例，台南藝術大學博物館學研究所，台南。

註 15： 衛萬裏，2009，應用視覺評估方法探討消費者對文化創意商品之情感認知與偏好， 政院國家科學委員會專題研究計畫成果報告。

註 16： 何明泉、郭文宗，1997，產品文化識別之探索，國立雲林技術學院學報，Vol.6, No.1, pp. 253-263。

註 17： Coleman, R. et al., 2007, Design for Inclusivity, Hampshire: Gower Publishing Limited, pp.12-13.

註 18： 黃世輝，2008，創意生活產業創意設計系統與價值評估模式之整合性研究 – 總計劃 -- 創意生活產業與地區發展資源整合， 政院國家科學委員會專題研究計畫研究成果報告。

註 19： 林崇宏，2010，博物館文化創意商品設計與創新之研究。博物館 2010 國際研討會，臺北，國立臺北教育大學。

單元六：產品設計與文化創意

電影工業的流行文化

流行服飾文化　　　　生活商品的流行文化

6.1　流行與設計

■ 流行文化的定義

　　「流行文化」又稱普及文化或大眾文化，指盛行於社會的文化。「流行」與「文化」將成為二十一世紀最新的設計哲理思考方向，為了滿足社會大眾的需求，設計師必須修正其價值思想理念，而流行如果是跨國地區的散播，就成了國際性流行文化，例如美國的麥當勞速食已流行到整個世界。流行文化並不只是指大眾傳播媒介的產物，其泛指接觸這些產物的人與流行的主題（人事物）之間互動所產生的事務。流行文化的內容包括食衣住行、電影工業、生活商品、娛樂、電視、出版、旅遊、運動等流行媒介。

流行文化是恆變的，並且有特定的時間和地點。一些被主流社會忽略的事物，當受到小部分人的強烈關注後，有可能漸漸形成流行文化，造成流行文化的商品在社會上有廣泛的吸引力，原因有二：

(1) **流行的主題受到大眾的關心與討論**，形成了「文化基因」(culture gene) 的效應，基於特有的族群在特定的時間或是地點流傳，而形成一股氣行的氣候。

(2) **流行的主題藉由媒體媒介大量的散播**，其透過的管道已不只是平面的媒介傳播，新的流通媒介大量使用，包括：網路、臉書、MSN、活動等都是。

　　流行的範圍相當廣泛，從美食、髮型、服飾、手機產品、汽車、數位產品、運動、網路購通、飾品等。由島金（Richard Dawkins）套用進化論的理論，**流行文化也會依據「物競天擇，適者生存」法則在社會上散布**，流行也會褪色的，而在市場中最受歡迎的文化產物才能生存下來，繼續繁衍。

　　在 3C 與電腦產品方面，美國的 Apple 是帶領流行先趨的產品，自 iMac、iBook、iPod 到近年推出的 iPhone 及 iPad 等產品皆順應消費者求新、求變化的需要。Apple 產品無論在其造形、功能、介面或是色彩的使用，都是帶領數位媒體產品的流行先趨。例如 iPhone 的 4G 使用了寬大的螢幕設計，多點的觸控式操作介面，擁有 3.5 吋大小，並且支援至 320*480 的高解析度，給使用者更佳的視覺享受，是手機愛用者的個性商品，成為了時尚愛用者的喜好。

　　流行文化被普遍認為是帶動時代往前走的元素。但是有些流行時效是極短暫的，也有些是長時段的，取決於社會大眾的接受度、反應與持續力。

故宮博物院的商品在市場中最受歡迎的文化產物	手機產品流行文化（三星）
數位產品流行文化（蘋果）	美食流行文化（日本食物）

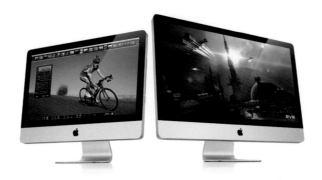

美國的 Apple 是帶
領流行先趨的產品

■ 流行趨勢

　　流行趨勢主要是指時間軸上的某個可見動向，而時間是一直往前進的，趨勢具有時間性，是資訊變動的一個橫面觀察，具有持續、傾向的意義，英語以 "Trend" 代表趨勢，但亦有潮流之意，中文的趨勢一詞。在宋史《李垂傳》中，原意為「趨炎附熱」，後人將「熱」改為權勢的勢。趨勢與流行文化融合之後，形成息息相關的附和體，結合了整個社會的物向、環境、時勢與人的綜合交流的結果。**趨勢帶動了整個風潮，風潮轉變為人的生活需求現象，就行成了流行的製造者、推廣者、享用者和消費者，不斷地持續在改變社會的風貌，塑造人類對生活的執著與生命力。**

　　因而流行已成為今日人類主動與積極追求的對象，趨勢成為了帶動前端的風向，趨勢如何走，就造成流行的走向，人類就跟著融入其走向。

趨勢與流行文化融合之後，結
合了整個社會的物向、環境、
人的綜合交流的結果。

流行出版與影視
流行生活產業

■ 流行商品

　　文化創意產業，是將流行文化的創意貫徹到一切產業上去。此處的「文化」不再僅止於藝術，而是指一切具有流行與本土化的產物與成果。除了傳統的文化產業如出版、影視與廣告業外，一切產業，凡其產品與現代生活相關者，都可以創意的方法轉換為流行性商品。流行商品有兩大方向：一為跟生活應用相關的用品，包括裝飾品、3C 產品、休閒皮包、鞋子等衣服配件；另一為功能性用品，包括商業用之電腦、手機、家庭用之家電產品與工業用之工具等。此二者最終總是塑造了「流行商品」的型式或是風格。受流行商品需藉由文化內涵的附體，才能創造出流行的價值，藉以感到大眾對商品的擁抱與關愛。並藉由文化的體驗，流行商品才能提升社會大眾的素質與文化的水平。

視覺設計
電腦技術的影像應用

文化的本質是智慧與文明，也是人類精神的昇華和智慧的凝聚（北京故宮博物院）。

6.2 設計與文化

■ 文化的定義

　　文化一詞最早的概念源自拉丁文"Cultura"。重新找資料寫自十六世紀開始，人類直到十八世紀才普遍被使用，到十九世紀初期更常被當作「文明」的同義詞。近年來，隨著社會環境的轉變、國與國之間相互依賴的關係日益增強，使得全球產業結構產生調整。為了要聯結國際市場舞臺，並於國際上占得一席之地，文化是瞭解各國產業特色的重要關鍵，因此「文化」在二十一世紀的國際貿易與政策上已有舉足輕重的地位[註1]。

　　文化來自於人類慾望的需求，文化理論家威廉（Williams,1983）主張「文化」等於「整體生活方式，是物質層面的、智識層面的、也是精神層面的」[註2]。**其文化設計涵蓋的範圍很廣，舉凡與建築、環境、藝術、設計、文學、音樂、多媒體、影音、出版等領域，此類專業所創造出的成果皆能稱之。**因其是以創新文化、生活内涵為主的體驗，反應人類對文化的關心並產生情感上的互動，透過文化創意設計型式，提供給人類藝術性與實用性兩方面的服務。

商品開發的設計趨勢，愈來愈重視文化特色。

■ 設計對文化的重要性

　　臺灣在 70 年代創造了經濟奇蹟，四十年來的產業演化過程中，島國型經濟融合了許多異國的文化交流，塑造了臺灣的多元文化。隨著全球化的腳步，加上頻繁的國際交流，使臺灣在經濟、科技、環境、生活等方面的層次隨之提升。在這知識經濟時代的來臨，國民生活品味提升，開始著重於精緻、創新、便利及高品質的生活文化等因素，而另一方面，**由於科技化的生活已充斥整個社會的角落，因而文化的保護與延續漸漸為社會大眾所重視**，尤以創新、文化生活為內涵的商品更能反應人類對文化的關心與產生情感上的互動，若透過特色文化生活型態或風格化的產品、服務、活動等之情境設計，更能讓社會大眾體驗到文化的價值，因而商品的開發設計就愈來愈朝有文化特色的產品趨勢發展。

在地的文化特色

　　在全球產業趨勢與文化融合的基礎下,文化與設計發展的範疇內,透過文化商品的研究可增進國家經濟發展、產業升級、國民生活層次與文化認知深度的提升。在「思考全球化;行動在地化」(thinking globally;acting locally)的理念貫徹為前提之下,藉由穩固文化基礎,深耕在地的文化特色發展,促使與設計結合及活用,從地方、國家與全球化的由下而上延伸,繼而創造出具有國際觀的文化商品^(註3)。

創意產業不僅是一種產業別，它更是一種新思惟、新工作方式、新生活態度與新地域觀念，它的範圍是廣泛而複雜的 ^(註4)。**創意產業加入了地點文化或是區域文化的元素，就形成了「文化創意產業」**。二十世紀的文化創意產業伴隨著社會風潮的轉變，逐漸成為生活文化中重要的產業項目。根據聯合國教科文組織 UNESCO 網站上「文化產業與商業」網頁所公布的資料，全世界的文化貨品交易在近二十年來已有倍數的成長，從 1980 年的 953.4 億美金到 2000 年的 3879.2 億美金。UNESCO 認為，創意是人類文化定位的一個重要部分，可以不同型式表現出其特色。

　　經濟部文化創意產業發展出版之 2004 年報指出，文化創意產業的高度發展正是知識經濟產生最高附加價值，也是傳統產業轉向文化創意產業經濟的重要指標 ^(註5)。因此，自傳統產業轉向文化產業的過程中，當對文化的定義與內涵有新的認知，除了以新的基礎為出發點，重新建立符合時代的生活文化之外，進一步要思考的是如何運用創意巧思，結合相關媒介、工具與管道，將文化視為一種產業，進行各種設計與開發，讓其存續與發展 ^(註6)。有關於文化產業目標確認，按 UNESCO 組織所認定的目標概念為：開拓創意的領域，發展文化產業的服務與經營，創意領域產業類別需求，主要分為文化藝術產業、設計產業及周邊創意產業三大項目。

文化藝術產業、設計產業及周邊創意產業三大項目

產業類別	細項產業別
文化藝術核心事業	精緻藝術之創作與發表，如表演（音樂、戲劇、舞蹈）、視覺藝術（繪畫、雕塑、裝置等）、傳統民俗藝行等。
設計產業	以核心藝術為基礎之應用藝術類型，如流行音樂、服裝設計、廣告與平面設計、影像與廣播製作、遊戲軟體設計等。
創意支援與周邊創意產業	支援上述產業之相關部門，如展覽設施經營、策展專業、展演經紀、活動規劃、出版行銷、廣告企畫、流行文化來裝等。

資料來源：行政院文建會，2003。

■ 文化設計的內容

　　以文化為基本的設計型式種類繁多，諸如視覺設計、包裝、產品、公共藝術、手工藝、流行設計、室內空間、環境規劃等，都是屬於文化創意設計的範圍。在生活化的各項商品中（圖片、卡片、商品、裝飾品、生活空間、公共藝術、室內空間、流行服飾），融入文化的內涵或特質，商品本身又有實用性功能外，另外可引發人對文化本質的尊重，激勵人類學習文化特質、經典的慾望[註7]。

視覺設計文化
包裝文化

建築藝術文化
手工藝文化

文化產品（故宮
博物院）

透過符號學傳
達與溝通了文化
（蘇州美術館）。

透過符號學傳
達與溝通了文化
（華盛頓印地
安人博物館）。

「文化」元素在設計上的應用，必須先確認文化的意涵，而符號是詮釋「文化」的最佳途徑，符號的表示可以讓人類瞭解文化的意涵、特色。符號的形象可以讓人重視文化的認知，透過符號語言的解析，可以將文化完整的轉換為具體實用性商品，透過符號可以學習文化的內涵。人類會因此而提升美感與文化的素質，如此構成了設計美學原理：符號學傳達與溝通了設計的意義。例如，原住民文化可以透過符號、圖案、色彩繡於衣服、以文字刻於飾品上、以傳統圖騰畫於臉與身體上，此些方式就是以符號型式將文化的意義表現於器物或肢體上。透過使用他們的器皿、文化商品，可以瞭解其文化的本質。

　　未來的設計乃是藝術、文化與科技的整合，以提升社會大眾的生活品質與解決他們的問題，並重新定位人類的生活型態。尤其是二十一世紀的數位科技世界，**以「人性」為本、以「文化」為體的設計更加重要，即所謂的文化創意設計**。經由「文化」轉換為「創意」，「創意」再延伸至產品「設計」，文化加值就形成了「文化創意產業」[註8]。

註釋

註 1： 郭炳宏、蘇兆偉，文化知識應用於文化商品設計之模式—以古坑鄉咖啡文化為例，2008 中華民國設計學會第 13 屆學術研究成果研討會，頁 123。

註 2： Williams, R.,1983, Keywords: A vocabulary of culture and society. London: Fontana.

註 3： 艾斐，2007，從文化走向經濟的發展趨勢與實現方式－兼對文化創意產業和文化資源。

註 4： 劉時泳、劉懿瑾，2008，台灣文化創意產業政策之發展研究，2008 銘傳大學國際學術研討會，頁 018-1～14。

註 5： 經濟部文化產業推動小組，台灣文化創意產業發展 2004 年報，台北：經濟部工業局。

註 6： 林宏澤，2003，從文化產業探討地方文物館的發展 - 高雄縣皮影戲館視覺設計規劃實務研究。國立台灣師範大學美術系碩士論文。

註 7： 林榮泰，2005，文化創意　設計加值，藝術欣賞 2005/7 月號，頁 1-9。

註 8： 洪紫娟，2001，觀眾在博物館賣店內之消費行為與顧客滿意度之研究 - 以國立科學工藝博物館禮品中心為例。台南：台南藝術大學博物館學研究所。

文化創意產業中的形象系統

6.3 文化創意商品

■ 文化創意產業

　　文化創意產業是將文化的創意貫徹到一切產業上去，此處的「文化」不再只是藝術，而是一切具有美感的產物與成果，例如傳統的文化產業如出版與影視、廣告業及一切產業，凡其產品與現代生活相關者，都可以創意的方法轉換為商品。文化創意產業有兩大方向；一為強調生活產品、美術、視覺設計、廣告產業與創意生活產業；另一為藉由電腦技術的應用，使用繪圖軟體編輯、剪輯軟體，結合影像、音響與各式各樣的數位內容產業。主要在發展文化創意產業中的商品、視覺設計及數位內容三大項，藉由電腦資源設備發展與文化、藝術相關的行業，可以開發行銷與包裝，呈現研發成果透澈的商品。

近年來由於數位科技的發展，使媒體傳達的方式也產生重大改變，與數位媒體傳達有密切關係的生活商品，也因應此一變革，科技帶來數位媒體嶄新的表現方法，包括虛擬實境、互動式介面、視訊會議、數位商品等，讓消費者有更新奇或更舒適的體驗。

各國之文化產業商品內容 (行政院文建會，2003)

國家	推動單位	推動目標	文化產業商品內容
中華民國	行政院文建會	創造財富與教學機會潛力，促進整體生活環境提升。	出版，電影及錄影帶、手工藝品、古物、古董買賣、廣播、電視表演藝術、音樂、社會教育、廣告設計、建築、電腦軟體設計，遊戲軟體設計、文化觀光、婚紗攝影。
英國	創意工業專責小組，文化媒體體育部。	建立優質健康的環境，開創出財富，就業的潛力。	廣告、建築、藝術及古董市場，工藝設計，流行設計與時尚，電影與錄影帶、休閒軟體遊戲、音樂、表演藝術、軟體與電腦服務業及電視與廣播。
韓國	文化部文化產業局	提升國家文化產業競爭力。	動劃、音樂、卡通、電玩、遊戲軟體、電影、音樂。
芬蘭	芬蘭科技發展中心，芬蘭研究發展其經濟貿易工業部、交通部、教育部。	創造能夠適應市場環境的企業關係。	文學、音樂、建築、戲劇、舞蹈、攝影媒體藝術、出版品、藝廊、藝術貿易、圖畫庫、廣播電視。
新加坡	新加坡詢委員會	激勵經濟成長，開發經濟價值，改善生活品質，增進國內實質的經濟效益，提升企業的競爭力。	音樂、戲劇、藝文活動。
瑞典	文化部文化事務會	提升國家競爭力	表演藝術、服裝、多媒體、文學、工藝設計、攝影、音樂、舞蹈、手工藝、設計

而在世界其他國家，為了開啟其文化契機，都紛紛設立執行文化產業的相關單位組織，推動文化產業改革的工作不遺餘力，各國執行文化產業單位除了訂定發展文化創意產業的目標之外，也都定義了文化創意產業的商品內容項目。前表為列舉英國、臺灣、瑞典、韓國、新加坡及香港等六個地區的文化創意產業內容，探討其相同及相異之處。

■ 文化商品

在生活化的各項商品中，普遍能夠表現出文化的內涵或特質，可加長觀眾對文化學習的時間，引發大眾對文化本質的尊重[註1]。我們可以稱之為「文化商品」。所以，這與一般商品市場化、重經濟利益是有差異的。文化創意商品設計除了就其功能性及基本人因作實質的考量外，消費者對商品所產生的情感認知（emotional perception）、文化認同（cultural cognition）及社會價值體系（social value system）等內在意涵，會有觀念與理念上的認同[註2]。**「文化產品」係針對器物本身所蘊含的文化因素，加以重新審視與省思，運用設計方法將此文化因素，尋求一個符合現代的新形式，並探求器物使用後對精神層面的滿足（何明泉等，1996）。**既然文化產品在日常消費當中扮演一個重要的角色，如何將文化元素融入產品設計變成當務之急。

文化商品能夠表現出

文化的內涵或特質

形成文化商品的條件必
須內含歷史背景、文化精
髓、典故或印象等的特性。
（故宮博物院）

文化商品提供給人在
心靈層次的情感滿
足，提升文化生活化
與信念化之層次。

　　文化商品所要探討的乃是針對生活器物所涉及的文化層面，也
就是物質文化 (註3)。是根據語言、人類、社會學者之論述，可將文
化視為人類在文明進化過程中的產物，包括語言、風俗、宗教、藝
術和生活習慣等。文化可以分成三個範疇：(a) 物質文化 ── 舉凡和
食衣住行有關的事物；(b) 社群文化 ── 人際關係和社會組織等；(c)
精神文化 ── 藝術和宗教等。

文化產品的層次屬性表（徐啓賢、林榮泰、邱文科，2004）

層次	屬性
物質文化	色彩、質感、造形、表面紋飾、線條、細節處理。
社群文化	功能、操作性、使用便利、安全性、結合關係。
精神文化	產品有特殊涵意、產品是有故事性的、產品是有情感的、產品具有文化特質的。

　　文化產品商品化即包含了可計算價值的文化產品，並以行銷營利為目標，經過創作者設計、量產、且涉及商業行為的活動，成為文化核心創造其發展的潛力與價值。生產文化商品的重要元素源自於人，個體的差異即是文化產出，成為商品化的重要關鍵[註4]。形成文化商品的條件必須內含歷史背景、文化精髓、典故或印象等特性。**透過文化元素的延伸，重新思考此些元素意涵的內在與外在，將之轉換為讓人可體驗、可視、可聞、可聽或可觸等五感心靈層次的情感滿足，並以具體的形象、型式或介面，實踐了文化意涵的傳遞，就是文化商品的最傳神的詮釋。**進而提供給人在心靈層次的情感滿足，提升文化生活化與信念化之層次。

文創商品重視文化元素

只重經濟利益
的生活商品。

文化元素的建立,創意
設計形成了文化商品。

文化商品提升文
化生活化與信念
化之層次。

註釋

註 1：　洪紫娟，2001，觀眾在博物館賣店內之消費行為與顧客滿意度之研究 - 以國立科學工藝博物館禮品中心為例，台南藝術大學博物館學研究所，台南。

註 2：　衛萬里，2009，應用視覺評估方法探討消費者對文化創意商品之情感認知與偏好，行政院國家科學委員會專題研究計畫成果報告。

註 3：　徐啓賢、林榮泰、邱文科，2004，臺灣原住民文化產品設計的探討，國際兩岸創新研討會 - 流行生活與創意產業化研討會論文集，頁 157-164。

註 4：　姚萬彰、高凱寧，文化創意商品之顧客價值研究，2009 銘傳大學設計學術研討會，頁 09-1-7。

參考文獻

一、中文書籍

卜繁裕等著，2007，樂活人物誌，臺北：文藝復興出版。

王紀鯤，1997，建築設計與教學，臺北：胡氏圖書出版社。

王錦堂，1976，體系的設計方法初階，臺北：遠東圖書公司。

王錦堂，1984，建築設計方法論，臺北：台隆書店。

王錦堂，1986，論建築創意，臺北：遠東圖書公司。

王錦堂，1994，環境設計應用行為學，臺北：東華書局。

朱元鴻，2000，文化工業：因繁榮而即將作廢的類概念，《文化產業：文化生產的結構分析》，張苙雲主編，臺北：遠流出版。

朱文一，1993，空間、符號、城市，中國北京：中國建築工藝出版社。

何秀煌，1981，思想方法導論，臺北：三民書局。

何秀煌，1987，邏輯 -- 邏輯的 質與邏輯的方法導論，臺北：東華書局。

吳志誠，1982，產品與工業設計，臺北：北星圖書公司。

李玉龍，1994，應用色彩，臺北：藝風堂出版社。

沈清松，1999，文化的生活與生活的文化，臺北縣：力緒文化。

周敬煌，1983，工業設計、工業產品發展之依據，台北：大陸書店。

季鐵男，1993，思考的建築，臺北：時報文化出版公司。

林崇宏，1997，基礎設計，臺北：大中國圖書公司。

花建，2003，文化 + 創意 = 財富 - 全世界最快速致富產業的經營 KNOW＋HOW，臺北：帝國文化。

夏學理，2008，文化創意產業概論，臺北：五南出版社。

孫全文，1986，當代建築學理論之研究，臺北：詹氏書局。

浩漢設計、李雪如，2003，設計，香港：城邦出版公司。

翁英惠，1994，造形原理，臺北：正文書局。

高宣揚，1996，後現代生活美學：論後現代藝術對傳統的批判，臺北：台北市
　　立美術館。

陳向明，2002，社會科學質的研究，臺北：五南出版社。

曾坤明，1979，工業設計的基礎，臺北：自行出版。

楊裕富，1997，設計、藝術、史學與理論，臺北：田園出版社。

楊裕富，1998，設計的文化基礎，臺北：亞太出版社。

葉 朗，1993，現代美學體系，臺北：書林出版公司。

漢寶德，1993，生活美學，美的發現與創造，臺北：台北市立美術館。

漢寶德，2004，漢寶德談美，臺北：聯經出版社。

趙惠玲，1995，美術鑑賞，臺北：三民書局。

劉維公，2006，風格社會，臺北：天下雜誌。

鄧成連，1999，設計管理，臺北：亞太出版社。

釋聖嚴，1992，禪的生活，臺北：臺北英文雜誌社。

二、英文書籍

Archer, L. B., 1984, Systematic Method for Designer, in Cross, N. (eds.), Development in Design Methodology, 1st edition, London: John Wiley & Sons Ltd.

Arnheim, Rudolf., 1974, Art and Visual Perception, University of California Press, CA, USA.

Atkins, Stephen T., 1989, Critical Paths, Design for Secure Travel, 1st Ed. The Design Council, United Kingtom.

Ballinger, Louise Bowen, 1969, Space and Design, 1st Ed. New York: Van Nostrand Reinhold, USA.

Baxter, Mike, 1995,Product Design, 1st Ed. London: Chapman & Hall, UK.

Bernsen, Jens, 1989, Why Design?, 1st Ed. The Design Council, United Kingdom.

Blake, Avril, 1984, Misha Balck, 1st Ed. The Design Council, United Kingdom.

Bloomer, Carolyn M., 1990, Principles of Visual Perception, 1st Ed. New York: Design Press,USA.

Buchanan, R., Wicked Problems in Design Thinking, in The Idea of Design, Cambridge: MIT Press, UK.

Buchanan, Richard and Margolin, Victor, 1995, Discovering Design, 1st Ed. Chicago: The University of Chicago Press, USA.

Burall, P., 1991, Green Design, Bournemouth: Boourne Press Ltd.

Burgess, John H. 1989, Human Fuman Factors in Industrial Design, 1st Ed., TAB Professional and Reference Books, Pennsylvania, USA.

Collins, Michael, 1987, The Post Modern Object, 1st Ed. London: Academy Group Ltd., UK.

Cooper, Rachel and Press Mike, 1995,The Design Agenda, 1st Ed. New York: John Wiley & Sons, USA.

Cross, Nigel, Christiaans Henri, Dorst Kees, 1996, Analysing Design Activity, New York: John Wiley & Sons, USA.

Cross, Nigel, Christiaans, Henri and Dorst, Kees, 1996, Design Activity, 1st Ed., New York: John Wiley & Sons Ltd. USA.

Cross, Nigel, Dorst, Kees, and Roozenburg, Norbert, 1991, Research in design thinking, 1st Ed. Delft University Press, The Netherlands.

Crowe, Norman, and Paul Laseau, 1984, Visual Notes for Architects and Designers, 1st Ed. New York: Van Nostrand Reinhold, USA.

Doblin, Jay, 1956, A New System for Designess, 1st Ed. New York: Whitney Publications, USA.

Edwards, Dave/Hanks, Kurt and Belliston, Larry, 1977, Design yourself, 1st Ed. TAB Professional and Reference Books, Pennsylvania, USA.

Eggleston, John, 1992, Teaching design and Technology, 1st Ed. Buckingham: Open University Press, UK.

Eggleston, John, 1992, Teaching design and Technology, 1st Ed. OPEN University Press, Buckingham, UK.

Ernst, Bruno, 1986, Optical Illusions, 1st Ed. Benedikt Taschen Verlag, Germany.

Frank, Peter, 1987, Design Center Stuttgart, 1st Ed. Mackie: Landesgewerbeam Baden-Wurttemberg, West Germany,

Green, Peter, 1974, Design Education, 1st Ed. BT Batsford Limited, London, UK.

Hambidge, Jay, 1946, The Elements of Dynamic Symmetry, 1st Ed. New York: W. W. Norton, USA.

Hamilton, Nicola, 1985, From Spitfire to Microchip, 1st Ed. The Design Council, United Kingdom.

Hanks, Kurt and Larry Belliston, 1980, Draw A Visual Approach to Thinking, learning and Communicating, 1st Ed. Los Altos: William Kaufmann, Inc., CA, USA.

Harbison, Robert, 1991, The Built, the Unbuilt and The Unbuildable, 1st Ed. Cambridge: First MIT Press, MA. USA.

Hauffe, T., 1998, Design a concise history, London: Laurence King Publishing.

Hemmessey, James and Victor Papanek, 1973, Nomadic Furniture, 1st Ed. Sons, USA. Pantheon Books, USA.

Hora, Mies R., 1981, Design Elements, 1st Ed. New York: The Art Direction Book Company, USA.

Jenny Peter, 1980, The Sensual Fundamentals of Design, 1st Ed. Eurich: Verlagder Fachvereine a den Sehweizerischen, Switzerland.

John Chris Jones, 1992, Design Methods, New York: Van Nostrand Reinhold.

Jones, J. C., 1992 Design Methods, 2nd Ed. London: David Fulton Publisher.

Jones, J. C., 1984, A method of systematic design, New York: John Wily & Sons Ltd.

Jones, Terry, 1990, Instant Design, 1st Ed. Architecture Design and Technology Press, United Kingdom.

Julier, G., 2000, The culture of design, London: SAGE Publications Ltd.

Kaufman, A., 1968, The Science of Decision-Making, 1st Ed. New York: John Wiley and Sons , USA.

Kim, Min-son, 1991, A problem-solving paradigm in action in computer-aided industrial design, 1st Ed. New York: New York University, USA.

Kress, Gunther and Leeuwen, Theo van, 1996, Reading Images The Grammar of Visual design, 1st Ed. New York: Routledge Cor, , USA.

Lidwell, W., Holden, K. and Bulter, J., 2003, Universal Principles of Design, Gloucester, Massachusetts: Rockport Publishers, Inc.

Lones, J. Christopher, 1984, Essays in Design, 1st Ed. John Wiley & Sons Ltd., New York, USA.

Lupton, Ellen and Miller, Abbott, 1993, The Bauhaus and Design theory, 1st Ed. Thames and Hudson, New York, USA.

Mackie RDI, George, 1986, Royal Designers on Design, 1st Ed. The Design Counil, United Kingdom.

Marcus, G. H., 1995, Functionalist design, New York: Haemony Books.

McDermott, Catherine, 1987, Street Style, British Design in the 80s , 1st Ed. The Deign Council, United Kingdom.

Meador, Roy and Woolston, Donald C. 1934, Creative Thinking Problem Solving, 1st Ed. Lewis Publishers, Inc. Michigan, USA.

Mitchell, C., 1996, Conversation on theory and practice, in New Thinking in Design, New York: Van Nostrand Reihold,.

Mitchll, C.T. 1996," Increasing scope" , in New thinking in design, New York: Van Nostrand Reinhold.

Morgan, C. L., 1999, Philippe Stark, New York: Universe publishing.

Norman D. A., 1999, The design of everyday things, London: The MIT Press.

Norman,D.A., 1996, Cognitive Engineering, in New Thinking Design, New York: Van Nostrand Reihold.

Olsen, Shirley A., 1982, Group Planning and Problem Solving Methods in Engineering Management, 1st Ed. New York: John Wiley and Sons, USA.

Papanek, V., 1985, Design For the real word, New York：Thames and Hudson.

Pearce, Peter, 1980, Experiments in Form, 1st Ed. Van Nostrand Reinhold Com. Ontario, Canada.

Pirkl, James J. and Babic, Anna L., 1988, Guideline and Strategies for Designing Transgenerational Product: An Instructor Manual, 1st Ed.

Richards, Brian, 1990, Transport in Cities, 1st Ed. Architecture Design and Technology Press.

Rogers R., 1997, Cities for small planet, London: Faber and Faber Limited.

Roukes, Nicholas, 1988, Design Synectics, 1st Davis Publications, Inc. MA, USA.

Rowe, Peter G., 1991, Design Thinking, 1st Ed. Cambridge: The MIT Press, MA, USA.

Rowland, Anna, 1990, Bauhaus Sources Book, 1st Ed. New York: Van Nostrand Reinhola,, USA.

Sakashiita, k., 1996 Humanware Design, in New thinking in Design, New York: Van Nostrand Reinhold.

Sembach, Klaus-Jurgen, 1986, Into the Thirties, 1st Ed. Thames and Hudson Ltd., London, United Kingdom.

Shun, Chung-Wu, 1989, Architecture and Semiotics, A Report of IHTA, Volume 1, 台北：明文書局。

Skeens N. and Fareelly, L., 2000, Future Present, London: Booth- Clibborn Editions Limited.

Sparke, Penny, 1986, Did Britain Make It?, 1st Ed. The Design Council, United Kingdom.

Stoops, Jack and Samuelson, Jerry, 1990, Design Dialogue, 1st Ed. Worcester: Davies Publication, Inc. Massachusetts, USA.

Sweet, F., 1999, Philippe Stark: Subvrchic design, London: Thames and Hudson.

Thackara, J., 1997, How Today's Successful Companies Innovate, Hampshire: Design Gower Publishing Limited.

Vickers, G., 1990, Style in product design, London: The Design Council.

Vickers, Graham, 1980, Style in Product Design, 1st Ed. London: The Design Council London, UK.

Vredevoodg, John D., 1993, Excellence by Design, 1st Ed. Kendall Hunt Publishing Company, Iowa, USA.

Weil, D., 1996, New Design Territories, in New Thinking in Design, New York: Van Nostrand Reinhold.

Whiteley, Nigel, 1987, Pop Design :Modernism To Mod, 1st Ed. The Design Council, United Kingdom.

Zeisel, J., 1981, Inquiry Design, Cambridge: The Press Syndicate of the University of Cambridge.

三、翻譯書籍

John Zeisel 原著，關華山譯，1996，設計與研究，臺北：田園城市文化出版。

NFM Rozenburg and J. Eekels 原著，張建成譯，1995，Product Design；Fundamentals and Methods，臺北：六合出版社。

Nicholas Roukes 原著，呂靜修譯，1995，設計的表現形式，臺北：六合出版社，頁 71。

NPO 樂活俱樂部著，成玲譯，2008，樂活商機：30 個經營準則與 40 個案例，臺北市：家庭傳媒城邦。

Ray, Paul H. Anderson and Sherry Ruth Ray 原著，陳敬旻／趙亭姝譯（2008）文化創意：5000 萬人如何改變世界，臺北：相映文化。

Wieenr, E. 原著，陶東風譯，1997，創造的世界 - 藝術心理學，台北：園城市文化事業。

木村麻紀原著，李毓昭譯，2007，全球樂活潮，臺北：晨星。

馬克斯‧霍克海默與西奧多‧阿道爾諾 (Adorno & Horkheimer)，1947，原著，渠敬東、曹衛東譯，2006，啓蒙辯證法：哲學斷片，上海：人民出版社。

四、研討會論文

Jones, J. C., 1963 'A Method of systematic Design' in J. C. Jones and D. Thornley (eds.), 1st edition, Conference on Design Methods, Pergamon, Oxford.

余虹儀，200，國內外通用設計環境評估與國外設計案例應用之研究。第十屆中華民國民國設計學會設計學術研討會，大同大學，頁 119-124。

林崇宏，2000，產品設計流程的模式分析與探討，台北科技大學第一屆「2000 年科技與管理研討會，頁 67-72。

林崇宏，2010，博物館文化創意商品設計與創新之研究，博物館 2010 國際研討會，臺北，國立臺北教育大學。

姚萬彰、高凱寧，文化創意商品之顧客價值研究，2009，銘傳大學設計學術研討會，頁 09-1-7。

洪紫娟，2001，觀眾在博物館賣店內之消費行為與顧客滿意度之研究 - 以國立科學工藝博物館禮品中心為例。台南：台南藝術大學博物館學研究所。

徐啓賢、林榮泰、邱文科，2004，臺灣原住民文化產品設計的探討，國際兩岸創新研討會 - 流行生活與創意產業化研討會論文集，頁 157-164。

馬鋐閔，2000，運輸場站內部環境設施報告 - 以捷運台北車站為例，碩士論文。台中：東海大學工業設計系。

郭炳宏、蘇兆偉，2008，文化知識應用於文化商品設計之模式—以古坑鄉咖啡文化為例，2008 中華民國設計學會第 13 屆學術研究成果研討會，頁 123。

游萬來、葉博雄、高曰菖，1997，產品意象及其表徵設計的研究 - 以收音機為例，設計學報，2（1），頁 31-43。

游曉貞、陳國祥、邱上嘉，2006，直接知覺論在產品設計應用之審視，設計學報，11（3），頁 13-28。

劉時泳、劉懿瑾，2008，台灣文化創意產業政策之發展研究，2008 銘傳大學國際學術研討會，頁 018-1〜14。

鄭洪、林榮添，2004，以設計全方位七原則初探台北，第九屆中華民國設計學會設計學術研討會，545-550。

蘇靜怡、陳明石，2004，建立通用設計資料庫之基礎研究，第九屆中華民國民國設計學會設計學術研討會，成功大學，頁 203-206。

五、西文期刊論文

Amin , A. and Cohendet, P., 1999, Learning and adaptation in decentralized business networks, Environment and Planning Design: Society and space, 17, PP.S7-104.

Buchanan, Richard, 1992, Wicked Problems in Design Thinking, Design Issues, Vol. VIII, No.2, Spring, pp.6.

Campbell, O.T., 1975, Design of Freedom the Case Study, Comparative Political Studies, Vol.8, No.2, July, pp.180.

Clarkson, P. J. and Hamilton, J. R., Spring 2000, Signposting , A Parameter-driven Task-based Model of the Design Process, Research in Engineering Design, Vol.12., p.22.

King ' Brenda and spring Martin, 2000, "National/Regional Context: A knowledge Management Approach " , The Design journal, vol.4 ' No.3. ' pp.6-7.

Krippendoff, K., 1989, Design is Making Sense of Things, Design Issues, Vol. V, No.2, pp.9-10.

Krippendorff, K., 1989, 'Design is making sense of thins' , Design Issues, Vol.5, No.2, p.9-15.

Manzini, E., "Products in a Period of Transition" , in The Role of Product Design in Post-Industrial Society, Kent Institute of Art & Design, Kent pp.51-58.

Portillo, M., 1994, 'Bridging process and structure through criteria' , Design Studies, （15）4, p.405.

Powell, E., 1989, "Design for Product success", TRIAD Design Project Catalogue, Design Management Institute, Boston.

Rams, D., "The Responsibility of Design in The Future" in The Role of Product Design in Post-Industrial Society, Kent Institute of Art & Design, Kent, pp.15.

六、中文期刊論文

何明泉、郭文宗，1997，產品文化識別之探索，國立雲林技術學院學報，Vol.6, No.1, pp. 253-263。

林榮泰，2005，文化創意與設計加值，藝術欣賞，2005/7 月號，頁 1-9。

陳文龍，2001，新經濟是工業設計的新契機，設計，vol.100, August，頁 74。

曾思瑜，2003，從「無障礙設計」到「通用設計」-美日兩國無障礙環境理念變遷與發展過程，設計學報，第 8 卷，第 2 期，pp. 57-74。

楊美玲，2005，迎接高齡化消費市場－日本企業大量採用通用設計，數位時代，第 106 期，頁 110-111。

蔡旺晉、李傳房，2002，通用設計發展概況與應用之探討，工業設計，第 107 期，pp. 284-289。

鄭正雄，2001，E 世紀的辦公型態發展趨勢，設計，vol.101，September，頁 67。

謝伯宗，2009，MY LOHAS，生活誌，臺北市：大智通文化行銷股份有限公司 16 期。

蘇建甯等四人，2005，感性工學及其在產品設計中的應用研究，西安交通大學學報。

七、碩博士論文

Lin, S. H., 1996, Applied Product Semantics & Its Effects in Design Education, PhD thesis, Manchester Metropolitan University, UK pp.17-18.

王乃玉，2008，老人的智慧樂活環境，成功大學建築學系碩博士班，博士論文。

王登再，2009，樂活量表之建構，國立澎湖科技大學，觀光休閒事業管理研究所碩士論文。

王瓊如，2010，臺灣文化創意產業品牌經營之成功因素探討，玄奘大學國際企業學系碩士班，碩士論文。

余虹儀，2006，國內外通用設計現況探討與案例應用之研究，實踐大學工業產品設計研究所碩士論文，p.27。

孟天鈞，2006，樂活族消費者態度初探及行銷意涵，國立中正大學行銷管理研究所，碩士論文。

林宏澤，2003，從文化產業探討地方文物館的發展 - 高雄縣皮影戲館視覺設計規劃實務研究。國立台灣師範大學美術系碩士論文。

洪紫娟，2001，觀眾在博物館賣店內之消費行為與顧客滿意度之研究 - 以國立科學工藝博物館禮品中心為例，台南藝術大學博物館學研究所，台南。

洪紫娟，2001，觀眾在博物館賣店內之消費行為與顧客滿意度之研究－以國立科學工藝博物館禮品中心為例，台南藝術大學博物館學研究所，台南。

張媖如，2008，生活風格運動：樂活在臺灣，東吳大學，社會學系研究所碩士論文。

梁世儒，2008，樂活概念應用於生活用品創意設計之研究。大同大學，工業設計研究所碩士論文。

郭芳妤，2009，樂活生活風格為理念之插畫創作研究，國立臺中技術學院商業設計研究所，碩士論文。

陳秀羽，2010，文化商品訊息設計之研究，銘傳大學，設計管理研究所碩士在職專班碩士論文。

陳威宇，2008，台灣地區樂活城市評估指標架構建立之研究，大葉大學休閒事業管理學系碩士班，碩士論文。

陳薏文，2004，運用問題解決模式之創意值評估，國立成功大學，工業設計學系碩博士班碩士論文。

楊明耀，2009，澎湖縣以創意結合本地文化發展觀光產業之研究，國立臺北教育大學，教育政策與管理研究所碩士論文。

詹政勳，2008，技術創新與樂活主義相關影響之研究－以 ToyotaPrius 為例，大葉大學事業經營研究所碩士在職專班，碩士論文。

劉鳳儀，2006，商品包裝之設計符號對不同生活風格消費者產品體驗之影響—以喜餅盒為例，大同大學，工業設計學系 (所)，碩士論文。

盧妍巧，2007，樂活 (LOHAS) 理念行銷之初探，逢甲大學，經營管理碩士在職專班碩士論文。

賴孟君，2007，陶藝創意產業之經營與行銷：以趙家窯為例，南華大學，美學與藝術管理研究所碩士論文。

戴耶芳，2008，從浪漫主義觀點探討社會行銷取向之初探性研究—以 7-11 樂活 LOHAS 行銷為例，世新大學公共關係暨廣告學研究所 (含碩專班)，碩士論文。

八、網路

http://www.bshlmc.edu.hk/~ch/alexam/dao.htm，2011/3/21 引用。

http://www.apple.com/tw/ipodshuffle/

http://www.facebook.com/samsungmobiletw

http://www.samsung.com/tw/consumer/cameras/cameras/

index.idx?pagetype=type_p2&

http://buy.yahoo.com.tw/gdsale/gdsale.asp?gdid=1779848#

http://www.design.ncsu.edu: 8120/cud cited on August 2nd, 2005.

工業設計論：產品美學設計與創新方法的探討 / 林崇宏著 .--
初版 . -- 新北市：全華圖書，2012.05
　面；　公分

ISBN 978-957-21-8524-7(平裝)
1.工業設計 2.產品設計

964　　　　　　　　　　　　　　101008061

工業設計論

產品美學設計與創新方法的探討

發 行 人　陳本源
作　　 者　林崇宏
執行編輯　蔡佳玲
封面設計　蔡佳玲
出 版 者　全華圖書股份有限公司
地　　 址　23671 新北市土城區忠義路 21 號
電　　 話　(02)2262-5666（總機）
傳　　 真　(02)2262-8333
郵政帳號　0100836-1 號
印 刷 者　宏懋打字印刷股份有限公司
圖書編號　08081
初版二刷　2016 年 9 月
定　　 價　500 元
ISBN　　 978-957-21-8524-7（平裝）
全華圖書　www.chwa.com.tw
若您對書籍內容、排版印刷有任何問題，歡迎來信指導 book@chwa.com.tw

臺北總公司(北區營業處)
地址：23671新北市土城區忠義路21號
電話：(02)2262-5666
傳真：(02)6637-3695、6637-3696

中區營業處
地址：40256臺中市南區樹義一巷26號
電話：(04)2261-8485
傳真：(04)6300-9806

南區營業處
地址：80769高雄市三民區應安街12號
電話：(07)381-1377
傳真：(07)862-5562

✂ （請由此線剪下）

歡迎加入

全華會員

● 會員獨享

會員享購書折扣、紅利積點、生日禮金、不定期優惠活動⋯等。

● 如何加入會員

填妥讀者回函卡直接傳真 (02) 2262-0900 或寄回，將由專人協助登入會員資料，待收到 E-MAIL 通知後即可成為會員。

如何購買　全華書籍

1. 網路購書

全華網路書店「http://www.opentech.com.tw」，加入會員購書更便利，並享有紅利積點回饋等各式優惠。

2. 全華門市、全省書局

歡迎至全華門市（新北市土城區忠義路 21 號）或全省各大書局、連鎖書店選購。

3. 來電訂購

(1) 訂購專線：(02) 2262-5666 轉 321-324
(2) 傳真專線：(02) 6637-3696
(3) 郵局劃撥（帳號：0100836-1　戶名：全華圖書股份有限公司）
※ 購書未滿一千元者，酌收運費 70 元。

OpenTech 全華網路書店

全華網路書店 www.opentech.com.tw
E-mail: service@chwa.com.tw

※ 本會員制如有變更則以最新修訂制度為準，造成不便請見諒。

（請由此線剪下）

讀者回函卡

填寫日期： ／ ／

2011.03 修訂

姓名： 生日：西元 年 月 日 性別：□男 □女

電話：（ ） 傳真：（ ） 手機：

e-mail：（必填）

註：數字零，請用 Φ 表示，數字 1 與英文 L 請另註明並書寫端正，謝謝。

通訊處：□□□□□

學歷：□博士 □碩士 □大學 □專科 □高中・職

職業：□工程師 □教師 □學生 □軍・公 □其他

學校/公司： 科系/部門：

・需求書類：

□ A. 電子 □ B. 電機 □ C. 計算機工程 □ D. 資訊 □ E. 機械 □ F. 汽車 □ I. 工管 □ J. 土木

□ K. 化工 □ L. 設計 □ M. 商管 □ N. 日文 □ O. 美容 □ P. 休閒 □ Q. 餐飲 □ B. 其他

・本次購買圖書為： 書號：

・您對本書的評價：

封面設計：□非常滿意 □滿意 □尚可 □需改善，請說明
內容表達：□非常滿意 □滿意 □尚可 □需改善，請說明
版面編排：□非常滿意 □滿意 □尚可 □需改善，請說明
印刷品質：□非常滿意 □滿意 □尚可 □需改善，請說明
書籍定價：□非常滿意 □滿意 □尚可 □需改善，請說明
整體評價：請說明

・您在何處購買本書？
□書局 □網路書店 □書展 □團購 □其他

・您購買本書的原因？（可複選）
□個人需要 □幫公司採購 □親友推薦 □老師指定之課本 □其他

・您希望全華以何種方式提供出版訊息及特惠活動？
□電子報 □ DM □廣告（媒體名稱 ）

・您是否上過全華網路書店？（www.opentech.com.tw）
□是 □否 您的建議

・您希望全華加強那些服務？

・您希望全華出版那方面書籍？

~感謝您提供寶貴意見，全華將秉持服務的熱忱，出版更多好書，以饗讀者。

全華網路書店 http://www.opentech.com.tw 客服信箱 service@chwa.com.tw

親愛的讀者：

感謝您對全華圖書的支持與愛護，雖然我們很慎重的處理每一本書，但恐仍有疏漏之處，若您發現本書有任何錯誤，請填寫於勘誤表內寄回，我們將於再版時修正，您的批評與指教是我們進步的原動力，謝謝！

全華圖書 敬上

勘 誤 表

頁 數	行 數	書 名	
		書 號	作 者
		錯誤或不當之詞句	建議修改之詞句

我有話要說：（其它之批評與建議，如封面、編排、內容、印刷品質等・・・）